美感典藏

跨世紀
藝術環境省思

曾長生——著 Pedro Tseng

序
跨世紀的藝術省思
——千禧年世界美術大趨向

　　千禧年的藝術特質是否已經出現，我們先從最新一期《藝術論壇》所推薦的九〇年代好書榜中，或許可以發現一點蛛絲馬跡：

1、沙曼・魯希迪（Salman Rushdie）的《魔鬼詩篇》，衝擊擾亂了時代的正常運轉，使人們瞭解到，世間的判斷與既有的見解，是如此的不可靠；世人所理解的全球文化是如此的脆弱。而藝術的表達策略顯然也逐漸與作品本身無直接關係，後殖民時代的藝術家們，以詮釋與交錯並置的手法去完成他們的混雜作品，結合了傳統與新潮，這已使人們再也分不清「現在」、「現代」、「後現代」、「主體與客體」等的時空關係了。

2、艾娃・拉傑布爾莎（Ewa Lajer Burcharth）的「領圈——恐怖時代之後的賈奎－路易・大衛藝術」大大改變了人們對賈奎－路易・大衛（Jacques-Louis David）法國大革命以及此時期的視覺藝術描述觀點，她尤其反對傳統藝術史分類方法，以身體與性別做為藝術史分析的主要根據。此書談論的雖然是有關恐怖時代的服飾作品，但其

深具啟示性的見解與富挑戰性的資料，已為未來十年及
新世紀藝術史的努力方向，樹立了具水準的前例。

3、新一代的藝術史家：諸如《馬內的現代主義》作者麥
可・福萊（Michael Fried），《杜象之後的康德》作者
提瑞・德杜維（Thierry de Duve），《現代主義的一般歷
史插曲》作者克拉克（T. J. Clark），他們已創造了一種
與當代藝術無關的藝術史，他們不僅將之當成歷史來分
析，同時還將之視為一種書寫方式。那是一項書寫行為
或是說話方式，他們不以任何藝術的定義來限制藝術史
的進展，而是以美學與知性的觀點來論述，他們可以說
更接近創作與實際的藝術體驗。

4、艾里克・霍布斯邦（Eric Hobsbawm）的《在時代的後
方》，目前正與二十世紀的前衛藝術觀點針鋒相對。這
位英國藝術史家的論點很簡單，他認為所謂的前衛藝術
的策略，無論是歷史的前衛或是新前衛，均侷限於一個
小圈圈中，而無法與大眾產生聯繫關係，也無法適應新
的現實環境。前衛藝術的手法已不適合新的世紀，可以
說是走在時代的後方，今天大多數的藝術家，正企圖消
除藝術與社會之間的界線。

一、藝術學越來越像新聞學

我們對上述的論點，尚可從紐約惠特尼美術館最近所舉辦的
「美國的世紀：一九○○～二○○○年的藝術與文化」特展，得

到進一步的瞭解：

個人的自由與社會的平等，無疑地激勵了二十世紀的藝術發展，如以今天藝術的快速流動性與變動性，來檢視過去的統合造形標準，所有的理念似乎均已過時落伍。然而當代的藝術也的確予人一種如同尚未消化的隔夜晚餐般的感覺。

「美國的世紀」（American Century）的前半段一九〇〇至一九五〇年，是由芭巴拉‧哈斯吉兒（Barbara Haskell）所策劃，表達的是現代藝術家的自信與對都市現代生活的響往。而紐約曼哈頓區的摩天大樓，正是此段時期的主要意象，像喬吉雅‧歐吉芙（Georgia O'Keeffe）、曼瑞（Man Ray）、查理斯‧希勒（Charles Sheeler）曾表現過此主題。三度空間的景觀，自然形成一種都市的神話象徵，它同時對那些在摩天大樓底下勤奮工作的新移民而言，也變成為一種上進求生的無形壓力。

由麗莎‧菲利普（Lisa Phillips）策劃的後半段一九五〇至二〇〇〇年，卻缺少上述強而有力的描述動力。其所反映的是過去藝術演化的多元化支解碎片，同時也顯現了歷史學與新聞學的不同觀點。「美國的世紀」此一名稱，起源自《時代》雜誌發行人享利‧路斯（Henry Luce）的新聞想像，與歷史及藝術並無多大關係，將之勉強硬塞在藝術史的標題上，似有扭曲之嫌。其顯而易見的結果則是，普普藝術、極簡藝術等各類不同性質的藝術運動，均勇猛齊至，而使得最重要的抽象表現主義，在展示中慘遭謀殺，此一美國引以為傲的英勇運動，可以說已被肢解得不成人形，也足以證明了似乎是在否定英雄的存在。

藝術不再反映單一的文化，文化觀光工業已把所有的人們、

地方與事物，如加工食品般壓磨成為無思想的產品。許多的文本材料已讓藝術沒有任何呼吸的空間，在前半段裡尚能與作品中帶陰影及色調的文化風景相結合，並以不同的媒材來表現某一地方，但是在後半段的文化景物，卻變成了似未經過消化的歷史片段。過分強調文化脈絡的展示，實際上已限制了觀者欣賞作品本身所散發出來的想像力。

或許在現代民主社會中談藝術，則詩學可能越來越像新聞學了；它更依賴以聳人聽聞的事物，來吸引大眾的注意，而其表達方式也愈來愈誇張，此種民主詩人似乎已不知真理與理想為何物，而只是在創造成堆的怪物。不過就另一層面言，藝術仍然是紐約關心的主要事務，藝術家們仍然愛在紐約的畫廊、雜誌及美術館中一顯身手；人們也喜愛來紐約尋找這麼多愛現的怪物。美國世紀的輝煌成就已逐漸腐化了其榮光與理想，雖然那仍然是一處充滿市場機會與自由選擇的地方，卻沒有一樣東西是你想要的，此種千奇百怪的末世紀感覺，不正是新世紀來臨的前兆嗎？

二、風格化藝術分類已顯落伍

再從紐約現代美術館所主辦的「美術館如繆司女神」（The Museum as Muse）巡迴展來看，我們可以察覺出美術館的功能角色，也在逐漸轉變中。

美術館近二十年來經常被一些藝術家抱怨稱，美術館埋沒了許多藝術品，並製造了虛假的藝術史，且其品味低下，美術館只知逢承富有的人而貶降了藝術家。現代美術館在面對如此的無情

攻擊下，不得不有所變，甚至於最近還宣稱願意與最不可能合作的P. S. 1另類空間一起舉辦活動，而打破了其一向所堅守捍衛現代主義的神聖角色。同時據現代美術館的策展人吉拿斯登‧馬克仙（Kynaston Mc Shine）稱，該館將在其右側設立一非傳統的新展示空間，以配合後現代藝術的需求。

「美術館如繆司女神」的展示內容，被規劃成為不同系列的組合，並呈現出藝術家與美術館之間的不同關係，此種安排避免了嚴格的編年排列，正可將跨越數十年來的主題表現手法做一比較。比方說，當觀者見到一九六〇年代所關心的民主與精英主義時，到了一九九〇年代已被美術館的商業化趨向所替代；改革的理念可說已由外部深入到內部結構了。美術館的藝術收藏已由美學上的愉悅，轉變到大眾藝術的品味上，而民主自由理念的展現，則可從美術館對精英主義與大眾化訴求的消長上顯示出來。

紐約現代美術館「MOMA 2000」千禧年典藏展策劃人約翰‧艾德費（John Elderfield）即稱，傳統藝術史像後期印象主義、野獸派、立體派等風格化分類，已由較具彈性選擇的「身體語言」、「舞者與浴者」、「法國風景」以及「都市環境」等名目代替之，這種強調內容的分類，顯然已放棄了形式主義與藝術史的直線式傳承解說。美術館如此作為也是為了要讓觀者瞭解到，現代主義的誕生時期，遠較該館建館時所規劃的發展還要複雜得多，同時還希望此舉能為觀眾提出一些問題或特別的看法，而不再限定只以既有的定義來進行解讀。如今美術館擬將複雜的現代主義初期發展，劃分為「人民」、「地方」及「事物」等三個部分，分屬於三個樓層展示。

三、藝術展覽的全球化發展趨向

在歐洲推出跨世紀系列展覽的，當以科隆的路德維格美術館所主辦的「對話中的藝術世界」（Art worlds in dialogue）為代表，該展覽目的在探索自高更到現在，有關全球文化對話與藝術交流的演化情形，這是繼德國政府將波昂首都遷移到柏林之後，擬以萊茵地區的觀點去體會一下自中央轉移到邊緣的視覺認同經驗。據該館的策展人芭巴拉·迪曼（Barbara Thieman）稱，這次的主題展，與一九八四年紐約的「二十世紀藝術的原始主義」以及一九八九年巴黎的「大地的魔術師」均不相同，它並不強調以畢卡索之類的原始主義作品，來與部落民族的藝術品進行另一次的比較，而是企圖呈現非西方文化在西方藝術中所能接受的程度，這顯然是為了關照近年來藝術的全球化發展，而擬將非西方藝術家納入國際藝壇的自然趨向。

就非西方人的觀點言，或許此類展覽顯得有些似是而非，因為它雖然宣稱要向歐洲中心主義道別，但卻仍然是以歐洲為探索異國文化而進行藝術之旅的出發地，其所建立的編年史與地緣發展，不外乎自歐洲啟航，再包含拉丁美洲、北美洲、亞洲，最後是非洲與澳洲。其歷史方面的對話也僅限於單方的文化變遷，而未能考慮到赴異國藝術之旅的各種不同的深層動機。

在當代藝術的展示方面雖然未能交待整個二十世紀文化變遷的複雜面貌，卻已注意到個別的特殊認同情形，不過將來自非西方國家的藝術家納入國際藝術圈的作法，無疑已是二十一世紀的

展覽新趨向。

如果我們再看正上檔的澳洲昆斯蘭亞太國際藝術展（APT），當可進一步瞭解到此種藝術展覽的全球化發展趨勢。

這個由昆斯蘭美術館於一九九三年創辦每三年一次的亞太國際展，如今已成為國際認可的大型展覽。據該館代理館長卡羅琳‧杜勒（Caroline Turnner）稱，亞洲地區具歷史性的藝術區，在各大美術館並不缺少，然而當代藝術卻仍然未能受到應有的關注，該館除對二十世紀的亞洲當代美術感興趣之外，同時也極為重視強調主題展的策劃模式。他們並不想到亞洲各國去尋找僅屬自己感興趣的作品，也不擬把亞太國際藝術展辦成二年一次的官式代表展覽。他們準備與各國的在地藝術家共同工作，而此一目標的實現，當可從一九九三年開展以來，已有亞太各地約一百八十一名策展人的參與，獲得證明。

雙年展的官方模式，在財務上似較容易獲得政府支援，而三年一次的亞太國際藝術展預算，約需美金一百三十萬元，在各方勉強支助下，尚可負擔，此舉能較公正地選擇藝術作品。如今北半球的國家已逐漸重視此國際展，而不再以區域性展覽視之。尤其他們所採取的策展方式，很可能會成為未來國際展覽的模式，此項展示對澳洲的藝術發展，深具影響，他們還準備持續研發，希望將來能巡迴到新加坡與台灣等地展出，以擴大亞太國際展的成效。

四、美術館的商業發展趨勢

　　隨著民主化與商業化的趨向，美術館的事務日益龐大而使得其經營管理面臨了諸多挑戰。英國皇家武器收藏博物館負責人蓋‧威爾森（Guy Wilson）最近就發表了一篇讓全世界同業深思的感言，他在聲明中稱，尋找財源，推廣文化及大眾化，本是博物館經營的基本策略，不過如今已面臨不利的發展情勢，大家似乎都在遭受嚴酷考驗，如果長此以往，必然會影響到國家博物館的未來發展政策。

　　據英國一項最新的博物館及美術館委員會調查報告稱，英國只有極少數幾家博物館能夠推持正常的商業運作，此結果的部分原因出於：博物館同業未能掌握市場發展機會，行政運作已與時代脫節，以及相當保守的「內向」文化視角所造成的。而英國文化部長克利斯‧史密斯（Chris Smith）則稱許，這項剛出爐的調查報告將有助於博物館開發財源，他並稱，在政府財務日益吃緊的壓力下，大家應鼓勵博物館自行籌款，他還舉出了十一種賺錢的途徑。其實從一九八〇年代起，英國博物館即已開始踏入商業運作的領域，但卻很少有博物館能在商業營利上，達到其館務運作預算的百分之五至十。

　　就以紐約大都會美術館為例，在商業籌款基金上，它也僅能達到百分之四的全年預算金額。它所附設以禮品、珠寶、領帶等收藏物為主的禮品店、書店、餐廳，夜間籌款活動，會員卡制以及完善規劃的展覽等，被舉世公認為能結合商業與籌款等活動機

制的最佳楷模。不過據該館一九九九年最新財務報告顯示，至該年六月底止，其赤字仍達一千一百萬美元，約佔其全年預算支出的百分之二，赤字形成的原因是起於商業收入的減少，以及其重要資助大戶華拉斯基金會縮減了二百五十萬美元的支助所致。

五、多元化媒材的保存問題

另一項令人困擾的情勢，則是有關二十世紀五花八門藝術品的保存收藏問題。一五〇〇年代義大利畫家彼得・培魯吉諾（Pietro Perugino）所實驗出來的油畫材料，如今已推衍包羅各類媒材，這的確讓藝術品保存者面臨極大的挑戰：當作品中的組件腐爛或褪色，保存者是否可以其他組件來替換之？如果一件裝置藝術的部分既成物品損壞時，是否可以再複製一支填補之？正如紐約現代美術館的保藏主任詹姆斯・柯汀頓（James Coddington）所稱，這已是在向人類文化與保存的基本觀念提出挑釁。

顯然我們首先所面臨的假定，即是藝術品必須被保存的問題。像米奇・德拉克羅斯（Michel Delacroix）為吉提典藏中心所作的冰雕，是否為不朽的作品？而卓李昂拿（Zoe Leonard）為費城所收藏由三百件果皮所縫合的作品，日益自然腐化，也許正是作者原來所期望的效果，那並不需要典藏人員去費心注射真空或採取凝結的技術來保存。當然大多數的藝術家仍然希望他們的作品能夠維持一段很長的完整生命，像索勒維特（Sol Le Witt）的觀念性素描作品，似乎就容易多了，保存人員只要依照作者的

指示重新插畫即可，不過他們的大部分工作還是相當複雜而費時的，像混合媒材，就必須先明確分辨出所使用材料的名稱，當遇上錄像藝術或是其他壽命不長的作品，保存人員就要持續以最新的科技去重複、錄製形象。顯然他們會儘可能徵求作者的意見，以免遠離了原有的創作意圖及表現技法。

　　既使在單純的繪畫上，二十世紀的作品也是相當難以處理的，在脆弱的畫布上，像維廉・德庫寧以及馬克・羅斯可（Mark Rothko）所使用的顏料厚度、深度及調子，均大異其趣，當滲透入畫布後即產生了千變萬化的效果，因此在維修處理時，任何一根粗心的額外線條，都會導致全功盡棄的結局。一般言，今天的保存人員均多才多藝，但仍然不時會遭遇到窘困的情形，比方說，許多使用速拍照相機工作的藝術家，把照片邊緣的文字數據資料剪裁掉，以致使維修人員不知如何調製化學材料來再造意象。因此，美術館的保存收藏人員，今天對維修材料的選擇與處理方法，無疑會影響到二十一世紀的未來觀眾對二十世紀藝術品觀賞效果與看法。

目次
CONTENTS

Chapter 1
西方藝術家的宗教觀
——從范‧艾克的天使報喜到達利的受難圖像

一、范‧艾克的天使報喜

　　揚‧范‧艾克（Jan van Eyck, 1390-1441）是一位十五世紀法蘭德斯畫家，他是早期尼德蘭畫派最偉大的畫家之一，也是十五世紀北歐後哥德式繪畫的創始人。作品大多皆為肖像及宗教題材的壁畫，一四二五年得到Burgundy公爵菲利普二世的特別信任，參與一切私人事務，並於此地終老。

范‧艾克（Jan van Eyck，1395-1441），〈天使報喜〉（The Annunciation），1434-1436，油彩／畫布，93×37cm，華盛頓國家藝廊。

　　他有九幅畫作被存留下來，其上皆有簽名及日期，四幅為宗教題材，五幅為肖像畫，由於他精準的技藝和謹慎小心的觀察，其國人直至十六世紀仍稱之為 King of Painters。

（一）生平簡歷

　　一三九〇年出生於荷蘭馬斯垂克附近的馬塞克城，與同時期的修伯特（Hubert）‧凡‧愛克合稱為凡‧愛克兄弟。二人同為文藝復興時期尼德蘭的偉大畫家，是尼德蘭文藝復興的奠基者，也是十五世紀北歐後哥德式繪畫的創始人。一四二五年揚‧凡‧愛克任Burgundy公爵菲利普二世的宮廷畫師，曾經充任使節到過葡萄牙等地。他以寫實的精細描寫和微妙的光影表現，使作品聞名於世。他把神聖的內容拉入現實世界中，著力描繪現實生活、現世人生的豐富多彩。

　　凡‧愛克兄弟，於一四三二年接力完成〈根特祭壇畫〉（Ghent Altarpiece），這件由至少二十幅板上畫組成的作品，是十五世紀北方藝術史上最重要的一件，內容充滿各種革新，包括精確的人像和裸體表現，視覺空間幻想主義，以及分外注重光影的效果。凡‧愛克兄弟透過對光線在不同的表面所產生的效果作了準確的觀察，而將自然重現。拜油畫發明之賜，而將油性顏料所具有的光線、色調以及肌理上的可能性，用新的方式來掌握。

　　凡‧愛克的肖像畫脫離了傳統主張，他的巨幅作品內容，仍與十五世紀普遍盛行的宗教主題相結合。他和同輩畫家以寫實主義來表現他們的題材，使得基督教藝術的舊主題，獲得了一股新的力量。隨著象徵主義逐漸滲入現實中，也正表現出舊約已被新

約所凌駕。這種由形式和內容緊密相連而產生的圖像上豐富的意涵，一直是十五世紀北方藝術的最高成就。

（二）評價

揚‧范‧艾克是法蘭德斯（Flemish）畫派的創始人，也是粉碎宮廷畫派及後哥德式裝飾主義，並把各種事物及人物置於真實環境下的光影中的第一人。

揚‧范‧艾克用繪畫中最精細的手段，及最透明無瑕的自然角度，加以對精神與物質、靈感與質感之間完美和諧的方式，在繪畫領域進行深思與改革。在他的畫中，我們找不到粗俗及劇變的東西，或現象與本質間衝突的情況。

揚‧范‧艾克是他那個時代最著名的畫家，他的優點在於能耐心地觀察變化無窮的世界，並將之表現出來。和當時義大利畫家不同的地方是，揚‧范‧艾克既沒有數理透視法的知識，也不懂得解剖學。他透過對光線投射的深刻研究，使畫面具有真實的感覺，進而使景色能夠統一。他所創造的空間，能夠令人完全信服，主要是靠他的視覺經驗。對於外在美和物體本身的組織的感覺，以及對花、石頭、珠寶、布料和金屬的觸感，他都能保持法蘭德斯的特質。他的繪畫技巧相當傑出，對於油畫尤有專精。由於他發明了一種完善的油彩溶劑，使他的畫作能將燦爛的色彩保存到現在而不退色。

揚‧范‧艾克幾乎以自然主義的興致鑽研每一件事物，以及每一個人物的形態和結構。因此，他所畫的宗教形象，儘管滲透著神祕的感情色彩，但與以前中世紀時代的形象相比較之下，具

有世俗化的傾向。這種演進一方面引導他超越中世紀繪畫的各種要素，另一方面使他越來越有把握征服空間，將人物與環境置於對應完善的關係之中。揚‧范‧艾克精湛的描寫技法與創造構思對杜勒（Durer）、魏登（Weyden）等北方文藝復興畫家有極深遠的影響。

這種在十五世紀藝術中，本質上脫離文藝復興的肖像畫及精確的風景畫，主要是源自北方的傳統。身為油畫新技巧的發明與傳播者，早期的尼德蘭（Netherlandish）大師領先了同時期的義大利畫家。雖然在十五世紀，北方和義大利的藝術家各自選擇了非常不同的表現形式，但是他們的成就卻是互補的，兩者最後都促成了西方歐洲的藝術發展。

帕諾夫斯基（Erwin Panofsky）在《文藝復興與西方藝術的再生》一書裡，提出十五世紀北方藝術中，存在著一種反古典的再生特質，正與義大利的古典再生相對，這種微妙而關鍵性的區別，使我們得以將北方藝術中自然主義價值的誕生與義大利藝術中融合古典風格的再生有所區分。十六世紀期間，北方與南方相連接，預示了隨後將至的真正的歐洲風格藝術——巴洛克式（Baroque）

（三）代表作

1、從〈天使報喜〉（*Annunciation*, 1434-1436）（又名〈聖告〉）一畫，我們溫暖地感受到光線柔和的光芒；在畫中，凡為光所籠罩之物，從上方陰暗的屋面到天使寶石的光芒皆是明亮的。這光是一種整合、包容萬物的存在。這散發的光也是聖光，無私地照向各方；上帝熱愛其所創造

的萬物，這光即是祂的化身。這種象徵的手法更進一步地表現在其他地方，譬如教堂上方是漆黑的，但上方唯一的窗戶描繪著天父；下方完全透明的三扇明亮窗戶，讓人聯想到三位一體，以及耶穌基督是如何以世界之光的形式存在。這道聖光來自四面八方，其中最明顯的一道是照向聖母，而此時聖靈也籠罩著她。從這道神聖的陰影終將出現神聖的光明。聖母的袍子彷彿因有所期待而微微鼓起。

2、〈阿諾菲尼夫婦〉（*Arnolfini*, 1434）這幅肖像畫，是揚·范·艾克在顛峰時期的作品之一。是什麼原因使這幅畫作如此重要？首先，是由於繪畫本質所致；其次由於揚·范·艾克使用各種油質顏料的方法獨特所致；最後，是基於此畫的布局和結構：阿諾菲尼夫婦倆人一塊兒站在臥室中央，含情脈脈地執手相依偎，似乎是一種終生相托的情感流露，也是忠貞不渝和患難與共的象徵。

　　事實上，我們還可以看到，揚·范·艾克對事物細節有不同尋常的精心處理：從修飾衣著的皮毛、家具的細部到房間的裝飾和最小的物件，無不刻劃入微；最後，我們還可以注意到，有一面映照著豐富影像的鏡子，那是一面聞名遐邇的凹鏡，這一面凹鏡的意義非凡，它描繪空間，並注入了清新而熱情的品質。

　　從畫面上我們可以看到，人物的腳旁有一隻長毛狗，正用可愛的表情瞪著我們，這隻狗是忠貞的象徵；丈夫的木屐和妻子的土耳其平底鞋，強調出畫面的親切之情；床邊的木雕代表婚姻的象徵；窗台上，放著一只蘋

果，窗下靠背長椅上放著三只蘋果，這是多子多孫多福氣的象徵。

　　但是，真正支配空間的則是此畫的主人翁。如果我們仔細觀察鏡中反射的形象，我們可以看到阿諾菲尼夫婦上半身的形象，和在凹鏡映照下顯得稍微歪曲的房中全部物品，以及從一扇半閉的房門中可以窺見穿藍衣的騎士，其身旁是一穿長紅衣的騎士，如此就像魔術表現似的，一筆抹煞現實與絕對空間中的界限。

　　觀看揚・范・艾克的作品〈阿諾菲尼夫婦〉，當新郎與新娘，婚姻進行的那一刻，她的手放在他的手中，新郎舉起另一隻手，他望向她，她向下看，很難確定她是否懷孕，因為她那身衣服和懷孕的外貌，是當時流行的時尚。所以畫家所繪的〈聖卡特麗娜〉及〈根特祭壇畫〉所繪的「夏娃」，就能更確認那是當時女性所追求的理想美。

3、這幅〈阿諾菲尼夫婦牆上的凸面鏡〉畫中，後方牆上所掛的凸面鏡吸引了眾多目光。這種鏡子充其量只是比世紀富裕的中產階級家中的一個裝飾物，但許多研究者認為它不只是一個單純的附件，而擁有重要的象徵性意味。彎曲的鏡子表面映照了室內的窗、吊燈、床和夫婦倆的背影；可看出房內還有另外兩個人。

　　鏡子在繪畫中所扮演的角色，通常是強調畫面中的三次元空間感；因為凝縮在鏡中的遠近法圖像，可以彌補箱狀的室內空間之不足。此外，還可以記錄觀賞者所看不到的前景狀態，是一種很方便的技巧。

4、在〈包著紅頭巾的男子〉（1433）畫作中，紅色的大塊頭巾突出了人物臉部的肌肉線條，使人物的皮膚、皺紋和位於眼線位置的每一個微小的細部，都表現得精密細微。頭巾本身就很令人感興趣，褶皺的交織之處具有完美的透視結構，光線的運用也不同凡響。肖像畫中的人物究竟是誰，至今尚未確認，有些人認為是一位權要或是他的頂頭上司，另一些人認為是一位約六十五歲的富商，甚至還有人認為他是揚·范·艾克的岳父，這個說法是基於揚的妻子的面貌與他有些相類似。

5、〈根特祭壇畫〉（Ghent Altarpiece, 1432）組畫的外部畫面是由十二塊橡樹板所構成的，其中幾幅窗框式的飾板畫，均裝飾在組畫的兩翼。

在窗框外部正面所繪製的人物分別是：上面一列的中間兩幅是不信教的女預言家，兩側則是預告羔羊來臨的希伯來先知；中間一列的兩側是聖母瑪利亞和宣告天使加勃里爾，中間兩幅畫板則描繪當時所處的環境；下面一列畫板上，畫的是施洗者聖約翰和信使聖伊凡葛利斯塔，他們的兩側分別是捐助者喬斯·維特，他是一位法蘭德斯大資本家，以及他的妻子伊莎佩爾·波爾魯。

占據整個畫幅空間最多的宣告者天使，與右邊的童貞女聖母瑪利亞相比，身材顯得比例失調。加勃里爾天使的身長還延伸到下一幅版面，他使用書面向童貞女致意，瑪利亞在鴿子的建議下也用書面回覆。揚·范·艾克進一步描繪了瑪利亞房間的環境，在她與宣告天使之間則

畫了一幅兩扇窗，因此使我們可以看到法蘭德斯城市的景色。接著他又畫了一個壁龕和一扇小窗，一條毛巾、水壺和臉盆。

　　福音人物與真實人物之間的分別，藉由顏色來區分：前者用單色；後者則不同，用實際色彩來表現。喬斯·維特的衣服是玫瑰色的，其妻的衣服是淺玫瑰色，而衣領和衣袖則帶著綠色寬邊。

6、揚·范·艾克依照順序來描繪〈根特祭壇畫〉組畫的內部畫面。上面一層從左至右分別是：亞當、一群歌唱的天使、童貞女、聖父上帝、施洗者聖約翰、一群奏樂的天使、最後是夏娃。在下面一層從左至右我們可以看到：行進的行列中有法官團和基督的騎士；中央就是〈羔羊的崇拜〉的神聖大場面，這是組畫的核心，景物布置在神聖羔羊四周。按聖約翰記所述，羔羊的鮮血傾注在一個酒杯中，象徵著基督所作的犧牲。最後，是隱士條幅和朝聖者條幅。

7、尼古拉·羅林，自一四二二年起就擔任波戈涅和布拉邦特大臣，當時他的兒子擔任波戈捏的奧童主教堂的主教，於是他委託揚·范·艾克繪製了〈羅林大臣的聖母〉這幅作品，以便於捐贈給主教堂。在畫面上，我們除了可以看到天使加冕的聖母和聖嬰，也可以看到捐贈者本人跪在左側。

　　像其他揚·范·艾克的畫一樣，畫中的環境和人物，總是從各個細節仔細研究過，從樑柱的裝飾到大臣衣服的

刺繡，從地板的花紋到背景的花卉、禽鳥和植物，鉅細靡遺，無一例外。

　　在赭石色和棕色的整體色調上，跪凳的藍色布幔和聖母長袍的紅色特別醒目。近景中兩個人物所處的環境，均按中心透視法繪成，底牆上三個拱門呈現出戶外優美的景致。畫面中人物所處的內部空間各個不同，而且同一畫面所朝向的外部空間也無一雷同，如此的布局給予繪畫深度和廣度空間的連貫。

8、〈卡農的聖母〉（1434-1436）和〈羅林大臣的聖母〉（1431-1435）這兩幅畫中，和聖嬰在一起的童貞女聖母瑪利亞形象與畫面中其他人物的形象均十分協調。在〈卡農的聖母〉一畫中，坐在寶座上抱著聖嬰的聖母形象居於中央，兩邊分別是聖・多納基和聖・喬治。聖・喬治正在介紹捐贈者范・德・巴爾教士。教士將自己的作品聖珍貴的聖物一起捐獻給布魯日的聖・多納基教堂。

　　畫面在一個圓形的環境中展現，很可能是一個羅馬式教堂的半圓形後殿，聖母寶座上的兩個小雕像，一個是殺死阿佩爾的坎恩，另一個則是獵殺獅子的聖松。在這幅畫中，揚・范・艾克再次證實了，他以超凡的耐心來觀察自然、人物和事物，而獲得了那種對待一個細節均精心刻劃的特性，從而反映出他對描繪現實的能力。

9、在〈三連祭壇畫〉中，整幅畫面是以坐在教堂寶座上抱著聖嬰的聖母形象作為畫面的中心點。寶座上的聖母所處的教堂內部，是按完美的前景透視法繪製而成的，投影

點就在畫面中心，和連接基柱以及拱頂的對角線條交叉點之上。

　　一個完整空間的幻覺，不僅來自透視結構，而且也來自華蓋和聖母背後的帷幕。揚‧范‧艾克畫的華蓋和裝飾帷幕，從未有過靠在底牆上的，而是與之分隔一段距離，以至於在它們之間似乎有空氣在流動著，從而使我們感覺到一個完整空間的存在。

　　那塊長長的、有裝飾花紋的地毯覆蓋在兩行柱子中間的地面上，而所有柱子均按中心透視繪製成，其投影點都集中在聖母的形象上。這不僅使聖母和聖嬰的形象充分突出水平面，而且也使水平面與豐富複雜的矗立式建築結構，達到平衡的重要因素，並且引導我們走向畫面主角—聖母瑪利亞。

　　揚‧范‧艾克用微細的光芒籠罩環境，金黃色的光線似乎在輕撫著聖母和聖嬰的形象。兩個形象雖然處於燦爛絢麗的各種裝飾和包圍著他們的建築框架、柱頂、地毯和華蓋裡，在這些各式各樣精雕細琢的環境當中，卻仍然不失其莊嚴華貴的風采。

二、藝術家的苦難議題與受難形象

（一）苦難議題

　　二十世紀的最大提問，就是苦難議題。這是由信仰走向懷疑的根源，也是虛無主義瀰漫的根源。在二十世紀以前，繪畫從大

量集中於宗教主題，轉向大量集中於貴族生活、風景、及拿破崙時代的史詩似的繪畫主題。這些主題，基本上是不觸及苦難的深刻懸疑的。

為何苦難主題在二十世紀以後開始尖銳化起來呢？當然部分跟工商業化下的貧富懸殊有關。當年拿破崙以「自由平等博愛」席捲歐洲，掀出浪漫主義的高峰，有誰會料到在一世紀後，被證明只是一場幻夢，社會永遠有階級存在，不平等永遠不可能破除？而工商快速發展的社會，社會福利制度尚未建立，身為工人之貧窮，是比農業社會下的貧窮更是難堪的。

尖銳的苦難提問會產生，還跟二十世紀爆發的世界大戰有關。兩場世界大戰，各自牽連著許多局部戰爭，把多數國家捲入。藝術家不管隸屬何種國籍，都發現戰爭的殘酷，成為自己藝術心靈的最深夢魘。心靈敏銳的藝術家，就在十九世紀末二十世紀初，開始把其藝術的關照焦點，從浪漫唯美走入苦難心靈的描繪。

1、梵谷所處的時代，正好是以唯美風景、人物著稱的印象派末期。

曾經做過牧師的梵谷，對苦難有高度的敏感與同情。當他一開始作畫，就把畫筆指向他曾牧養過的礦坑人物。梵谷自身也很貧窮，甚至沒有足夠的錢買顏料，這就是為什麼，梵谷留下許多素描畫作的原因。在他筆下，窮苦者的生活與其祈禱哀告，是十分讓人動容的。梵谷後來不停進出精神病院，多少也跟他無力負荷這許多小人物的苦難有關。這個如今聲名不墜的藝術大師，當年卻被人嘲弄「畫作內容太醜」，繪畫十年中，所賣出的畫僅只一幅。

梵谷用畫呈現苦難提問的同時，他自身也成為與受難者共負一軛的不幸人物。

2、畢卡索開創立體派之前，也曾經繪畫苦難主題。他早期的藍色與粉紅色時期，貧窮人家與小丑世界，交織的在畫面上出現。畫家透過小丑世界陳述苦難，自有其深意。因為小丑的使命是讓人發笑的，而小丑自己一離開舞臺，卻是悲苦的。這就增加了小丑的心靈苦難。遠在貴族與中產階級交替的十八世紀初，畫家華鐸已透過小丑世界，在歌舞昇平中淡淡滲透著一抹哀歌。

畢卡索則更是毫無忌憚的透過小丑表達他的人道主義精神。置身荒漠的小丑，一離開舞臺後就被世界遺棄。但當他們一把舞臺架起，歡笑就遍滿舞臺四處。

畢卡索把自己畫入〈賣藝人之家〉這幅畫的小丑群中，讓自己拉著賣藝小女孩的手，無疑是表達一種心志：願意與苦難同在。

畢卡索早期深受羅特列克影響。羅特列克恰好就是唯美印象末期的異數。他不再抽離人世呈現平靜的風景與可麗的人物，他開始呈現都會五光十色的生活下，進出歌舞廳的不快樂的人們。而羅特列克自己也因著骨疾導致的侏儒外表，深深的受苦。

畢卡索沿襲這樣的風格，把受苦的感覺揮灑進畫布。最著名的一幅畫〈生命〉，畢卡索將畫面切割為四，將愛與孤獨對等處理。顯然的，苦難主題下隱伏的控訴，就是人與人間的疏離。

3、二十世紀初還有一個處理苦難議題的藝術大師，就是盧奧。盧奧一樣透過小丑表達人世最深的悲苦：他畫出張張在人前製造歡笑，人後是痛苦漠然的臉。盧奧除了畫小丑，還畫侏儒。因為當時的侏儒，是天生受咒詛的，其命運就是被送入馬戲班作小丑。

不管是梵谷、畢卡索、盧奧，其早期繪畫的人道信息中，都有一個共通的永恆提問：那就是為何無辜人受苦？未料這提問尚未解，問題本身，卻已經更加的尖銳化了。

（二）二十世紀中期以後的苦難提問

二十世紀的人類史，從對樂觀進步的科學理性的支持，走向悲觀與虛無，跟兩次世界大戰有非常密切的因果關係。

1、其實十八世紀末、十九世紀初的西班牙畫家哥雅，繪出〈五月三號在馬德里〉這幅戰爭性質的繪畫，已先知性的對人類理性提出質疑。因為這幅畫描述的是拿破崙入侵西班牙，企圖以「自由」解放西班牙，所帶出來的戰爭災難。拿破崙不是在歐洲曾被諸多藝術家膜拜為世界救星？拿破崙所帶出來的「自由平等博愛」觀念，不是在許許多多人民心中植入盼望？但透過哥雅的筆，我們看到拿破崙在西班牙的另一面：征服者對反抗者的屠殺。而版畫「理性入夢」，正是宣告著對「理性時代」的質疑，宣告懷疑理性的時代的開始。哥雅之後的一百年，人們不僅宣告理性入夢、甚至宣告理性死亡。

2、畢卡索繪製〈格爾尼卡〉時，二次世界大戰已局部的在若

干國家構成大戰危機。西班牙的格爾尼卡，正在這樣的危機下，於老百姓出入市集的熱鬧顛峰時被無辜的轟炸，畢卡索憤而記錄下這次暴行。

　　戰爭促使畫家的立體主義形式探究變的可笑，迫使畢卡索從藝術形式走向對時代社會的關切。畢卡索說：「你認為藝術家應當是什麼呢？一個只長眼睛的畫家，只長耳朵的音樂家？只有七弦琴的詩人？藝術家是政治生物，充分意識到世界大小事件的破壞、焦慮與幸運，而跟著變化。人怎麼可能躲在象牙塔？怎麼可能不關懷他人？無動於衷的把自己隔離？繪畫不是用來裝飾牆壁，而是用來攻擊敵人保衛自己。」

　　繪〈格爾尼卡〉時，畢卡索並創作詩句：「孩童的淒嚎、婦女的淒嚎、鳥兒的淒嚎、花朵的淒嚎、樹石的淒嚎、磚瓦、家具、床、椅子、窗簾、盆子、貓與紙的淒嚎、混雜交融氣味的淒嚎、在大壺裡悶燒的淒嚎、紛紛墜落如雨、淹漫海水的鳥兒的淒嚎。」

3、比起畢卡索，達利的超現實主義更能血淋淋的呈現戰爭。因為超現實主義本來就是探討內在潛意識，而不是探討置身於空間中的客體的，所以達利這兩幅描述戰爭的畫〈西班牙內戰的預感〉、〈戰爭的面貌〉，就更讓人看了不寒而慄。達利的繪畫本就有相當多的素材是在處理人潛意識中的「性」與「暴力」，內戰預感中，甚且把性、暴力與戰爭作了結合，給人的感覺是非常不悅的，卻不得不承認他處理的的確是二十世紀暴露出來的人性本質。

（三）信仰在二十世紀後期，還能剩下什麼？

耶穌受難是人類歷史上最偉大的事件之一。通過自己的捨身，化身為人子的上帝完成了對全人類的拯救工作。為此，他遭受背叛、鞭撻、唾棄、釘鑄在十字架上等等凡人難以承受的磨難，以自己的聖血洗清了人類身上的罪惡，使天國的大門重新向人類敞開。

1、畢卡索式的

一九三一年，畢卡索畫了一幅十字架受難圖，除了立體派風格形式外，畢卡索透過紅色的血腥、與白色的純潔，凸顯受難耶穌的無辜，而耶穌在十字架上張大嘴巴的吶喊，把受難撕裂的痛苦表現出來。明顯可見，他把十字架的重點放在受難者的劇痛感，而非十字架的神聖榮耀上。

到了一九三七年，那一系列的佛拉版畫中，畢卡索其中的一幅畫〈與米諾陶決鬥〉，質疑信仰的含意就更深了。佛拉系列版畫，畢卡索畫的是一個牛頭人身名叫米諾陶的獸的故事。米諾陶在性與暴力上，有很強的獸性，畢卡索透過米諾陶，隱隱呼喚出對即將爆發的大戰的不安。而馬，在畢卡索的畫中，總是代表著「無辜受難者」的形象。〈與米諾陶決鬥〉這幅版畫，畫中馬已經被米諾陶欺負的肚破腸流狀極可憫，馬前有一個小女孩舉著燭火，光卻無法照亮弱肉強食的黑暗。畫上方兩名女子像在觀賞鬥牛一般，毫無悲憫。

而整幅畫佔據三分之一的，就是一個長的像耶穌的男子，

他背對著受難場面，攀著梯子預備逃離現場。畢卡索的控訴很明確：在這苦難的時代，耶穌是叛逃的無情者。這種價值信念的摧毀，也促使身為藝術家的畢卡索，終於澈底走向為藝術而藝術的道路。

2、培根式的

　　另外一個用繪畫質疑信仰的二十世紀畫家培根，其作品〈十字架受難〉，就很明顯看出面對二次大戰，畫家心靈對信仰的質疑。其十字架受難，重點從上帝的受難，轉移到「令人驚懼的痛苦」本身。十字架原本更豐富的內涵，緊縮成只剩下暴力與血腥。培根還把委拉茲蓋茲的「教宗英諾森十世肖像」臨摹成狂喊尖叫的痛苦人物。

　　培根會如此理解信仰、與虔信者，絕對跟親身經歷大戰有關。培根經歷過倫敦大轟炸，戰後重拾畫筆，繪畫就變成表現死亡與陰影的方式。他對人類的看法非常獸性，所以對信仰的理解也是獸性的信仰。他常繪出人的被禁錮，像動物形象般被屠殺。他說：「我們除了擁有一副骨架之外，還剩下什麼？」「大自然對人的生死無動於衷，人的墮落則是咎由自取。」「人不可能通過精神力量達到擺脫死亡的目的。」因此對培根而言，信仰根本不具有任何超越的力量，上帝十字架的受難也不可能有更深刻的含意。

　　受苦的基督曾經一直是歷代宗教畫的重要主題。直到人類開始以科學質疑十字架事件以後，所有的文學藝術，才開始迴避受苦的基督這十字架的核心意義。

基督的十字架受苦，至少包含了被遺棄、被羞辱、十字架苦刑三大部分，這受苦既有肉體的劇創流血至死，也有心靈的受苦。而科學理性之所以不能接受十字架事件，主因是在不相信十字架之死亡之後緊跟著一樁復活事件。其實，對復活的拒絕接受，就意味根本不相信在十字架上受苦者，是上帝自己。

3、盧奧與夏卡爾式的

　　至於盧奧與夏卡爾，則透過藝術有不一樣的信仰回覆。

　　二十世紀初的畫家盧奧，透過畫了一系列小丑、侏儒、妓女等貧窮人，以繪畫控訴社會文明帶給某些人永遠的磨難。社會制度永遠存在某種「必要之惡」，讓某些人成為制度下的犧牲者。他的繪畫主題離不開苦難、離不開受苦的人。但是，盧奧卻不是停留在控訴上。他還畫了很多宗教畫。

　　跟達利〈原子核子的基督〉不一樣的是，盧奧畫的基督是受難者。他的臉容是痛苦的，他上十字架是具體的肉身，而非幻象。盧奧也畫復活後的基督，這基督是給窮苦人盼望與安慰的，這基督以其受苦形象，與受苦的人同在。盧奧還畫人與人之間的彼此相愛，這愛是透過基督的愛不斷被更新的。其宗教畫幾乎可以一言以蔽之：受苦的基督與受苦的人同在，因此我們要悲憫苦難，彼此相愛。

　　我們再看另一位二十世紀重要繪畫大師夏卡爾。他於二次大戰期間，用繪畫記錄下戰爭的浩劫。他本身也受盡流亡之苦，因為他是住在俄國的猶太人。

　　二次大戰最讓人驚聳的，就是對猶太人的集體屠殺，「奧茲

維茲」的文明史敗筆，絕對助長了戰後虛無主義的瀰漫。而夏卡爾在二次大戰期間及戰後繪畫的主題是什麼呢？是戰爭、是猶太人的受迫害，但他永遠不忘記在繪畫中間，加上釘在十字架上受苦的基督。

　　這個受苦的猶太人，竟然堅持繪畫不應只是畫世界崩解，也應繪畫出支撐崩毀世界的信念。他堅持人類應有愛、信念與信仰。他終日與《聖經》為伍，晚年還致力於詮釋《聖經》。

　　譬如他非常有名的畫〈白色釘刑〉，繪畫四周充滿猶太人被迫害被侮辱的圖影，也繪出納粹的殘暴，但是，畫中央的構圖，佔據很大比例的，卻是釘十字架的基督，不僅如此，夏卡爾將基督披上猶太人的祈禱布，他用這種方式，呈明他的信念：這在這殘酷至極的時代、在這受盡欺凌的種族、在這完全不公平的戰爭苦難中，上帝不僅在場，而且以肉身的基督形象，與人一同受苦。上帝是受苦者的上帝，是為負罪被釘十字架的耶穌。

　　儘管隨著越來越激烈的迫害猶太人，夏卡爾使用的色彩越來越慘綠黑暗，但十字架永遠是伴隨受苦的繪畫核心。

　　盧奧與夏卡爾用他們的畫堅持，如果在這世紀還有上帝存在，這上帝勢必是與苦難同在的上帝、是親身受苦的上帝。十字架苦刑，必須是絕對真確的一個歷史事實，而不是幻象；十字架上的基督，必是真確的在受著苦，而不僅只是有能力的一個幽靈；十字架上的受苦，也伴隨贖罪使命的成全、與復活的榮耀，而不只是悽慘之死。這是盧奧、夏卡爾的宗教畫跟畢卡索、達利、培根的宗教畫最不一樣的地方。

三、達利的美學觀及其受難形象

（一）生平重大事件

* 一九○四年五月十一日生於 Figueras，父為公證人，常至 Cadaques。

* 一九一八年（十四歲）母過世。入馬德里San Fernando美術學院，結識Luis Bunuel及 Federico Garcia Lorca。嘗試立體派。

* 一九二三年（十九歲）接觸形而上畫派。抨擊制式教育遭停學一年，散播無政府主義被捕下獄三十五天。

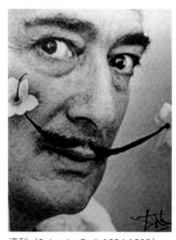

達利（Salvador Dali, 1904-1989）。

* 一九二六年（二十二歲）首次訪巴黎及布魯塞爾，鑽研波希、維梅爾作品。拜見畢卡索。

* 一九二九年（二十五歲）二度訪巴黎，參與Bunuel的《安達魯之犬》及《金色年代》電影拍攝。經米羅推介入超現實主義集團，認識Tristan Tzara、Andre Breton，以及Paul Eluard與妻子Gala等人。並與Gala一見鍾情，此後與家人絕裂。

* 一九三○年（二十六歲）提出「偏執狂批判法」。《金色年代》在巴黎遭禁演。在Lligat港購一小屋。

＊一九三四年（三十歲）〈威廉・泰爾之謎〉（父）引起爭議，
Alfred Barr評：「為超現實主義集團注入活力」。與Gala首次
訪美，在哈佛演講稱：「與瘋子不同，我並未發瘋」。

＊一九三六年（三十二歲）參加倫敦及紐約超現實主義展。上
《時代》雜誌封面，西班牙內戰，遷巴黎。

＊一九三八年（三十四歲）〈落雨的Taxi〉參加巴黎超現實主義
展。在倫敦認識佛洛伊德（Freud）。

＊一九三九年（三十五歲）與超現實主義者決裂，Breton稱他為
Avida Dollars。在紐約與贊助者理念不合，發表《想像獨立及
人有權發瘋宣言》。佛朗哥上台，納粹入侵歐洲。

＊一九四一年（三十七歲）遷美。為《迷宮》芭蕾舞劇設計。從
事珠寶創作〈紅寶路之唇〉、〈網中蜘蛛〉、〈皇室之心〉。
太平洋戰爭始。

＊一九四五年（四十一歲）原子彈炸廣島，展開「原子」時期。
為希區考克合作《驚魂記》設計。

＊一九四六年（四十二歲）與迪斯奈合作卡通片，未果。

＊一九四八年（四十四歲）出版《神技五十秘訣》。返歐，自傳
統主題取靈感。

＊一九五二年（四十八歲）宣傳新核子藝術，進入核子神祕主義
時期。

＊一九五四年（五十〇歲）羅馬、威尼斯、米蘭回顧展。與哈士
曼合作出版《達利的鬍鬚》。

＊一九五五年（五十一歲）以犀牛角詮釋維梅爾的〈做花邊的
人〉。在巴黎大學演講偏執狂批判法。

＊一九五八年（五十四歲）展示十五公尺長麵包。探索維拉斯蓋茲作品及宗教與歷史主題。提出光學藝術理論。與Gala在教堂舉行宗教婚禮。

＊一九六四年（六十歲）出版《天才日記》。在東京舉行回顧展。

＊一九六五（六十一歲）在紐約現代美術館舉行回顧展。對雷射立體攝影及三度空間藝術產生興趣。

＊一九六八年（六十四歲）出版《我的文化革命》。從聯合國文教組織增添情慾需求。

＊一九六九年（六十五歲）出版《情慾蛻變》。

＊一九七一年（六十七歲）美國克里夫蘭「達利美術館」開幕。

＊一九七四年（七十歲）Figueras「達利劇院美術館」開幕。

＊一九七五年（七十一歲）發表《外蒙之旅》電影。

＊一九七八年古根漢展出達利超立體鏡作品。

＊一九八二年（七十八歲）Gala過世，失去創作靈感。

＊一九八三年（七十九歲）創「達利」香水。馬德里及巴塞隆納回顧展。最後作品〈燕尾〉。

＊一九八九年（八十五歲）過世，安葬於達利劇院美術館。

（二）狂妄的人格特質

＊Salvador注定要來拯救繪畫，抽象、超現實、達達，已成無政府狀態，我是來暗殺現代繪畫的。

*＊我與超現實主義者惟一不同的是，我是獨一無二的真正超現實主義者。我與瘋子惟一不同的是，我並沒有發瘋。（哈佛演講）

＊超現實主義的發展，可以區分達利之前與達利之後來看待。

＊我是天才，我沒有死亡的權利，二十世紀的畫家中，我是最優秀的，其實這並不是我畫得有多好，而是其他的畫家作品太差，無法與我相比較。

＊我以覲見教宗般的心情拜訪畢卡索，「我是在造訪羅浮宮之前，先來拜訪你」，畢卡索答稱：「你做得很對」。

＊畢卡索是西班牙人，我也是。畢卡索是天才，我也是。畢卡索舉世聞名，我也是。

＊畢卡索作品的魔力在於推翻既有的傳統，具有浪漫的本資。而我的藝術魅力則在堆砌傳統。他致力的是醜，而我卻來致力於美，不過我們兩位天才，不論致力的是醜中之美或是美中之醜，都同樣具有天使般的美。我與流亡海外的畢卡索及米羅不同的是，家鄉的景緻，一直是我難忘的避風港。

（三）美學基本元素與技法

＊食—乳酪、麵包、剪蛋、餐具。色—處女、屁股、女神、卵、子宮、陰唇、陽具。糞便。其他—天使、列林、希特勒。

＊印象派、點描派、未來派、立體派、野獸派、超現實派。

（四）美學觀

＊情色永遠必須醜陋，美感永遠必須神聖，死亡則必須美麗。

＊瘋狂只能存在於藝術，若是存在於科學則為假設，而存在於現實生命則是悲劇。

＊英雄是抗拒其父之權威並將之克服的人。

＊她註定是我的Gradiva、我的勝利女神、我的妻子，她治癒了我的歇斯底里癥狀。

（五）偏執狂批判法

＊超越被動的幻想、自動主義、自戀狂、消極自殺的達達與超現實主義。

＊具體非理性的超級精細意象的手繪彩色照片。透過追求精準的絕頂瘋狂，將具體的非理性意象形體化，而這些意象仍然還是邏輯直覺系統或理性機制所無法解釋，也無法化約的。此非理性知識的自發方法，其基礎在於對虛妄現象的分析性批判性聯想。這些虛妄現象隱

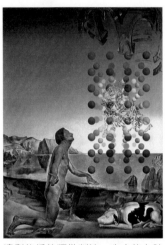

達利的偏執狂批判法：心中的女神卡拉。

含了系統化的結構，但惟有經過批評性的干預，才能將之歸納地變為客觀。偏執狂批評法的無窮可能性，可以單由強迫性幻想產生。

四、達利式的宗教觀

（一）達利的宗教繪畫

戰後的宗教繪畫，最引人注意的一位藝術大師，應當就是達

利了。

　　達利屬超現實主義，但卻非常「異類」，根據他自己的說法，是因為他引用「偏執狂批判法」來繪畫。達利深受弗洛伊德影響，他處理潛意識夢境與非理性，絕不接受任何可用理性、心理、文化來解釋的想法。他的畫往往蘊含很強烈的性與暴力，甚至是與腐爛、死亡、虐待被虐待、或與嗜糞癖好相關。

　　達利的畫企圖觸怒任何人甚至包括超現實主義畫派的教父，讓觀畫者經常感到不悅，而他不諱言崇拜希特勒的「災難價值」，也著實讓人感到震驚，但很奇特的，就是這位深受伏爾泰影響的自大狂無神論者，卻於五〇年代以後，開始繪畫宗教作品。

　　達利的轉變來自原子彈空投日本之後。至此，他的繪畫中開始關心科學與原子、核子等議題，進而變成信仰神祕主義。達利從非理性、潛意識的超現實轉向神祕主義，據他說，是對機械論唯物主義反抗的結果。他相信，憑藉神祕主義的直覺，可以讓他瞭解萬有、與宇宙溝通。所以他要透過作品呈現物質的靈性、能量，及宇宙的統合，物體因能量與物質密度而有生命。

　　達利這種神祕主義，他甚至說，不只是宗教的，也是核子的、迷幻藥的，其神祕性的純度與昏炫的狂喜會使人到達顛峰。當他畫爆炸的拉斐爾似頭，便說：「我比迴旋加速器和控制計算機更有力，能在一瞬間穿透真實的神祕 狂喜欲哭……我用作品呈現物質的靈性，展現宇宙的統合。」

　　這個曾經大膽說出：「我們置身於一個宗教藝術墮落的時代，一個沒天才的信徒，還不如一個無信仰的天才。」的畫家，就在五〇年代以後，生產出許多宗教藝術作品。但是綜觀達利的

宗教作品，其神祕主義的背後，卻又讓人難免疑惑，是表達宗教，還是創立新宗教呢？譬如一九五一年畫的〈十字聖約翰的基督〉，畫面下方是達利畫中經常出現的「力加港海灣」，但這海灣卻彷弗是不真實的，是一種幻覺，就在力加港上方，基督十字架巨大的俯掛，佔據畫面的三分之二。達利說，這畫的起始是宇宙夢，彷彿原子的核，我在這夢裡看到宇宙的統合，那就是基督。所以我的畫面用圓形與三角形作構圖，基督就在三角形裡。

至於一九五四年畫的〈超級立方體耶穌受難圖〉，達利強調的是立方體的構圖，完美的宇宙建築構圖，耶穌正好佔據第九立方體。另外一幅基督受難，基督懸於荒漠般的宇宙中，而又像在身旁又像在遙遠之處，有一個唐吉訶德般的人物騎於馬上。我們要注意的，就是這三幅基督受難圖，基督都是沒有釘痕的。其實這不足為怪，因為按達利式的信仰，基督是否真的上過十字架不是重點，重點在基督是宇宙完美靈性的成全者。

達利的宗教繪畫，恰像他的性與暴力的潛意識組曲，竟然很不幸的，預告了二十世紀後五十年的真實處境：包括性與暴力的結合、以性的高潮取代宗教神祕經驗、或將信仰變成為神祕的形而上學，致使宇宙泛靈論復甦。用這種角度解釋〈最後晚餐〉或〈山谷中的基督〉，應當都能很快理解基督在畫中蘊含的宗教形象究竟是什麼！所以也可以很成功的說他反映當代藝術的特質。

其實綜觀達利的一生，我們可以說，達利的上帝是他的妻子卡拉。這不僅從達利多次表達卡拉是他的「聖餐麵包」，卡拉有安定他靈魂的力量、卡拉使他脫離伏爾泰的懷疑論等，更可從達利的繪畫核心永遠懷繞著卡拉這個女子可得知。

達利的聖母總是卡拉的臉。
他最初引起宗教界注意的，就是
1949畫的〈力加港聖母〉。這幅
畫已經出現達利宇宙泛靈似的神
祕主義，一切東西漂浮著，這些
像是被分解的形象，從整體上獲
得超現實的規模，建築、物體、
貝殼、風景中的丘陵本身都宛若
在空間浮動，在非現實的、沒有
空間概念的光線中浮動。有文
藝復興模式，卻在地中海的光、

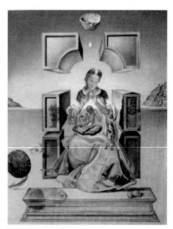

達利，〈力加港聖母〉，1949，油
彩／畫布。

伊加特港口的大海中。造成一種永恆感。然後在畫中間，就是卡
拉，卡拉成為聖母，身體穿透進入永恆，懷抱著漂浮的小耶穌。
這幅畫，達利是以文藝復興大師法蘭契斯卡的聖母為草本，但完
全改變了法蘭契斯卡面對文藝復興時代，企圖表達出來的聖母的
人性特點，聖母如夢似幻卻真實的是他的妻子卡拉。

達利有太多聖母是卡拉的肖像了。他自己也說：「天國是什
麼？卡拉才是真實的。……我從卡拉看進天國。」

當愛人卡拉是達利的救贖，達利無法避免的會懼怕時間。因
為時間將人帶入死亡，死亡澈底終結掉愛。所以達利的畫作中，
從中期到晚期，一直不停出現「時間」的主題——軟軟的、像變
形蟲般的鐘四處癱軟垂掛。

達利對時間是無力的。卡拉死後，達利用米開朗基羅聖母悼
子雕刻的模寫，繪出屬於永恆的哀傷，而達利自己，也立即垂垂

老矣。

（二）〈十字聖約翰的基督〉的空間內涵

薩爾瓦多‧達利（Salvador Dali, 1904-1988）是超現實主義藝術家中聲望最高的一位。同畢卡索一樣，他也是西班牙人，在他一九二八年赴巴黎之前，他曾經在馬德里美術學校接受過嚴格的學院派繪畫訓練，這使他後來的超現實主義作品在許多具體造型上接受近於傳統式的“逼真”，然而，儘管表達方式如此「保守」，但過人的想像力使達利運用傳統的語言創造出全新的意義。

晚期時候，達利仍然受到雙重影像的吸引，對奇異事務的愛好也依舊，但作品裡已可清楚看出不屬於超現實風格所帶來的影響，包括在美國掀起的抽象表現主義運動與普普藝術。但同時他也開始以震撼人心的宗教主題作了一系列畫作。這時最重要的作品，大概就是〈十字聖約翰的基督〉了。

這幅作品，是根據十六世紀西班牙神祕主義信奉者十字聖約翰所畫的基督受釘圖而命名。他所繪製的素描目前收藏在亞比拉的托身修道院中，雖然構圖上不及達利大膽，但畫中十字架上的基督還是畫得比一般的位置來得高。再看耶穌的手掌和腳掌，耶穌手腕下的濃密陰影，完美的營造出一種肉體的緊迫感。而一般耶穌受釘圖中一定會出現的釘子，卻沒有在這幅畫中。這種描繪方式是為了表現達利的「天體聖經」而非嚴格地根據《聖經》上的記載而繪。

關於作品的由來，達利曾說：「我創作這幅畫的靈感，是得自一九五〇年所作的一個關於宇宙的夢，這個夢是彩色的，我

在夢中窺見了原子的構造。這些原子核後來又讓我體會到一些形而上的意含，我不僅以幾何學的方式將它分解成三角形與圓形，並且將基督放置在三角形中」。為了畫基督，達利隔著一層玻璃板，從高處描繪位於下方的模特兒。

再看充滿魄力的雲朵風景，它與十字架形成強烈的對比。前景中一些小小的人影，其實是臨摩自達利鍾愛的十七世紀畫家的作品；左邊的人物曾在西班牙大詩師委拉斯蓋茲的素描畫出現過，中央小船旁的人也是法國畫家路易‧勒南（Louis Le Nain）的畫中人物。畫面中央則是達利居住的利加港風景。這麼一個寧靜平和的畫面，反而醞釀出一股令人感到不安的感覺。

顏色是以暖色調為基色的作品，多為暗面。線條則是非常細緻的描繪，為精細寫實的畫法。主題為正上方的十字架為主，下面則是一個平面的空地，非常簡單的構圖，不過加上透視的趣味完成他所要表達的意境。顏色上並沒有太大的考究，所以就以基本的冷暖色調平衡畫面。肌理方面是沒有的，如果以寫實方面來說，太多的肌理反而會影響畫面的真實感。以明暗關係來完成畫面的構成以及協調性。

十字架，為宗教畫的含意，力加港海灣則為不切實際的幻象。神祕主義，充滿批判與反現實的創作。作者當初的初衷，與後來是相契合的。耶穌與整體畫面的感覺是符合的，創作涵義也相當的好。也相當的有創意。而且後來他的相關系列作品，如一九五四年畫的〈超級立方體耶穌受難圖〉，達利強調的是立方體的構圖，完美的宇宙建築構圖，耶穌正好佔據第九立方體。另外一幅基督受難，基督懸於荒漠般的宇宙中，而又像在身旁又像在

遙遠之處，有一個唐吉訶德般的人物騎於馬上。而要注意的，就是這三幅基督受難圖，基督都是沒有釘痕的，因為按達利式的信仰，基督是否真的上過十字架不是重點，重點在基督是宇宙完美靈性的成全者。

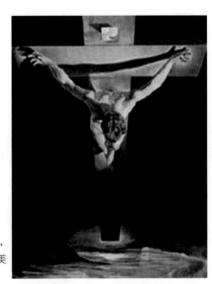

達利，〈十字聖約翰的基督〉，1951，油彩／畫布，205×116cm，聖慕果美術館／格拉斯哥。

Chapter 2
二十世紀繪畫大革命
——野獸派、立體派與超現實主義

　　一九〇五至一九一〇年間，繪畫中發生了兩次大的革命，即野獸派（Fauvism）和立體派（Cubism）的出現；而立體派則有分析立體派與綜合立體派的區別；義大利的未來派（Futurism）則宣稱了分析性立體派形式上的局限性；在一九二四年〈超現實主義第一次宣言〉中，布里東定義超現實主義（Surrealism）是純粹的精神自動主義（pure psychic automatism），這些均對抽象藝術的發展影響至深。

一、現代藝術的開端：野獸派和立體派

　　一八八〇年，當印象主義（Impressionism）發生危機之時，出現了對形式研討的需要和追求抽象藝術的傾向。塞尚（Paul Cezanne, 1839-1906）、分光主義（divisionism）的秀拉（Georges Seurat, 1859-1891）和象徵主義（symbolism）的高更（Paul Gauguin, 1848-1903），被認為是法國抽象藝術的先驅。一八九〇年，摩裡斯。鄧尼斯（Maurice Denis, 1870-1943）為新傳統主義

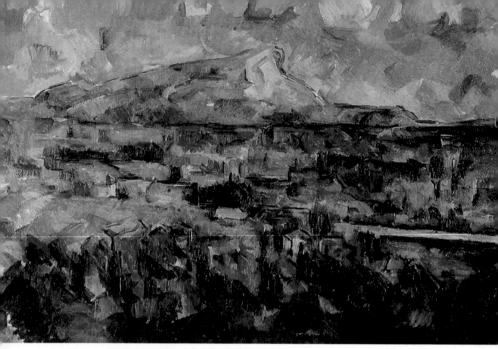

塞尚，〈聖維克托利亞山〉，1902，油彩／畫布。

（neo-traditionalism）定義稱：描繪一匹戰馬、一個裸女或任何事件之前，應該記住，一幅畫，從根本上來說，是一個平面按一定的要求塗滿了顏色。一九〇五至一九一〇年間，繪畫中發生了兩次大的革命，野獸派（Fauvism）和立體派（Cubism）。

1、從社會條件方面來看，這兩個革命，是追求那種自本世紀開始就已成為我們這個時代特徵的激進主義的結果。

2、從哲學方面來看，它們是對理性的反抗和柏格森（Herni Bergson, 1859-1941）直覺主義的勝利。

3、從道德方面來看，它們代表不惜犧牲一切地追求率真的渴望，反對一切習俗和舊道德。

4、從文化方面來看，它們強調了人道主義的危機，強調了用不著參照舊的東西，就可以建立一種新的秩序信念。

5、從科學方面來看，理性和推理不一定能完全理解現實，而想像卻有可能發現現實。科學上的發現已揭示了某種神祕的事物，人人都相信自己能揭示更多的祕密，而在這些人之中，畫家是一馬當先的。

文藝復興以來，藝術家們對科學有兩種態度。他們要麼把藝術建立在推理的基礎上，從中取得成果；要麼就以想像的權利為名義，反對科學。野獸派採取了第二種態度，相反地，立體派宣稱用藝術代替科學，或至少創造一種他們自己的科學。正是由於立體派有了理論的武裝，所以他們比野獸派造成了更大的騷動。

然而，野獸派與立體派並不是完全對立的。亞波里奈爾（Guillaume Apollinaire, 1880-1918）一九一九年就斷言，一九〇六至一九〇八年之間的野獸派作品是立體派的序言。事實上，野獸派和立體派兩者都反對，以對事物表象的反應所產生的情感為基礎而進行創作。並聲言，他們想擯棄印象派的感性手法，想接觸更真實更深刻的現實。從這裡，就產生了對傳統文化的否定。事實上，正如高更的大溪地島之行和林保德（Arthur Rimbaud, 1854-1891）的非洲歷險所表現的那樣，他們企圖用轉向反歷史的方法來回避歷史。所以，在視覺表現方面，野獸派和立體派都反對傳統的透視法和古典理想的造型形式，而轉向一種平面上塗滿色彩的繪畫。也就是說，注重色彩絕對的價值和直接表現力。

畢卡索（Pablo Picasso, 1881-1973）在他創作立體派繪畫的第一個時期，受到了非洲藝術的極大影響。而另一位立體派的祖師爺布拉克（Georges Braque, 1882-1963），卻主要是受了野獸派的影響。正如德勞奈（Robert Delaunay, 1885-1941）和勒澤爾

馬提斯，〈生命的喜悅〉，1905，油彩／畫布。

（Fernand Leger, 1881-1955）所描述的那樣，畢卡索在他的第二
個創作時期，大聲疾呼忠實於機器時代。機器時代的這種神祕性
看起來似乎與野獸派形成了尖銳的對比，然而，這種神祕性是設
想自己處身於未來的一種手段。

二、分析立體派與綜合立體派

分析立體派（Analytical Cubism）代表了一種批判性的思
想需求，它通過仔細研究塞尚的不同於野獸派直接表現的繪
畫而形成的。一位立體派的畫家，阿伯特。格萊茲（Albert
Gleizes, 1881-1953）在古老的藝術形式中，特別是在羅馬式
（Romanesque）和哥德式（Gothic）的作品中努力尋找韻律的基

本規則，對於古典藝術形式的概念進行重新的估價。立體派儘管是通過機械主義（mechanism）來探討體積，和通過連續的不同透視焦點來重新組合複雜的現象。雖然方法不同，但這種做法所得出的結果與雷哥爾（Riegl）和沃爾夫林（Wolfflin）的純視覺性的理論所得出的結果，實質上是一樣的。另一位理論上的立體派畫家安德列。洛特（Andre Lhote, 1885-1952），也研究過藝術中的幾何形式，他讚賞古典藝術的形式因素，傾心於畢卡索和布拉克。

　　起先，印象主義的傳統被當做浪漫派傳統的一部分。可是在塞尚的手中，這種傳統卻變成了非常有意義的東西，像擺在博物館裡的藝術品那樣經久而堅實的作品。要不是深信自己的感覺，塞尚一輩子也不會取得透過對象而認識它的能力。沒有這種新的感覺，宇宙將受物質的拘限，有了它，表象變得透明，並顯露了它們的本質。

　　包威爾（J. W. Power ）在關於繪畫構圖以及進行幾何圖式分析的著作中稱，對立體主義來說，重視感覺成了評判大師的指導標準。他所有的力量仍是集中於解決立體派的二重性（dualism）問題，對此，他採用的是純幾何性的術語：平面的概念和體積的概念。實際上，這種二重性是由嚴格的觀察分解出來的。顯然，不能為了強調體積而排除平面，也不能為了強調平面而排除體積。這裡同時表露了曖昧性（ambiguity）的態度：既要求不完全破壞傳統地表達創造性的理想和形式上的新東西，也要求儘量實現自我而又不完全否定自然的外貌和情感價值的真實性。

這是胡安‧格裡斯（Juan Gris, 1887-1927）的貢獻，這位西班牙畫家和畢卡索、布拉克一樣，是最早的立體派畫家之一。卡恩維勒（D. H. Kahnweiler, 1884-1976）稱，也許可以像拉裴爾與米開蘭基羅相比較那樣，把胡安‧格裡斯與畢卡索相比較。格裡斯和拉裴爾是工整、平靜、古典和純淨無瑕的，而畢卡索和米開蘭基羅則是混亂、浪漫和感情強烈的。不過，格裡斯曾用寧可以情感糾正法則（emotions correct the rules）的說法，來回答布拉克的喜歡以法則糾正情感的說法。總之，格裡斯希望把自己綜合的立體派（synthetic cubism）與分析的立體派區分開來：「我一開始先組織畫面，然後把物象確定下來，目的是要創造出不可能與現實中存在的物象相比的物象。正是由於這一點，綜合的立體派不同於分析的立體派。這些物象不是變形而來的。我畫中的小提琴是一個重新創造出來的物體。」

這也就是說，在胡安‧格裡斯的作品中，變形的追求乃是他表現了亞波里奈所稱的概念價值的根本手段。他用概念（conceptual）這個詞來說明那種不同於以比擬（parables）或隱喻（metaphors）的手法而直接表現思想的藝術。寧可是中世紀的藝術，而非文藝復興的藝術。所以，立體派雖然一方面把自己說成是注重純粹的情感或色彩的感覺，使裝飾畫蓬勃興起，可是另一方面又間接回到了中世紀強調有關集體或社會價值的藝術，從物體的模式的論述，回到了關於作品精神性特質的論述上來。

如果藝術品不再是對大自然的優美的描繪，而是一件實在的事物，也就是說，它不代表它所描繪的對象，而是自己本身成為了一件人造的物。藝術家的活動類似手藝匠的技術操作過程。藝

術家既不創造也不發明，只不過服從現實的深刻法則，並能夠在自己身上發現這種法則，同時擯棄自身一切因襲保守的和多愁善感的東西。

三、從未來派到形式化的新自然主義

　　義大利的未來派（Futurism）宣稱了分析性立體派形式上的局限性。未來派中最突出的有雕刻家翁伯托。波丘尼（Umberto Boccioni, 1882-1916）、畫家卡洛。卡拉（Carlo Carra, 1881-1966）和建築家安東尼歐。艾裡亞（Antonio Elia, 1888-1916）。波丘尼強調同時並存（simultaneity）和造型動力主義（plastic dynamism）的體現。波丘尼也像卡拉一樣批評了立體派的靜止和執著於客觀事物。他們堅稱，未來派不再是一門描繪客觀事物的藝術，它要描繪的是精神狀態。他們談到綜合性，卻不是所見物的綜合，而是經驗的綜合。波丘尼說，一匹跑動的馬並不等於一匹靜止的馬在移動。他用運動這個概念代替了馬這個概念，也就是用一個客觀事實代替了另一個。

　　另一位義大利畫家吉諾・塞維裡尼（Gino Severini, 1883-1966），他的著作涉及對各種形式的結構規律和比例的基本規則方面的研究。可是在塞維裡尼的書中，作為對立面相比較的不再是中世紀和文藝復興了，而是真實的藝術與幻想的藝術之間的比較，是以傳統的古老智慧為基礎的藝術與求助於發明創造和戲劇效果的藝術之間的比較。藝術不過是富於人性的科學。藝術家的目的是按照統治宇宙的法則重建一個宇宙。

　　阿梅德。奧尚凡（Amedee Ozenfant, 1886-1966）曾堅持要把真立體派和第一次世界大戰以後歐洲藝術中出現的運動和潮流區別開來。這種主張似手很有歷史眼光。雖然有人稱，藝術史首先和主要還是一個關於藝術家的歷史，而不能按照羅輯推理來歸類。但另一個有力的論點是，立體派曾經創造了一種視覺語言，用它迅速地代替了以前一向以其變幻無窮的形態作為繪畫和雕塑語言的大自然的語言。事實上，自立體派以來，所有現代藝術的最一致的看法，都是以其形式化的新自然主義（neo-naturalism）為基礎的，也就是以非再現（non-representational）或非具象（non-figurative）的形式原則為基礎。換句話說，不是以形式的意象，而是以形式本身為基礎。因此，可以把立體派看做是生物學上的屬，而把隨之而來的運動看做是種。

　　喬治・勒梅特（Georges Lemaitre）在他的〈從立體派到超現實主義的法國文學〉中，把立體派的發展分成四個方面：

1、科學立體派（Scientific Cubism），是這個運動的最早形式。它集中於發現超越感觀幻覺的純真實。

2、神祕立體派（Orphic Cubism），離開科學立體派的分析過程，努力尋求宇宙意識的神祕性，也就是所謂的整個世界精神的真諦。

3、有形立體派（Physical Cubism），它其實已向抽象性邁進了一步。其不受物質束縛的純精神，希望在物自身之外創造出有形的東西，使畫家籍以表達出自己的思想。早期立體派描繪的仍然是自然形體的破碎片斷，只不過是以他們的內在自我作為組合的指導；而有形立體派認

為可以接受的，只是那些從他們內在意識的深處滋生的，與視覺經驗毫無關係的形式。

4、直覺立體派（Instinctive Cubism），與柏格森的直覺是一條通向超自然的悟性之路的學說有關。這乃是超現實主義（Surrealism）的自動主義（automatism）的最初形式。

四、超現實主義革命

雖然勒梅特討論的是文學，不是視覺藝術，但他的意見對兩者來說是同樣適用的。不過，立體派否認形式作為表現形象時的價值，而把藝術的價值看做是純粹的創作活動，從而打破了隔在各種藝術形式之間的屏障。這是一個超出了理性的世界，一個純粹的存在狀態。事實上，有關超現實主義的最有影響和最關鍵的論述是詩人們作出的。從傑裡（Alfred Jarry, 1873-1907）和亞波里奈爾那裡可以找到最早的超現實主義的詩句。超現實主義這個詞首先出現在亞波里奈爾一九一七年寫的喜劇〈特萊西亞的乳房〉的副標題上。次年，在他的宣言〈新的精神〉中，他重申了以生活本身表現出來的任何形式來提高生活的觀點。

馬塞爾・普魯斯特（Marcel Proust, 1871-1922）則稱：真正藝術的偉大之處在於重新發現，重新把握，使我們認出與我們生活著的這個世界有很大不同的真實。而這個真實正是我們的生活，真正的生活，被最後揭示出來的變得清晰的生活，也就是惟一真正存在的生活。這生活既存在於藝術家的生命中，也存在於個人的生命的每時每刻之中。詩歌跟繪畫一樣，是生活，也跟生

活的行動一樣，不是供人批評判斷的對象。杜波斯（Du Bos）認為，批評家的作用與藝術家的創造活動是不可分的。保羅・瓦萊裡（Paul Valery, 1871-1945）也表示過同樣的意見，按照藝術的活動重新改造批評的傾向，批評變成了藝術作品的附屬物。

超現實主義的主要評論家是安德列・布裡東（Andre Breton, 1896-1965）、路易・阿拉貢（Louis Aragon, 1897-1982）、保羅・艾呂雅（Paul Eluard, 1895-1952）、吉恩・柯克提歐（Jean Cocteau, 1889-1963）、薩特（Jean Paul Satre, 1905-1981）。他們的原則來自柏格森、佛洛伊德（Sigmund Freud, 1856-1939）和存在主義（Existentialism）的非理性主義理論。在一九二四年〈超現實主義第一次宣言〉中，布裡東定義這個運動是純粹的精神自動主義（pure psychic automatism）。這一運動企圖通過文學或其他方式來表示思想活動的真正過程。它是思想的記錄，沒有任何受理性控制的以及美學上或道德上的偏見。布裡東揭示了現實和幻想之間的緊密聯繫，給主觀和客觀之間的區別重新定義，希望在清醒與酣睡、外部與內部、理智與瘋狂、冷靜與熱烈、生活與革命等長期隔離的領域之間建立起聯繫。

當人們自覺到內心具有反對一切傳統的要求時，也就意味著他加入了一場大革命的行列。一件藝術作品可能起到影響甚至是全面修改價值標準的作用，它已經成了評判的準則。畢卡索就曾不停地用真實來破壞表象。因此，批評不再是看其表現得像不像，藝術的價值已經有新興的原則超越了再現事物的原則，它提供的符號使事物的意義更能得到保存。或者說，它在事物毀滅了很久以後，仍存在於符號的常新的生機之中。事實上，布裡東打

算把純粹的理論爭辯過程引到批評上來，這種批評是為了搞清楚藝術作品本身的直接性或內部革命力量的合法性。

　　當布裡東對自動主義的主動性和被動性給予同樣認可時，他超越了歷史上超現實主義的局限性。實際上，超現實主義最初的發現是鋼筆在機械地寫，鉛筆在機械地畫，沒有事先想好的目的，而織出來的卻是一件無價之寶。只有當藝術家在進行創作時努力進入一個完全屬於精神學的領域，這件藝術作品才能被稱為超現實主義的。佛洛伊德已經闡明，這種情感轉化是因為情欲抑制（repressions），不合時宜（timelessness）和受享樂原則（pleasure principle）統治的精神現實代替了外部世界的現實而引起的。而自動主義正是直接通向這個領域的途徑。

Chapter 3
梵谷藝術魅力的幕後推手
——梵谷的兩性關係如何影響其藝術的演進

一、兄弟與父子之情——梵谷的好撒馬利亞人

梵谷在寫給弟弟西奧的信中曾說：「偉人的歷史是悲劇，因為當他們的作品廣為人知時，他們通常已不在人世，而且由於掙扎於生命中的障礙與困境，他們長期抑鬱消沉。」

這句話彷彿是預言一般，預言了梵谷自己的一生。梵谷死於憂鬱症病發，他無法控制的想自毀，他去到經常成為他筆下風景的麥田，一槍射向自己，但沒有立即死亡，掙扎一天後才過去，梵谷死時，弟弟西奧在他的旁邊。

梵谷繪畫十年的心靈救贖之旅，一直有「好撒馬利亞人」在他的旁邊，那就是他的弟弟西奧。

梵谷遠在開始繪畫的起初，就跟弟弟西奧說：「親愛的弟弟，你始終忠實的幫助我，我多麼強烈地感覺到我欠你一大筆的巨債！我真難以表達我的感恩。」

當梵谷沒跟西奧商量的，突然跑到巴黎跟弟弟西奧同住，那段時間，西奧簡直是歷經磨難，他忍不住跟妹妹寫信說：「他好

像兩面人，一面是曠世天才，溫柔又高尚，另一方面卻是極端的
自我本位者，充滿怨恨。這兩面性格輪流作祟，所以開始時聽到
這一番話，等一會兒聽到的又是另一番話，然後兩者互不相容。
可惜得很，他竟是自己的仇人，他不只使自己生活難過，也使別
人難過。」

　　妹妹勸西奧：「看在老天爺的份上，離開梵谷吧！」西奧
卻說：「真奇怪，若是他從事別的行業，我早就接受你的勸告，
我常自問這樣不斷幫助他是否錯了？我常想要離開他，讓他自行
生活。接到你的信後，我又把事情想了一遍，我覺得這件事必須
堅持下去。他的確是位藝術家，他現在所畫的，即使不都是美麗
的，對他畢竟還是有意義的。以後他的作品，可能會優秀起來，
迫使他離開正常的學習會成為憾事。不管他是多麼不切實際，如

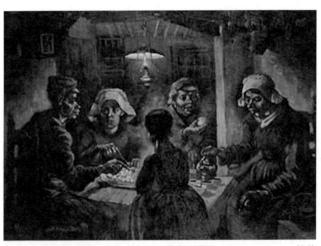

梵谷，〈吃馬鈴薯的人〉，1885，油彩／畫布，82×114cm，梵谷
博物館／阿姆斯特丹。

果他的作品成功了，終有一天他可以賣出他的畫……」這段話真是感人，因為它讓我們看到西奧支持梵谷的背後有多少掙扎，卻又一次次毅然決然的堅持下去。

二、連高更都改變不了的躁鬱症瘋狂病情

梵谷第一次躁鬱症嚴重發作到割下自己耳朵，不得不被送往精神病院，西奧寫信跟未婚妻喬安娜談到自己的心疼，他說「他有時好好的，很快又跌進神學和哲學的焦慮裡。眼見苦難擊倒他，欲哭不能，實在叫人痛心疾首。可憐的鬥士，可憐的受難者，這種時刻沒有人能解除他那沈痛的悲哀。如果他曾找到一個人聽他敘說心事，事情就不會演變到這般地步。」他又跟喬安娜說到沒有人敢做梵谷的朋友，只剩下自己忠實於哥哥梵谷。西奧說：「妳也知道他一向不隨俗。他衣著舉止都反應他不尋常的個性，看見他的人都說『他瘋了』。他談吐的方式，不是令人非常喜歡就是非常厭惡…，不論是誰，甚至頂要好的朋友，也很難與他維持親密的關係，因為他從不分擔別人的感受。」然後西奧說他想為梵谷作些事情，他說：「假如我有時間為他做些事情，我會去看他，和他一起徒步旅行。我想這是對他唯一有益的事。如果畫家中有人願意這樣陪伴他，我很願意送他去。但梵谷喜歡的相伴的那些人，都有些怕梵谷，他們怕那些連高更都改變不了的事實。」西奧所指的「連高更都改變不了的事實。」指的正是梵谷將持續發作躁鬱症瘋狂病情的這件事實，這事實使梵谷想見的每一個朋友，都迴避著不敢去見他。

三、既使被送往精神病院也毫不放棄

梵谷過世前寫了一封信稿弟弟西奧，其中有一段話說：「我親愛的弟弟，有一件事我經常對你說的，現在我要誠心誠意地重述一遍：我將永遠認為你不只是一個畫商，透過我的傳達，你實際參與了某些不朽作品的繪製過程。」

梵谷也曾跟西奧說：「我親愛的兄弟，要是你沒有看到任何結果，請不要為之發愁；你一定要等待。」

梵谷過世的時候，已經有藝評家注意到梵谷的畫作，在新生代集結的畫展中，梵谷的繪畫也成為討論的焦點，不出十年之後，梵谷將成為舉世公認的偉大畫家，但梵谷的弟弟西奧終究沒有等到這一天。

梵谷過世以後，西奧寫信給母親，表達他的悲痛說：「我無法找到安慰，也無法描述自己有多悲痛。這悲痛還會延伸，只要活著，我就不能忘記；唯一勉強可安慰自己的是，哥哥梵谷已經找到他渴望的安息……生活對他是個負擔；但現在，就像從前；每個人都讚揚的他才能……哦！母親，他是我最最心愛的哥哥阿！」沒想到梵谷過世後，西奧衰弱的身體也倒了下來，六個月後，一八九一年一月二十五日，西奧追隨著梵谷，也離開世界了。梵谷與西奧兩兄弟埋葬在一起。

四、西奧是被上帝揀選來的藝術先知

　　梵谷與西奧總共通了六百五十封信左右,西奧儘管比梵谷年幼三歲,卻像是梵谷的父親、梵谷的兄長一般,支持了梵谷做為藝術家的這十年。這十年間,梵谷的藝術一直沒有被人理解,但西奧從沒有對梵谷的藝術天才起過懷疑。他曾跟朋友提起兄弟倆持續的通信往來,說:「如果人們了解梵谷的思想有多麼豐富,他怎樣保持了自我,那麼,人們就會知道,這些書信構成了一部多麼不同凡響的大書。」

　　西奧其實是代替已過世的父親,照顧著梵谷。梵谷的父親是個平凡、充滿愛心的好人,他在宗教界並不輝煌騰達,但他對自己要牧養的教會盡忠職守、慈愛溫柔。但當梵谷成人以後,這個兒子一直讓他作牧師、師母的父親母親操心。梵谷的父親曾說:「我看他根本不知道生活的樂趣在哪裡,這實在叫人傷心,他只管低著頭走路。我們都盡力幫助他找尋一處安身立命之所,他卻選擇最艱苦的道路。」梵谷的母親也說:「我總是害怕梵谷不論在哪裡或做任何事,他的怪癖、奇想和生活的態度總會壞事。」當梵谷的母親看了梵谷寫給她的信,也會十分瞭解的說:「這可憐的孩子,他信上說得這麼好,但我相信眼下他正過得十分艱難。」

五、父母親對梵谷的間接影響

　　梵谷的母親熱愛大自然,而且還是一個業餘畫家,她能夠把

自己的觀察感受和思想感情，用畫筆表達出來，她畫素描、畫水彩、畫野花或者花束，並收集成冊，當然在她照顧養育孩子的過程當中，會把她這部分的才能教育給孩子；至於梵谷的伯伯叔叔們，五位中就有三位是相當成功的藝術品交易商，儘管梵谷的父親繼承他的祖父，成為一位牧師，但梵谷的父親卻與這三位作藝術品交易商的叔叔伯伯感情非常的好，他們經常聚在一起談論藝術，因此我們可以這麼說，梵谷成長歷程中的養成教育，宗教和藝術的比重是等量齊觀的。

所以我們對梵谷長大成人之後，從藝術商人之路轉向宗教傳道之路、又再轉向藝術創作之路的曲折過程，倒也不至於完全無法理解。儘管如此，但梵谷每一次人生的轉換、每一次生活的變化，都伴隨著強烈的自毀衝動與狂熱情感，就不大容易被我們這些平凡人理解了，因為在梵谷對宗教或對藝術的癡迷背後，還有一個讓梵谷成為梵谷的基礎，那就是讓梵谷經常呈現出狂亂情感的躁鬱症，以及根本讓梵谷無法負荷的悲憫苦難的性格。

長大以後的梵谷，先被伯父帶進歐洲最大藝術品交易公司「辜比」（Goupils），而且有一段時間在這一間公司勝任愉快，他以他對歐洲藝術的淵博理解，贏得同事敬重；但是，在梵谷經驗了一場對他來講打擊蠻大的失戀之後，他突然從這個原本前途看好的行業中自我放逐了，他轉折走向宗教之路，開始充滿著宗教激情、渴望傳道。

當梵谷決定走向傳道之路的時候，他曾在衛理公會的一所教會當中擔任助理，這所教會的牧師很樂意成全梵谷想要傳播福音的心願，甚至安排他在教堂裡佈道，梵谷這生命當中的第一篇講

道詞，引述的是詩篇一百一十九篇，他將這篇佈道命名為「我在世寄居」，梵谷用這篇佈道講章，比喻自己的人生，彷彿是一名旅行者穿越迢迢人間路，「似乎憂愁，卻是常常快樂的。」沒想到這篇佈道講章，竟成為梵谷這一生的預言、也是他這一生一個信仰的詮釋。

六、同情勞工遠大於傳教的梵谷

梵谷決定成為一個佈道家、走向傳道之路，固然是他生命第一次的失戀經驗帶給他的刺激、造成他生涯的一個轉化，但更深的情感核心，是梵谷對父親的一個愛的回應，他想追隨作牧師的父親。梵谷對於作牧師的父親，是深深的崇拜著的，在他幼年的時候，他會很自然的會把父親跟上帝關連起來，也就是說，當他想到父親，他就會想到上帝，甚至成人以後，我們在梵谷寫給弟弟的書信當中，還會看到梵谷把父親澈底的美化、理想化。

不過，不管梵谷想成為一個傳教士的背後，是失戀經驗的反彈、或是對父親情感的回應，我們都不得不承認，梵谷這一次生涯轉化的重大決定，所帶出來的宗教狂熱，讓人不知該如何回應，是該鼓勵？還是該澆澆他的冷水讓他恢復理智呢？這種矛盾，梵谷家族成員感覺最是強烈了。

因為梵谷這股宗教狂熱，到後來就走向極端了，連他擁有宗教傳統的家族成員，都被梵谷衣衫襤褸、頭髮蓬亂、變瘦又長期睡眠不足的樣子給嚇壞了。而梵谷的悲天憫人的性格，也在這一段時期發展到極致，當他在比利時南部工業區波里納日傳教的時

期，他幾乎將自己擁有的一切物質全部給予出去，甚至到礦工的
屋子裡頭居住，讓自己不僅是精神、也是實質上的與這些礦工同
在。當礦區發生災變，梵谷竭盡心力分擔礦工的苦境，甚至把自
己的衣服都撕了當成繃帶，每天從頭到腳都布滿煤灰。

七、悲天憫人的性格，轉向了藝術

　　但梵谷這樣極端強烈的宗教情感、與悲天憫人的性格，卻使
福音佈道委員會的成員，一致認為梵谷不適合擔任傳教士，他
們覺得梵谷應當引導礦工認識上帝，而不是成為礦工的一分子，
他們覺得梵谷這種邋遢、不成人樣的外表，會使人不願意信仰
上帝。

　　當梵谷想成為傳教士的願望被拒絕以後，他的宗教狂熱慢慢
退去了，他開始會以懷疑的眼光審視組織化的宗教，他覺得有些
宗教領袖早已經失去了基督信仰的生命力與實踐能力，已經無法
與受苦的人同在。他在信中跟弟弟西奧談到家鄉逐漸崩塌的教堂
古塔說：「這些廢墟告訴我，宗教與信仰是如何衰敗的。」

　　當梵谷從宗教狂熱中冷靜下來，轉而開始批判組織化的教
會，梵谷對父親的情感，也從完美化理想化父親，轉向反抗父
親。這時候的梵谷，是讓父親非常苦惱的。梵谷的父親擔心梵谷
的信仰、對梵谷經常出現的對教會的批判相當憂心而生氣、又因
梵谷老是跟他處不好深感心煩，梵谷從對父親狂烈的情感，一下
子反彈到了遠遠離開父親。他寫信跟弟弟西奧說：「父親無法了
解我或同情我，我無法融入父親的系統，父親的系統壓迫我，會

令我窒息而死。」我們都可以想像深愛梵谷、一直為梵谷的前途
擔憂、又經常在梵谷陷入困境的時候伸手援助的父親，內心深處
一定是充滿了無奈。

但是，梵谷的信仰真的變質了嗎？其實並沒有。他把他整個
宗教熱情、狂烈的情感、悲天憫人的性格，轉向了藝術。當他宗
教狂熱降溫以後，他也被激發出了一個藝術創造者的生命。他寫
信跟弟弟西奧說：「我覺得所有真正美好的事物都來自於上帝，
這些美好的事物，也包括每一件作品中的內在精神、靈魂和極致
的美。」所以藝術其實是梵谷宗教狂熱的延伸。這就是為什麼梵
谷一開始作畫的時候，畫的都是他對波里那日礦區的回憶。他描
述這些可憐人的艱辛生活、他們衣食的匱乏與工作的辛勞、他們
的愁與病、與絕望中的禱告。

我們從梵谷所喜歡的藝術家與文學家，更可以看到藝術是他
宗教情感的延伸。

八、「戀母情結」成為日後姊弟戀的遠因

梵谷的母親安娜・柯尼莉亞・卡本托絲，出身於海牙；外祖
父曾參與第一本荷蘭憲法的擬定；祖先也曾出任司教之職；由此
可知其母系方面有相當好的家世，母親雖然是一位相夫教子的典
型婦女，但也有性情暴造，的一面，還有必要說明的是，母親的
姊妹之一曾患羊癲瘋，從遺傳的體質來說，這與梵谷在亞爾切割
耳朵後，進入聖雷米精神療養院是有關的，或許，它的精神病是
羊癲瘋帶來的燥鬱病。

　　提到了梵谷母親那一方的阿姨們，梵谷的母親上有姊姊下有妹妹，姊姊是嫁給牧師史摧柯（史垂克，他們的女兒就是梵谷愛戀的凱伊），妹妹嫁給上述的畫商文生伯伯。

　　相傳，當年梵谷的父母親拍下文生墓碑的照片，擺放在餐桌上。日後心理學家分析梵谷的心靈創傷認為，此舉讓梵谷在成長期間飽受罪惡感折磨，因他彷彿是取代早夭的哥哥苟活，自覺不得母親疼愛。

　　Ron Dirven分析，梵谷的母親安娜在卅四歲時才初為人母，在親友期待下誕生的長子卻夭折了，她的哀傷其情可憫。然而，死亡的迫近感讓梵谷一生鬱鬱寡歡，這也是梵谷似乎有「戀母情結」，日後常發生姊弟戀的遠因。

　　他一直認為自己是哥哥的代替品，因為他和哥哥只相差一歲吧？

　　總之，他哥哥死了的隔一年，梵谷就出生了。但梵谷的母親並未從傷痛中走出，他母親也從未正眼看過梵谷，使梵谷的心中一直渴望得到愛。這也是造成他在愛情的道路上，無法修成正果的原因。

九、一波三折的異性戀情

　　一八七三年他被派往倫敦，而且追求房東的女兒未果。這是他和女人之間不幸的開始，而被壓抑的熱情帶給他的影響太大，結果被解僱了。同年，文生在倫敦其伯父經營的畫廊中工作，並熱烈追求房東的女兒。後來，因為失戀，文生嘗透了愛情

的苦楚，他辭去畫廊的工作，全心投身傳道，以安撫人類痛苦的心靈。

一八八四年秋季，鄰居的女兒、比文森年長十歲的瑪戈特·貝格曼，在梵谷獻身於繪畫時一直陪伴著他，並愛上梵谷，梵谷也予以回報（儘管沒有貝格曼的那般滿腔熱情）。他們決議結婚，但遭到雙方家人反對。瑪戈特企圖以番木鱉鹼自殺，但文森緊急將她送到醫院。

梵谷曾愛上英國房東的女兒、表姊凱伊，但皆是「郎有情、姊無意」；梵谷一度和大他十三歲的瑪歌談戀愛，還論及婚嫁，卻遭女方家族反對，分手做終。

梵谷在埃頓的歲月以一場苦戀作終，當時他寡居的表姊凱伊帶著兒子來到埃頓度假，常陪伴梵谷四處散步談心、到郊外寫生，梵谷愛上表姊向她告白：「非你莫屬」，奈何表姊不但拒絕他還倉皇逃離。

梵谷不死心，追到阿姆斯特丹求見凱伊，當著她父母親的面，把手放進煤油燈的火焰之中，說道：「看我的手能在火中維持多久，就讓我見她多久吧！」結果得到「你再也看不到她了。」的絕情答覆。他寫信給西奧說：「愛情在我內心死滅」。他的藝術卻萌發新芽，因失戀後的梵谷跟父親鬧翻，離家到海牙，而那裡是荷蘭的藝術重鎮，他的藝術因此再上層樓。

十、妓女席恩的雙重身分

一八八二年，梵谷寫信給弟弟西奧宣布他的新戀情，這回

他愛上一名妓女，認真想娶她為妻。落魄的梵谷在海牙街頭，邂逅正在阻街的席恩（Sien），當時她懷有七個月身孕，已育有一女。席恩大梵谷兩歲，當時卅二歲的她，出過天花、臉上有痘疤，鷹勾鼻、瘦削雙頰，脾氣焦慮易怒。

「她和我是兩個不快樂的人」，梵谷的信裡有自知之明，但他認為只要兩人相互扶持「不快樂會化為喜樂」。梵谷絲毫不畏懼眾人質疑、不屑，他在信裡讚美她的身體線條，「我擁有一位好模特兒，所以我的素描進步了。」他希望藉由經歷家庭生活的喜樂與哀愁的親身體驗來描繪家庭，一口氣接納了席恩一家六口。

席恩的兒子威廉出生後，患有多重併發症，梵谷還是喜悅照顧席恩母子，為她倆畫了水彩畫〈母與子〉、鉛筆畫〈哺乳的母親〉、〈坐著的母子〉等，現存的畫不多，這回在「燃燒的靈魂・梵谷」展出，非常珍貴。

梵谷與席恩同居廿個月，生活費全靠西奧供應，梵谷比往常更加努力作畫，不希望席恩回到老路子上，「那條路的盡頭是斷崖」，然而他兩人最後仍是分手，徒留梵谷為席恩所作的六十件素描與水彩畫見證這一段情。

十一、梵谷的名聲到死後二十年後才建立起來

席恩的《追憶文生・梵谷》，寫於一九一三年十二月，離梵谷的死，已有 二十三年半。而梵谷的名聲，要到他死後二十多年後，才在喬安娜的努力下，慢慢建立起來。

西奧長期資助梵谷進行創作，儼然成為梵谷與喬安娜之間不合的導火線。在梵谷自殺身亡的前一個月，喬安娜的不滿已然爆發——西奧準備搬家換工作，薪水變少、喬安娜的小孩生病、有限的金錢資源如何分配，是必須攤牌的時候了。梵谷選擇退讓，就在創作生命的顛峰浪潮，以一顆子彈結束了自己。

　　西奧悔恨不已，在梵谷死後罹患了精神病，其間甚至想殺了妻小，不到半年，西奧也在荷蘭的一家精神病院中死去。

　　而梵谷畫作與人生的詮釋權，自此成為喬安娜的專利。她強調，梵谷是因為自己的痼疾所苦，而選擇自戕；對於自己與梵谷在關鍵時分的書信和對話，卻閃爍迴避。

　　二十多年後，喬安娜才將梵谷的書簡整理出版，梵谷的弟媳，喬安娜，在梵谷與弟弟西奧過世後，在荷蘭舉辦了梵谷的畫展，推銷了梵谷讓世人知道。

十二、荷蘭二大梵谷美術館的幕後推手

（一）喬安娜——整理梵谷畫作和信件

　　梵谷十年繪畫生涯，經濟完全依靠弟弟西奧支持。梵谷常常不領情，認為每月從西奧處得的錢是自己以藝術品交換所賺。不論梵谷如何冷嘲熱諷，西奧均承受下來，一直在背後默默支持，替代了他背後女人的角色。

　　梵谷死後不但在藝術史上佔一席之地，更成為家喻戶曉的傳奇人物，無疑主要歸功於兩位女性：喬安娜・梵谷；彭賀（Johanna van Gogh-Bonger）與海倫・庫勒；穆勒。

　　一八八九年喬安娜與西奧結婚。梵谷自殺後半年，西奧追隨梵谷腳步離世。喬安娜廿九歲成了寡婦，獨力撫養一歲的兒子。傷心之餘，她在日記寫下：「除了孩子，他（指西奧）遺留給我另一項任務；梵谷的畫；盡可能地讓它們曝光，供人欣賞；同時，將西奧與梵谷的收藏完整保存下來留給孩子，也是我的工作。」

　　兩年後，喬安娜決定離開令她傷情的巴黎，一位著名藝評家勸她把二百幅梵谷油畫以二千荷盾賣掉，周圍人也勸她「清空」，她卻毫不動搖。返回荷蘭，在靠近阿姆斯特丹的一個寧靜小村布杉（Bussum），經營一家小客棧養活自己和兒子，同時著手梵谷的畫作展覽和信件整理。

　　喬安娜四處奔走，一九〇三年夏天終於促成荷蘭藝術界假阿姆斯特丹市立美術館舉辦了一個梵谷特展，展出四五〇幅油畫和素描作品。

　　梵谷書信也於一九一四年春出版，她支付製作費五七八六荷盾印刷二千一百本書，在當年是一筆大數目。這本書的編輯花費她廿四年歲月，每封信件都先手抄，再打字，求證日期並做註釋。

　　一九一五年喬安娜遷居紐約，進行梵谷書信的英譯工作至一九二五年去世，共譯出五二六封信。

（二）海倫──收購梵谷作品慨然展出

　　海倫與喬安娜屬於同一時代，兩人既不認識，也不曾交往。海倫生長在一個富裕的實業界家庭，曾經是荷蘭最富有的女人，

三十五歲以後開始藝術收藏；丈
夫安東‧庫勒；穆勒則收集土地
做為動物保護區。

一九〇八至一九二九年，海
倫在藝術顧問布瑞默爾協助下，
有系統地收藏了梵谷八十七幅油
畫及近二百張素描；但是她向來
不從喬安娜處購買，似乎有點較
勁的味道。海倫不單收藏，更把
梵谷作品送到各地展覽，還曾赴
紐約舉辦過特展。晚年海倫、安

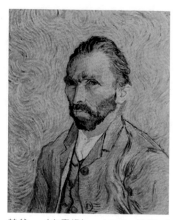

梵谷，〈自畫像〉，1889，油彩／
畫布，65×54cm，奧賽美術館，
巴黎。

東把擁有的五千五百公頃地捐贈做為國家公園，內修建庫勒；穆
勒美術館，讓海倫一生收藏與大眾分享。

數年前，聯合報、國立歷史博物館聯合主辦的「燃燒的靈
魂‧梵谷」特展，除了「薊花」一幅油畫借自日本，其餘梵谷作
品皆來自庫勒；穆勒美術館，便是海倫當年的收藏品。

喬安娜與海倫她們將藝術奇才推上世界舞台。喬安娜婚前原
是一個普通的英文教師，婚後在家相夫教子，為完成丈夫留下的
遺願，堅強地走進複雜的社會，把生前造成她家庭經濟負擔的梵
谷，變成世人崇拜的藝術奇才。

海倫與梵谷生前沒有交集，但她走進梵谷的世界，不僅認同
其繪畫的價值，並運用財力把它們存留給後世熱愛藝術的人群。

我們不該把喬安娜與海倫的精神、魄力埋藏在梵谷的背後，
這兩位女性才是荷蘭二大梵谷美術館的真正幕後推手。

Chapter 4
從新原始主義到至上主義
──俄國現代藝術發展的跨文化表現與幕後功臣

一、俄羅斯人的勇猛好學與創新精神

　　現代藝術的原型基本上不離抽象主義與超現實主義（Surrealism）兩大系統，而現代藝術史家亞夫瑞德‧巴爾（Alfred Barr Jr.）則把抽象藝術分類為表現主義抽象與幾何抽象兩大類別。尤其是幾何抽象對現代藝術、現代設計乃至於現代建築理念，具有革命性的影響。[1]幾何抽象藝術起源於塞尚及秀拉的理論，經法國立體派、義大利的未來派、俄國構成主義、荷蘭新造形主義、德國包浩斯學院等現代時期，以及戰後動態藝術、極限主義、歐普藝術與新幾何的後現代時期，已伴隨人類跨入二十一世紀。在人們食衣住行日常生活的視覺經驗中，幾何抽象造形可以說是無所不在。

　　由於傳統文化及藝術教育的不同，華人藝術家的抽象作品多半以表現主義式為主，對於偏向著重理性思維的幾何抽象造形表

[1] Barr, Jr. Alfred.，1986，*Cubism and Abstract Art*，Harvard: Belknap press，p. 9-19。

現，則較不為人所注意，顯然在此領域表現傑出的就更少了。然而俄國藝術家在此方面有極傑出的表現，並對現代藝術運動提供了重大的貢獻。

俄國現代藝術發展在初期雖然也是經由法國印象派繪畫的啟蒙，但是他們卻能經過象徵主義，並結合俄國本土藝術文化，逐漸演變出具斯拉夫風格的新原始主義，進而再發展出立體未來派、光射主義、至上主義及構成主義等引世人注目的前衛藝術運動。他們的勇猛好學與創新精神，以及堅持與自身文化社會發展交融的踏實過程，的確值得吾等參考學習。

俄國藝術在十八世紀以前，主要以東正教的聖像畫為主題。十九世紀後葉，因政治開明，俄國藝術文學深受歐洲文化思潮的影響，也觸發了他們對俄國本土文化的反省，而建立起俄國的民族藝術風格。二十世紀初，具斯拉夫風味的新原始主義興起，促進了俄國的現代藝術發展，並與法國的立體派、義大利的未來派及德國的表現派相抗衡。到了一九一七年十月革命前夕，俄國繪畫自由奔放，立體未來派、軸射光線主義、至上主義及構成主義等前衛藝術運動，均已成形。在俄國大革命之前的這數十年中，前衛藝術的推展，可以說是勇往直前，對西方現代藝術發展具有極重大的貢獻，參與的藝術家人數也許沒有法德等西歐國家那樣多，但是他們勇猛好奇的冒險奮鬥精神卻遠超過後者。

在俄國大革命之前的那數十年中，可說是俄國現代藝術發展的黃金時代，各種藝術活動充滿了革新的活力。隨著工業加速發展，將俄國帶進西歐的經濟體系中，同時俄國藝術運動的推展，與歐洲各藝術重鎮息息相關，俄國當時已變成了來自慕尼黑、維

也納及巴黎的各種進步思想的匯流處。由這種多元文化的基礎，逐漸萌生出俄國自己的藝術風格，進而還影響到西方藝術及建築發展，對整個現代運動提供了重大的貢獻。

俄國地理位處北方，橫跨歐亞兩大洲，人文種族多元化，其民族性自然流露出質樸、堅毅，並具包容性。一九○九年當俄國藝術家提作品參加維也納舉行的國際展覽時，當地對俄國人的作品有如下的評介：「據稱，從前如果人們遇到一個俄國人，就如同發現了一個野蠻人一般。如今大家才清楚地瞭解到，在這名野蠻人身上，還可以找到他在藝術方面的優點。這個因地理及種族環境所造就的原生混合體，正是俄國人所擁有的獨特民族珍貴資源。數年前，西方藝術曾受到日本的影響，而去年春天的俄國建築展，更是吸引了人們的注意，大家不得不羨慕俄國人所保有的天生野性。野蠻人其實擁有許多現代主義的美好特質，這正可與西方世界互補文化的優點。」[1]

二、俄國現代藝術發展的幕後功臣

俄國的美學家契爾尼希夫斯基（N. Chernishevsky），在一八六○年代就曾提及，「真實本身，遠優於在藝術上進行模仿」，到了一九二○年代，俄國構成主義（Constructivism）藝術家們更是大聲疾呼，「讓我們忍痛放棄虛偽的繪畫活動，大家一起來尋找一條可以直接通往真實作品的途徑。」這兩句話前後

[1]　Camilla Gray著，曾長生譯，〈俄國藝術實驗〉，台北：遠流，1995，p. 2-3。

相隔不過六十年，但卻為俄國現代藝術的探討，在時序劃分上提供了一個明確的範圍。

恆常不變的藝術主題，一直被美麗的外衣所隱瞞，這次終能如社會運動般進行積極改革，正像「流浪人」（Wanderers）集團代言人契爾尼希夫斯基所言，「藝術的宗旨並不是用來反映、想像及解釋的，而是要像構成主義藝術家一樣，實實在在建造起來」，「這樣才能避免人們的譴責，稱藝術只是一件讓人瞧不起的空洞消遣」。可想而知，當時俄國藝術在這方面的發展所遭遇到的爭辯情形。

尤其在討論到至上主義（Suprematism）藝術家馬勒維奇及構成主義藝術家塔特林（Vladimir Tatlin）的作品時，這項爭論更是達到高潮，當時所處的時代，正是各種藝術理念混雜並陳，純藝術活動與宣傳藝術共存，藝術苦行僧與藝術工程師同行，而群眾藝術與精英藝術並列的局面。

自蘇聯解體，獨立國協成立後，蘇俄傳統的神祕面紗因而揭開，俄羅斯的藝術文化已不再遙不可及。這六十多年來，蘇聯所宣傳的共產主義美好社會神話，一夕之間遭致破滅，其所擬定的官方文化體系，由於解禁與解密而遭到解構。俄國藝術界不但對官方的正式美術組織加以否定，還對社會寫實主義的最高指導原則予以批判。

在蘇維埃政府建立前的六十年中，俄國新藝術運動曾經歷過「流浪人」集團的啟蒙，「藝術世界」（World of Art）社團的醞釀，再繼由「藍玫瑰」（Blue Rose）「金羊毛」（Golden Fleece）、「鑽石傑克」（Knave of Diamonds）及「驢子尾巴」

（Donkey's Tail）等團體的積極推展，而產生了影響西方現代藝術深遠的前衛發展。然而在一九三二年，蘇聯政府只准許官方的藝術家聯盟活動，而將其他所有藝術團體解散，正式宣布社會主義寫實派（Socialist Realism）為全國唯一獨尊風格，並宣稱藝術必須為無產階級社會服務。如今蘇聯解體，獨立國協成立，回顧俄國這一百多年來的兩極發展，前六十年的百家齊放，後六十年的獨尊一家。而今再獲「解放」，其前後變化之大，的確叫人有隔世之感。

俄國這六十年的新藝術運動發展，其勇猛一如深山荒地裡的野馬，當然，那還是需要有伯樂才得以上道奔馳。在俄國這段藝術發展的輝煌時代，各時期都有值得一提的幕後功臣推波助瀾：

（一）啟蒙期

一八七〇年代俄國鐵道大王馬蒙托夫（Savva Mamontov）自義大利及法國邀請了一批俄國藝術家，回國成立藝術家社區。這個藝術家社區稱他們自已為「馬蒙托夫藝術圈」，他們聚在一起決定要開創新俄國文化。這些思想進步的人物，其中包括畫家、作曲家、聲樂家、建築師、藝術史家、考古學家、作家及演員，他們大膽地向正統的皇家學院挑戰，並實現了「流浪人」集團的藝術理念。這十三名藝術家一心只想實現「把藝術帶給大眾」的理想，他們將自已稱之為「流浪人」（Wanderers），因為他們認為，只有到全國各地舉行旅行巡迴展覽，才有機會將他們的藝術理想付諸實現。他們排斥「為藝術而藝術」（Art for Art's Sake）的哲學，這種哲學正是當時以彼德堡藝術學院為中心的學

院派的傳統理念。[1]

　　自從彼得大帝實行全國歐化政策以來，俄國人已拋棄了所有被認為是野蠻又粗俗的東西，而文化基本上被視為是舶來品。「流浪人」親身參加了親斯拉夫運動，反對彼得大帝所引進來的西方文化，他們企圖創造一個以俄國農人為基礎的新文化。俄國的傳統精神來自東正教（Orthodox），而古老的莫斯科文化應該替代現在彼得堡的權威代表，尤其在藝術上，莫斯科更是具關鍵性的地位。莫斯科於是變成了本土主義運動的中心，也為俄國藝術的現代化運動奠下基礎。[2]

（二）醞釀期

　　一九〇六年，花花公子賽爾吉·狄亞格列夫（Sergei Diaghilev）安排了俄國藝術家的作品參加巴黎秋季沙龍展，向西方世界介紹俄國整體藝術發展現況。一九〇七年，他又介紹五位俄國作曲家到巴黎參加國際音樂會；一九〇八年，他再率領俄國皇家歌劇團前往巴黎表演。此後數年直至一九一四年第一次世界大戰爆發前，他每年均帶領俄國芭蕾舞團赴巴黎。這些活動對俄國新文化的建立及推向國際化，貢獻至大。[3]

　　賽爾吉·狄亞格列夫甚至於在大戰期間，也就是一九一七年五月十八日，率領俄國芭蕾舞團在巴黎首次演出《大遊行》（Parade）的新芭蕾舞劇，獲得極大成功，證明了巴黎既使當時

[1]　Camilla Gray著，曾長生譯，〈俄國藝術實驗〉，台北：遠流，1995，p. 11-12。
[2]　Camilla Gray著，曾長生譯，〈俄國藝術實驗〉，台北：遠流，1995，p. 13。
[3]　Hamilton George，1986，*Painting and Sculpture in Eurpoe, 1880-1940.*，New York：Penguin Books，p. 425-427。

處於大戰的氛圍中，仍然不失其世界前衛藝術之都的雅號。不過這裡令人感興趣的是，這次芭蕾舞劇的演出，卻是集結了不只一國的各國前衛藝術家的精華分子的力量，像劇本是來自吉恩・柯托（Jean Cocteau）；音樂是由艾里克・沙提（Erik Satie）所作；畢卡索負起了舞台的佈景及服裝設計，負責編舞的是俄國人馬欣（Massine），而指揮家則是來自瑞士的恩斯特。安賽梅（Ernest Ansermet），這次的集體合作演出深具國際風格，此即所謂的巴黎派（School of Paris）的典型特色。

（三）創新期

沙皇在位的最後十年，俄國商人也是收藏家的希楚金（Sergei Shchukin）及莫羅索夫（Ivan Morosov），將馬蒂斯、畢卡索、塞尚、梵谷、高更等大師級的代表作品介紹到俄國，還將他們在莫斯科家中的陳列室作品，公開予大眾參觀，此舉對年輕一代畫家影響至巨。那時巴黎還沒有像俄國這種能慧眼識英雄的收藏家，為觀賞大眾做指引開導工作。俄國現代藝術的經過這些衝擊，而加強了繪畫革新的過程。

希楚金自一八九七年買下莫內的〈白丁香〉（*Argenteuil Lilac*）作品後，他就開始從事驚人的收藏，到一九一四年第一次世界大戰爆發時，他的有關法國印象派及後印象派作品收藏，已達二百二十一件，其中包括馬蒂斯許多野獸派重要作品，以及畢卡索的分析立體派的後期代表作品。他經常參觀巴黎秋季沙龍展及獨立沙龍展，尋找鍾意的作品，像梵谷、高更、那比派畫家、盧梭（Douanier Rousseau）及德安（Andre Derain）等大師的一流

代表作品，很快就被安置在他莫斯科巨宅的陳列室中，並將之
對外開放參觀。而莫羅索夫起先只購藏馬蒂斯的早期作品，在
他所有一百三十五件收藏品中，絕大部分是塞尚、莫內、高更
及雷諾瓦作品。他也購藏不少那比派畫家的作品，並委託德尼斯
（Maurice Denis）波納爾及烏依西爾（Edouard Vuillard）為他的
巨宅繪製大畫。[1]

此時期的俄國代表畫家有列賓（Ilya Repin, 1844-1930）維
魯貝爾、（Mikhail Vrubel, 1856-1910），以及象徵派畫家穆沙托
夫（Victor Borissov-Mussatov, 1870-1906）和古斯尼索夫（Pavel
Kuznetsov, 1878-1968）。列賓是一位深通大自然感性又集「流浪
人」本土特質的天才畫家，維魯貝爾有「俄國的塞尚」之稱。在
「藝術世界」時期，已呈現兩個主要的不同發展方向：一為彼得
堡派（重視線條），另一為莫斯科派（重視色彩），他們最重要
的作品都是在劇院完成的。穆沙托夫則是結合莫斯科派與彼得堡
派特色具象徵派悲情和異域世界的神祕感覺，他的學生古斯尼索
夫卻是「藍玫瑰」集團第二代象徵派代表畫家，充滿夢幻又多神
宇宙而面對生命的歡愉感覺，這與「藝術世界」畫家的悲觀戲劇
手法不同。他們均是在新原始主義出現之前，相繼為俄國現代藝
術發展初期奠下基礎的重要畫家。[2]

俄國現代藝術發展，引世人注目又深具俄國風格的新原始主義
（Neo-Primitimism）、光射主義（Rayonism）、立體未來派（Cubo-
Futurism）至上主義（Suprmatism）及構成主義（Constructivism）

[1] Camilla Gray著，曾長生譯，〈俄國藝術實驗〉，台北：遠流，1995，p. 78-81。
[2] Camilla Gray著，曾長生譯，〈俄國藝術實驗〉，台北：遠流，1995，p. 17-77。

貢查羅娃，〈洗衣工〉，1911，油彩畫布，俄羅斯國家博物館，聖彼得堡。

等前衛藝術運動中，較具代表性的人物當推拉里歐諾夫（Mikhail Larionov）貢查羅娃（Natalia Goncharova）馬勒維奇（Kasimir Malevich）及塔特林（Vladimi Tatlin）。其中尤其是馬勒維奇，親身積極參與各項前衛藝術運動，起著重要作用，他是俄國至上主義藝術的創始人，其絕對抽象幾何的繪畫觀，預示了後來的極簡主義等多種新藝術時代的來臨。

三、馬勒維奇的至上主義演化

馬勒維奇是俄國前術藝術最重要的藝術家，他於一九一五年發表至上主義（或稱絕對主義）宣言，他提出絕對抽象幾何的繪畫主張，他的此一系列作品成為二十世紀最引人探討的謎樣意象，從達達主義到後來的各種幾何抽象藝術運動，均曾受到其或

多或少的影響。

　　馬勒維奇一八七八年生於基輔，一九三五年病逝於聖彼得堡。他初期的創作階段，是從印象主義的風景，並與俄國聖像畫傳統的樸素繪畫相結合。馬勒維奇表示：「在我出發的階段，我也模仿聖像繪畫。我企圖將聖像畫與農民藝術結合，通過農民去瞭解聖像畫，聖像畫中的神聖人物已不再是聖人，而是平凡的人。我站在農民藝術的身旁，開始描繪原始主義的精神。」此類變形的作品，已脫離自然的描寫，近乎兒童藝術，它既不似野獸派也不像表現派的手法，正是俄國新原始主義誕生的前奏。

　　馬勒維奇本質是反對學院派藝術，他曾稱：「研究聖像藝術使我深信，那不是學習解剖學或透視學的問題，也不是恢復自然真理的問題，而是一名藝術家必須具有藝術的直覺天份以及體驗藝術現實的能力。」在馬勒維奇的新原始主義風格中，他一九一一年至一九一二年所畫的〈園丁〉、〈魔地之人〉、〈浴室的手足理療師〉（*Chiropodist in the Bathroom*）及〈挑水桶的女人與小孩〉（*Woman with Buckets and a Child*）等作品，厚重的身形，巨大的肢體，一如貢查羅娃一九一〇年所作的〈舞蹈的農夫〉（*Dancing Peasants*）與〈採蘋果的農人〉（*Peasants Picking Apples*）中人物一般。二人的技法觀點類似，但貢查羅娃的造形有造形本身的目的，而對馬勒維奇而言，造形只是一種手段，他們的主題雖然近似，但構圖技法均不同，貢查羅娃的技法源自高更，而馬勒維奇則來自塞尚的影響。

　　馬勒維奇的新原始主義，再進一步簡化，形成嶄新的「無神論」的無物象繪畫。在設計未來派戲劇《征服太陽》（*Victory*

over the Sun）的舞台與服裝時，他發現了至上主義的根本主題，並延伸出無限寬廣的創作空間，他以不規則的幾何學的形象，構成理想的非具象的〈白上黑〉（*Black on White*）、〈黑色正方形〉、〈黑十字〉等一系列至上主義代表作，建立劃時代的至上主義理論。他說：「方形的平面標示了至上主義的起始，它是一個新的色彩現實主義，一個無物象的創造。所謂至上主義，就是在繪畫中的純粹感情或感覺至高無上的意思。」至上主義在否定了繪畫的主題、物象、內容、空間、氛圍感之後，宣稱：「簡化是我們的表現。能量是我們的意識。這能量最終在繪畫的白色沉默之中，在接近於零的內容之中表現出來」。這樣「無」便成為至上主義的最高原則。[1]

所有的抽象藝術先驅，無論他們為官方美學所忽略或是面對一般大眾的冷淡，均曾經歷過極端艱困的生涯。馬勒維奇的造形演變過程，除顯示他的藝術創作造詣外，多少也受到他所處的政治環境有關。他深信他的美學價值是正確的，如今已是公認的世紀大師，同時也證明了史達林年代社會主義寫實派之排除異己運動，是一項極大的錯誤政策。[2]

在馬勒維奇過世後，他的身世有二十五年是處在不明的狀態，除了少數他的追隨者外，幾乎是全然不為人所知，當時他可以說已被歷史所遺忘。然而如今，馬勒維奇的作品已在二十世紀藝術史上佔有顯赫的地位，經過半個多世紀之後，他終於獲得世人的肯定。馬勒維奇一直就被公認為是一位為藝術獻身的烈士，

[1] 曾長生，〈馬勒維奇〉，台北：藝術家，2002，p. 76-84。
[2] 曾長生，〈馬勒維奇〉，台北：藝術家，2002，p. 134-146。

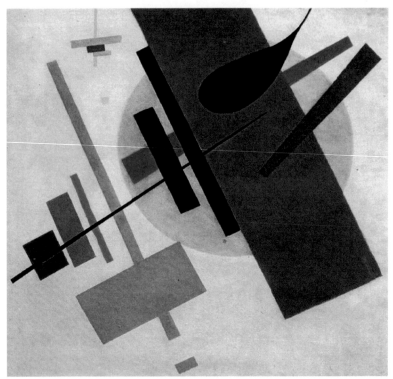

馬勒維奇，〈至上主義no.58〉，1916-17，油彩畫布，80×80cm。

他曾遭到時不我予的政局所迫害，而被迫放棄了他的藝術，他幾
乎是死於絕望之中。他在俄國革命之後，曾出任過官方的重要職
務，當史達林上台後，政治風向改變，馬勒維奇即遭到惡毒的攻
擊。不過由於他在藝術世界具有影響力，使得他的下場尚不致於
過度淒慘，俄國國立美術館還在一九三〇年為他舉行過回顧展，
並讓他恢復了他原來在美術館研究室的工作。

　　馬勒維奇除非是受到他自己的自由意志影響，否則是絕不

會改變他的風格，他是屬於那種寧可去死也不會去背叛他作品的人，他拒絕去符合社會主義寫實派的教條，去畫那些千篇一律的勇敢士兵、歡樂的工人、豐收的景象，以及史達林的巨幅肖像。馬勒維奇的所有作品都是依從他自己的美學原則而作，如今他已是一位值得尊敬的美術史大師人物。[1]

四、從新原始主義到光射主義與立體未來派

在談了馬勒維奇之後，不得不提及拉里歐諾夫與貢查羅娃，他們的作品或許少了像馬勒維奇及塔特林的單一邏輯發展，但是在一九一四年前的俄國藝術圈中，卻扮演著極重要的歷史性角色。從二十世紀初至第一次世界大戰，貢查羅娃及拉里歐諾夫曾經歷了歐洲及俄國最生動進步的思想演變，當時他們曾以狄亞格列夫芭蕾舞蹈團的設計師名義出國。尤其在他們作品中所精選接納的觀念至關重要，如果沒有這些作品的引導，馬勒維奇及塔特林是否還能獲得他們的歷史性地位，令人難料。

一九〇九年「金羊毛」舉行的第三次展覽中，拉里歐諾夫及貢查羅娃首次提出新原始主義風格作品，他們很自由地運用了源自野獸派的大膽筆觸，並抽象地使用色彩，這種新自由也曾在本土民間藝術的傳統中出現過，而那種直接與樸素，正是高更與塞尚所強調的。此種新原始主義風格，其靈感主要來自西伯利亞的刺繡、傳統的糕點圖樣和玩具，以及農民的木刻作品素材。另外一

[1] 曾長生，〈馬勒維奇〉，台北：藝術家，2002，p. 146-148。

項促成原始主義風格的本土傳統，就是貢查羅娃所推介的聖像畫，從她早期的作品即可見她企圖把俄國拜占庭藝術傳統運用到現代繪畫上。她後來還將這些極富裝飾性及節奏感的線條，運用於劇院設計作品中，這些都是她對俄國現代藝術運動的重要貢獻。

在貢查羅娃的新原始主義作品中有兩條主流：一條是有力自覺地探討如何恢復民族傳統藝術，另一條是對歐洲流行的風格進行較謹慎的學術性闡釋。這兩條主流一直持續到一九一〇年才獲致調和，一九一〇年後，她在法國野獸派的薰陶下，進行實驗俄國拜占庭藝術風格。貢查羅娃一九一〇至一九一二年的作品，如〈跳舞的農夫〉及〈割草〉，還成為馬勒維奇創作靈感的直接參考資料。馬勒維奇當時不只是採用了類似的色調及相似的手法，甚至於還使用了貢查羅娃作品相同的主題及標題。而拉里歐諾夫不像貢查羅娃及馬勒維奇，既使在他的新原始主義作品中，也很少採用似俄國民間藝術之類的色調，他始終保持他早期的沉靜調子。[1]

拉里歐諾夫還有一點與貢查羅娃不同，他的感情是超然的，比較收斂，而貢查羅娃讓人覺得感情奔放。貢查羅娃的作品予人一種暴力之感，那種衝擊是即刻就可感覺得到，而拉里歐諾夫作品中的訊息較具暗示性，他使用的線條不多卻具說服性，手法相當溫和。貢查羅娃作品中的顏色極具官能性，線條富節奏感，拉里歐諾夫似乎致力使他的材質精神化，而馬勒維奇即發揮了這種手法，在他的至上主義作品中，將顏料及畫布轉化至純粹精神性

[1]　Camilla Gray著，曾長生譯，〈俄國藝術實驗〉，台北：遠流，1995，p. 114-148。

的表達層次。

　　拉里歐諾夫於一九一三年的「青年聯盟」（Union of Youth）展覽中，發表了他的光射主義宣言：「今天的時代精神表徵，是褲子、夾克、鞋子、電車道、巴士、飛機、鐵道、大船，多麼迷人啊！讓我們來歌頌光射主義風格繪畫，它獨立於真實造型之外，它依據繪畫的法則而生存發展，光射主義即是綜合了立體主義，未來主義及奧費主義（Orphism）而成。我們反對西方世界把東方的形式通俗化，使每一件東西似乎都無價值，我們要求科技專業，我們反對導致社會停滯的藝術社團。我們所推介的光射派繪畫，關心空間造型，這種空間造型是經由藝術家從不同的物體及造型，所分析出交織反射的光線而來。光射主義就是以立體派的方法來解釋印象主義，它不是由時間因素來感知，而是由空間因素來感知，這種感覺可稱它為第四度空間，此種生命的推展就是將繪畫視為獨立的本體，繪畫應具有它自己的造型、色彩及本質。」[1]

　　拉里歐諾夫的光射派作品完成於一九一一年至一九一四年間，不久之後，他與貢查羅娃離開俄國，去協助狄亞格列夫從事芭蕾舞劇設計工作。光射主義雖然維持的時間不長，它融合了野獸派、立體派及俄國原有的裝飾原始派等運動，使之成為具有邏輯性的結論。它不僅是抽象派繪畫的先驅，更重要的是，馬勒維奇基於此種合理化的結論，繼續建立了至上主義繪畫，這才是現代藝術運動中首次有系統的抽象畫派。[2]

[1]　Camilla Gray著，曾長生譯，〈俄國藝術實驗〉，台北：遠流，1995，p. 149-152。
[2]　Camilla Gray著，曾長生譯，〈俄國藝術實驗〉，台北：遠流，1995，p. 152-153。

五、塔特林的構成主義，譴責「為藝術而藝術」

　　塔特林是構成主義的創立人，他早期的作品與馬勒維奇一樣，均曾受到塞尚手法的影響，在模仿繪畫的形式所持態度上，塔特林與馬勒維奇均非常俄國化，雖然他們並不關心物體或人物的本身，可是仍然將他們畫面上的人物轉化成幾何形式。但是，如果我們說馬勒維奇一九〇九年至一九一〇年的新原始主義系列及他以後的立體未來主義作品，所強調的是他的二度空間特性，那麼塔特林的作品所關心的可不是新的圖畫空間，他最終所關心的是真實的空間。塔特林分析一件物體，並不是為了要像立體派那樣去尋求對物體做較真實的視覺描繪，而是要通過色彩及畫面的安排去結合實際的空間，色彩及畫布已被當成物質材料而往其自身來表達。

　　除了塞尚與馬勒維奇之外，能讓塔特林敬佩的藝術家沒有幾位，他曾經由希楚金及莫羅索夫的收藏品認識立體派的作品，其中讓他最仰慕的首推畢卡索及勒澤（Leger），他曾將他打工所賺的工資買了一張前往巴黎的車票，這趟旅行最大的目的是要去拜訪畢卡索，而此時畢卡索正在進行立體派構成主義創作。不久後，塔特林在他莫斯科的畫室舉行他的首次構成主義展覽，這些作品雖然與畢卡索的構成主義派有直接關係，但他在抽象的造形上做得更為澈底。

　　塔特林於一九一三年至一四年完成他的首件「繪畫浮雕」（Painting Relief）系列作品，他的三度空間造型理念發展，

是從附加的雕塑組合造型，演變到生動的構成雕塑空間。遠離畫架與朝向構成主義發展之傾向，首度具現在一九一五年的「0-10最後的未來主義繪畫展」中，該展包括了塔特林的構成作品，以及馬勒維奇（Kasimir Malevich）首次展出的絕對主義（Suprematism）繪畫。

在他一九一五年至一六年所作的牆角構成作品，塔特林拋開了曾侷限他早期作品時空發展的框架及背景，他要將真實的材料放進真實的空間裡。這兩件牆角構成作品可以說是塔特林最具革命性的創作。他在該作品中創造出一種新的空間造型，使其平面節奏連續不斷貫穿其間，而這種動感已伸入、穿過、環繞、阻擋，並刺進空間裡去。從這些抽象的構成作品，塔特林開始在一系列的基本幾何造型檢視，集中心力去研究各種材料，這個他所稱的「材料文化」（Culture of Materials），正是他後來設計系統的基礎。[1]

塔特林的非具象作品藉運用真實的媒材在真實的空間，以及在探索每一物質之既有特質與色彩中，專注於物質之實體。塔特林對材料之尊重與對其造形之綜合，和他遵守自然法則之信念有關，他相信創作具有普遍意涵的造形將吸引更廣大的觀眾，此種對「材料文化」之信念，顯然與馬勒維奇對絕對主義繪畫中的宇宙空間之興趣不同，前者重視的是物質主義，而後者強調的是精神主義。

塔特林一九一九年至一九二〇年所設計的〈第三國際紀念碑〉（*Monument to the Third International*），已將繪畫、雕塑及

[1] Camilla Gray著，曾長生譯，〈俄國藝術實驗〉，台北：遠流，1995，p. 194-201。

建築三種純粹藝術形式融合為一，也正式引入了塔特林的紀念碑美學原理。塔特林所設計的紀念碑，相當於帝國大廈建築物兩倍的高度，它是利用玻璃及鐵片材料製作，並以螺旋鐵架來支撐。可借這項以藝術工程師的紀念碑計劃未能實現，而僅止於塔特林及他的助手，使用一些木材及鐵絲材料完成了模型。當時全國經濟情形極悲慘，以致此方面發展流於紙上談兵。構成主義既然不能往建築方面探索，自然轉向劇院及工業設計宣傳上發展。總之，構成主義並不似至上主義，它基本上較關心藝術的社會角色，並譴責「為藝術而藝術」的說法。

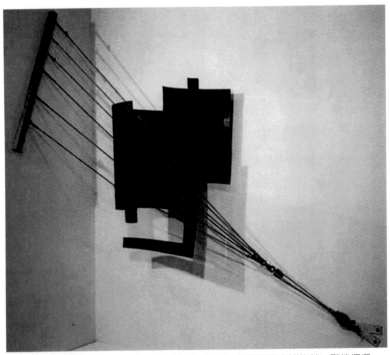

塔特林，角落浮雕，1914，鐵／鋁／木材／玻璃，俄羅斯國家博物館，聖彼得堡。

Chapter 5
「新藝術」運動對新工藝設計的影響

一、回歸自然的新藝術運動

（一）追求幾何風格的裝飾藝術運動

　　工業革命以後，由於機械的泛濫，促使當時的產品走向了量產化的路線，這種變化與傳統手工藝製品的不同點在於設計者與製作者再也不是同一個人。由於產品的量產，使社會大眾能買到便宜豐富的產品，卻也使粗製濫造的產品大量出現於坊間，使得藝術家們輕視機械製造的產品，進而促使威廉莫里斯（William Morris）挺身倡導美術工藝運動（The Art & Crafts Movement），在他的理想裡，認為「最好的產品只能依靠優越的手工直接處理材料才能製作成功」。由於他對中古世紀的嚮往及提倡以及對工業的厭惡，因此他所領導的美術工藝運動被認為是復古的風潮。

　　由於美術工藝運動的發展，在歐洲各國引起了許多的造形革新運動，這些運動，我們統稱為新藝術運動（Art Nouveau），新藝術可說是美術工藝運動的修正和延續，包含對Morris復古運動的反對，但也承續了Morris開拓新造形的觀念，尤其是修正了

對機械的態度，進而認識機械生產的功能，著重於新材料的應用與明快簡潔的結構設計，因此很快地便流行於整個歐洲，影響遍及各種工業產品、建築、家具、紡織品……等等之式樣和裝飾。

新藝術時期，出現許多鋼鐵、平板玻璃、水泥等新材料，使建築進步到鋼筋水泥，混凝土結構的階段，當時的設計家及從事創作設計的人，面臨到新材料和新技術的誕生，一致認為新時代須創造出新的造形式樣，因此，對當時的建築、工業產品、家具等均採用以曲線為主體的自由藝術式樣，以別於傳統式樣，其曲線大多為細長而捲起的蔓草模樣或花卉、鳥獸、藤鞭似的型態，再配以華麗的色彩，此種以象徵和浪漫的手法為主導，採取生動優美的浪漫形線條的表現手法塑造出一個全新的造形風格，也使新藝術運動所製作的各類產品有著重裝飾趣味的傾向。

新藝術運動（Art Nouveau）在許多方面的主張和藝術與手工藝運動（The Art & Crafts Movement）相似，認為回歸自然才能找回藝術形式創造的真正靈感，在於追求一種新時代的藝術風格，新藝術運動最終走向了追求幾何風格的裝飾藝術運動（Art Deco）。

（二）新藝術運動在設計史上的地位

新藝術運動在設計史上有是有重要意義的。「新藝術運動」實質上是英國「工藝美術運動」在歐洲大陸的延續與傳播，在思想和理論上並沒有超越「工藝美術運動」。它主張藝術家從事產品設計，以此實現技術與藝術的統一。在具體的設計中，避免使用直線，注重從自然中獲得自然形式的運用，但還沒有從功能、

結構、形式的統一上進行產品設計。在追求自然形式上,「新藝術運動」試圖擺脫任何古代亡靈,真正從自然中獲得啟迪,完全走向自然主意風格,強調自然中不存在直線和平面,在裝飾上突出表現曲線、有機造型,裝飾的構思主要來源於自然形態。藝術家在「師法自然」的過程中尋找一種抽象,把自然形式賦予一種有機的象徵情調,以運動感的線條作為形式美的基礎。

新工藝運動時期的建築裝飾的大膽實踐,至今對探索新建築發生潛在的影響。新藝術風格表現了十九世紀末和二十世紀初藝術家感到需要影響現代人生活的整個環境。這種風格當時不僅影響到工藝美術,而且還影響到建築、雕塑和繪畫。它是有意識地抵抗「循環論」,因而在工藝方面,如在陶瓷設計方面,為獲自由的形式開拓了道路。良好地解決了藝術趣味同工業生產利益之間的衝突。與此同時,強調實用的主張,從建築擴大到陶瓷、玻璃、金屬器皿在內阿弟其他工藝美術,「形式服從於功能」的思想在各個領域表現日趨明顯,工藝美術發展階段也進入了造型簡潔、裝飾單純的形式,對後來的藝術形式影響甚遠。

二、新藝術運動在各國的發展

新藝術在十九世紀中葉,歐洲各國的資本主義得到長足的發展。技術革命已經完成,一個工業化大生產的高潮在英、法等先進國家出現,它推動了城市生活和社會結構的改變,從而帶來了新的社會思潮,引起審美觀的變化。勞動者、職員、中產的市民家庭逐漸成為城市生活的主體,藝術所服務的對象也漸漸地轉移

到了他們中間，從而受到他們的審美趣味影響。在英國有拉斐爾
前派產生，而在法國和比利時則表現為「新藝術運動」。「新藝
術運動」的興起是時代的必然，在歐洲大部分國家廣泛發展，其
在設計史上的重要地位是不可埋沒的。

　　新藝術運動在歐洲各國的性質和表現不盡相同，但也存在著
一些共同的特色。比如他們通過藝術家集體的力量去探索現代工
藝美術的語言，他們對反對傳統的風格，要以新的工藝美術形式
表現出時代的特徵。尤其是新藝術運動所帶來的影響和所形成的
藝術特徵更有相互一直的地方。

　　沒有一種藝術像新藝術（Art Nouveau）般，牽連如此眾多
的領域；也沒有一種藝術像新藝術具有綜合發展的新動向。新藝
術涉及建築、工藝、繪畫、應用美術等造形藝術，也和文學、音
樂、戲劇有關，範圍實在很廣泛。以法國、英國（蘇格蘭）為中
心，廣及德國、奧地利、義大利、西班牙、比利時、美國等等，
許多地方在短期間內都出現這種傾向，所賦予的名稱也不盡相
同。新藝術是最後被保留下來的名稱，因此而定名。十九世紀，
許多藝術造形仍維持舊有的形式，直到新藝術出現，人們才開始
追求新的藝術形式，這種新傾向迅速得到廣泛的理解與接受。

（一）德國的新藝術運動

　　德國新藝術運動是以「青年風格」出現的。它得名於一八九
六年在慕尼黑創刊的《青春》雜誌。年輕的設計家埃克曼、雕刻
家奧布裡斯特是其骨幹。他們設計的綴錦、封面和各種美麗的花
卉圖案，被廣泛地應用。此外，凡・德・維爾德和建築家貝倫斯

在柏林方面以抽象的青年風格設計建築和建築裝飾。

在德國，新藝術之曲線式樣的先驅者麥可索涅特Michael Thonet（1796-1871）在新藝術運動正式展開之前約二十餘年即已設計製作出有名的曲線形搖椅和餐椅。其線條形態的特性和新式的生產方法，顯示出其為新藝術的表徵。他所設計的維也納餐椅（Vienna cafe chair）造形簡潔優雅、經濟，自一八五九年問世以來廣受人們的喜愛。一八六〇年他又設計曲木搖椅（Bent wood Rocker）；它的線條表現揉合了Picturesque Victorian line 和the whiplash Art Nouveau line，強調的是整體的形態，而非在表面裝飾上。

Thonet以機械技術應用於座椅的大量生產是在一八三〇年，他把塗敷膠水的木板條加熱成形，而後組合成座椅。他發現細木桿以蒸汽吹噴而後彎曲，將不致像直紋理的木料彎成同樣形狀那樣地容易斷，此種發現比起一八五〇年John Belter的專利技術在時間上還早二十年。Thonet的技術價值在於使未受技術訓練的工

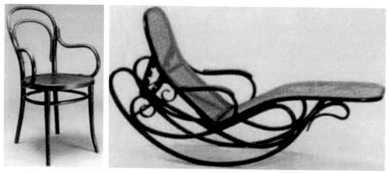

索涅特（Thonet），曲木搖椅（Bent wood Rocker），1960／木板條座椅，1830。

人能在裝配線式的生產下製作家具。他為就近取材，在各地森林
區設置工廠，並擴展成世界性的機構，二次大戰前，它已銷售五
千萬以上的餐椅，以後更以每年五萬的數目繼續行銷於各地。

（二）奧地利的新藝術運動

　　維也納分離派的核心人物為奧托・瓦格納（Otto wagner）、
霍夫曼（Josef Hoffman）、莫瑟（Kolomann Moser）和奧布里奇
（Joseph-olbrich）等四人，他們倡導與過去學院派分離出來，以
追求個性的創作精神，他們的設計風格在於追求自然形態的抽象
表現，簡潔與幾何的造型，且表面極少加以裝飾，造成純粹簡單
的幾何表現，使維也納分離派與新藝術運動中自然題材的裝飾趣
味相去甚遠。

　　奧托・瓦格納早期從事建築設計，並發展形成了自己的學
說，但在設計界的影響則是從一八九四年擔任維也納藝術學院建
築系教授開始的。他早期建築風格傾向於於古典主義，後來在工
業時代技術的影響下，逐漸形成了自己的新的建築觀點。一八九
五年，他出版的《現代建築》一書中，指出新結構和新材料必然
導致新的設計形式出現，建築領域的復古主義樣式是極其荒謬
的，設計是為現代人服務的，而不是為古典復興而產生的。在維
也納藝術學院就職演說中，他說：「現代生活是藝術創造唯一可
能出發點。」所有現代化的形式必須與我們時代的新要求相適應
「。在《現代建築》一書中，他對未來建築的預測是非常激進
的，認為未來建築」像在古代流行的橫線條他們設計的分離派陳
列館、印刷廣告、裝飾畫等，主題上頗受象徵主義影響。

（三）比利時的新藝術運動

　　比利時地處英國和法國之間，經濟和文化交流非常密切，英國工業革命對比利時影響很大，工業發展十分迅速。在比利時的新藝術運動裡，以亨利維爾德Henry van de velde（1863-1957）和霍塔Victor Horta（1861-1947）為運動中心人物，維爾德早年是位畫家，後來受到了前拉菲爾派及莫里斯學說的影響，毅然放棄了繪畫，雖然莫里斯帶給他的影響很大，但他並不讚同藝術與手工藝運動返回中世紀的主張，以及對工業的厭惡，反倒是充分的應用工業所帶來的便利。

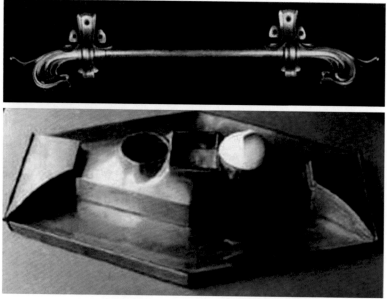

霍塔（Victor Horta，1861-1947），手把／吊衣架等精密設計傢俱用品。

Velde進一步地研究機械的效能，他不久就了解機械所具有的效能可Velde進一步地研究機械的效能，他不久就了解機械所具有的效能可以幫助我們獲得更多更美好的物品，由機械大量生產之效能可以作為推廣近代實用美術的利器。在尋求適合於當代生產作業之原則，Velde成功地設計出一種由各部分的均衡而得到整體美的建築物、日用品和家具。他認為這樣所達到的和諧美，使一切裝飾成了多餘而無用，他並認為無論使用何種裝飾均應證明其有存在之理由及重要性，這種理論更進一步地對一些日用品產生了一種既高雅又簡潔的新造形式樣，逐漸為一些富有創造力的藝術家和企業家所接受，而將 此種理論應用於工業生產方面。

（四）法國的新藝術運動

新藝術在法國的發展趨向於高度裝飾性風格，廣泛應用在各種流行上，提供設計師更多的自由來探索裝飾色彩應用和造型上的設計，因此，一系列奢侈豪華的物品和建築物在這時期就被創作出來了，這現象顯示出新藝術運動在法國奇特的發展情況。法國的「新藝術運動」的發展主要有兩個中心：巴黎和南錫（Nancy）。

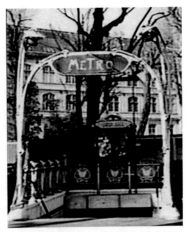

吉瑪德Guimard），巴黎市地鐵車站入口設計，欄杆／號誌／支柱／燈光，1900。

南錫主要集中在家具設計上，而巴黎則包羅萬象，涉及領域非常廣泛，包括家具、建築、室內、平面設計等。

在巴黎，最主要的代表人物是建築師漢克特‧吉瑪德（Hector Guimard），他從九〇年代末起轉向新藝術風格的設計，直到一九〇五年的這段時間是他設計的黃金年代，Guimard的設計特點是喜歡在建築上使用自由流暢的鐵件飾品，最著名的作品是一九〇〇年法國巴黎市地鐵車站的設計，從入口、欄杆、號誌、支柱和燈光設計在造型及細節方面反映出一種整體的協調美感。Guimard的室內家具設計上強調統一性，從室內到家具、把手、門鎖等，關注到環境的每一個細節，並如同地鐵站設計般採用流動性的動感線條。

在南錫，玻璃工藝家加萊是個十分重要的人物，以他為核心有南錫派的工藝美術聯盟。他的玻璃器皿，運用砂輪磨花、酸腐蝕、金屬鑲疊、金屬鏤嵌和吹泡等特殊技法，加工出來的圖案和花草昆蟲都流暢美觀，因而被成為「玻璃玻璃鑲嵌細工」也不足為奇。

（五）西班牙新藝術運動

西班牙新藝術運動的代表者為建築師安東尼高第（Antonio Gaudi），他在建築上的設計極度誇張且充滿戲劇性，高迪以富有中世紀哥特藝術趣味的、簡化的曲線形，巴塞隆納的米拉公寓（Casa Mila BUILDING 1905-1910）是他的代表作。米拉公寓和聖家族教堂，至今是西班牙人的驕傲。他所設計的家具也如同他設計的建築具有誇張的波浪起伏及強而有力的曲面線條。

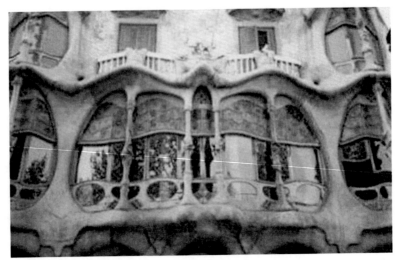

安東尼高第（Antonio Gaudi），巴塞隆納的米拉公寓，1905-1910。

（六）義大利的新藝術運動

　　新藝術在義大利的「自由風格」，主要表現在建築設計方面，參加這一運動的建築師、設計師，分布在義大利一些大城市裡面，他們的創作大都與地區特色相結合，但新藝術在義大利新藝術發展中，一些期刊雜誌的出版發行，起到了推進作用。新藝術運動在佛羅倫薩也得到了發展。佛羅倫薩是義大利中部的文化名城，這個歷史上藝術家雲集、群星璀璨的城市，建築物古香古色，已經形成獨特的建築格局。建築師喬萬尼‧米凱拉澤的作品很有代表性，他不受傳統的束縛，而是從中汲取為新藝術有益的成分、參照文藝複興建築的典雅形式，充分運用優美、流動的曲線，裝飾建築物的內部和外觀。在傳統中融合了現代藝術的成分。

（七）蘇格蘭的新藝術運動

　　當我們作一全面性的觀察時，將會發現：新藝術和曲線的關係十分密切。不過有些線條很複雜，尤其是新藝術運動的後期，走向簡潔但抽象的方向發展，可視為一種直線樣式而不屬於曲線，代表者為蘇格蘭建築師查理斯・雷尼麥金塔（Charles Rennie Mackintosh）和奧地利的維也納分離派（Vienna Secession）。

　　查理斯・雷尼麥金塔（Charles Rennie Mackintosh）他的室內裝飾及家具常以白色為基調，時用材料的原色，麥金塔的設計極注重各部分的統一性。麥金塔早期作品還可看出些許新藝術運動廣泛風格特徵的那種富有表現力的曲線造型細節。後期的作品則趨向了純粹幾何的設計，造型簡潔、線條流暢，作品中常能顯現出由簡單主題重複使用所形成的韻律美，連綿重複的豎線條成為他作品之中最具個性的形態特徵。無論是室內裝飾還是家具，只有有力的橫線條統貫全局，明朗而富有韻律。麥金塔的設計對維也納分離派產生了最大的影響。

查理斯・雷尼麥金塔（Charles Rennie Mackintosh），富韻律美的幾何造形家具。

Chapter 6
現代設計觀念的源起
──德國包浩斯設計革命中的幾何造形觀念

　　當藝術觀念不再新鮮時，人們總是忘了它當初出現時所具有的深刻含意，許多現在被人視為理所當然的設計觀念，曾經一度是具有革命性的激進想法。比方說，鋼管製家具、帶有調整手把的燈、可組合的櫥櫃，甚至還有刻劃大膽而無細線裝飾的鉛字體等，均是明顯的例證，這所有都是源自包浩斯（Bauhaus）學院的設計理念。正如丹佛美術館建築設計部的總監克瑞格‧米勒（Craig Miller）所言：毫無疑問地，包浩斯給了我們現代主義的觀念，它可以說是二十世紀最重要的風格之一，既使經過了三、四個世代的演化，仍然具有強大的影響力。

一、包浩斯的民主統合觀念曾飽受波折

　　包浩斯學院是由瓦特‧格羅皮佑（Walter Gropius），於一九一九年在威瑪（Weimar）所設立的一家德國藝術與設計學校。包浩斯將舊有的威瑪美術學院與威瑪工藝學校加以合併，它是一所包含建築與應用藝術的學校，在一九二〇年代，即成為德國現

代設計中心，同時在結合設計與工業科技的關係上，扮演著關鍵性的角色。這所倡導新興藝術教育與現代藝術運動的學府，幾經難苦環境遭遇到經濟上與政治上的打擊，數度中斷了課程，一九二五年曾自威瑪遷往德索（Dessau），一九三三年在柏林重建的自由包浩斯（Free Bauhaus），終歸還是被納粹黨關閉掉了。

　　要不是由像格羅皮佑與馬賽‧布魯爾（Marcel Breuer）等人擔任建築設計師的話，如今世界盛行的將會是更具裝飾性的傳統。不過也有些人稱，這個世紀主宰了我們建築環境的，盡是一些外觀看來粗魯似工業化的家具與建築物，如果這些人再瞧一瞧包浩斯學院最後一任院長魯德維格‧麥溫德羅（Ludwig Mies Van der Rohe）的作品，甚至於可能還會認為，包浩斯應該對現代美國城市毫無特性的玻璃盒式造形負責。然而，包浩斯的哲

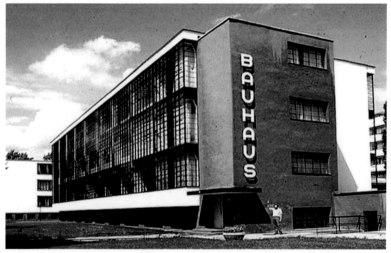

瓦特‧格羅皮佑（Walter Gropius），包浩斯（Bauhaus）學院，1919-1933。

學理念，已超越風格而滲透到我們的生活之中，包浩斯的設計觀念相當民主：每一個人都可經過機械科技，而接近並使用良好的設計。

《大都會設計雜誌》的總編輯蘇珊‧傑娜茜（Susan Szenasy）表示，包浩斯為現代生活立下了定義，也指出了在工業化社會中生活意義。包浩斯創造了典型的現代物品，它是帶極少量的裝飾，訴諸大多數人民而容易大量生產的產品，就思想而言，包浩斯方案乃社會改革的一種。實際上，包浩斯的理念，正如懸空設計的鋼管椅子，玻璃正面的箱形作品，加油站背後的房間，乃至於都會頂樓的雅緻房間，均一視同仁。

二、包浩斯風格並非全然根據實用功能

包浩斯的創立人是才華橫溢的建築師瓦特‧格羅皮佑，他在一九一一年以透明的正面玻璃牆面，來設計法古斯（Fagus）鞋廠建築，被認為是國際風格的第一座範例。格羅皮佑強調工藝的理想宣言，吸引了學校一些知名的教授參與，像畫家保羅‧克利與瓦西裡‧康丁斯基，漫畫家里昂尼‧費寧格（Lyonel Feininger），雕塑家傑哈德‧馬爾克（Gerhard Marcks），劇院設計家奧斯卡‧希勒梅（Oskar Schoemmer）以及多元藝術家拉茲羅‧莫賀裡那吉（Laszlo Moholy Nagy）等，均成為工藝坊的大師級人物。天才型的學生如喬賽夫‧亞伯斯（Josef Albers），他的歐普藝術（Op Art）繪圖，比他的時代超前了四十年，而布魯爾這位神童，則擬想出利用鋼管來做家具，他們後來也都變成

為老師了。

　　為了致力統合設計，學校平等地關照美術、裝飾藝術與工業藝術；所授的科目包括雕塑、繪畫、攝影、印刷術、細木工、建築學、金工與紡織等。這些知名的基礎課程，對戲劇創作、實驗、與自發性、深具啟示作用，而其教學方法甚至於在今天的藝術學院中，仍然被沿用著。

　　包浩斯的理論借自其他的設計運動，正如同後來的系統借自包浩斯一般，其基本的幾何造形，是源自立體派繪畫的啟發，所展示的架構源自俄國構成主義（Russian Constructivism），而交錯的直線家具設計圖則源自荷蘭風格派（Dutch De Stijl）的靈感。包浩斯最耐用的家具貢獻，即一九二八年布魯爾最重要而無所不在的椅子設計（以後被命名為西斯卡Cesca），這是一具帶有懸空籐椅墊的連續鉻鋼環狀物。西斯卡與布魯爾一九二五年所設計的瓦西裡（Wassily）式椅子，據稱均是自腳踏車手把輕巧與耐用的啟示而來；布魯爾以輕便具彈性的導管與緊附著的編織物來替代沉重的填塞物，而完成了椅子設計的革命。

　　儘管包浩斯意圖為工業大量生產創造典型，但是其造形並非完全根據實用功能，它經常優先考慮的還是風格的問題。家具、照明設備與餐具等簡化的造形，全都依據圓形、正方形與矩形而來，它已去除了具有資產階級假定的所有無關的裝飾。不過，據芝加哥的伊利諾技術學院設計系教授約翰・希斯吉特（John Heskett）稱，幾何形造形被認定最適合工業的產品，它在任何時代與任何情況均可適用，但它也受到一些嚴重的限制。

三、包浩斯信徒逃離納粹，卻在英美大放異彩

　　包浩斯最具代表性又美觀的設計之一，為馬利安・布蘭特（Marianne Brandt）所設計的半環形銅茶壺。希斯吉特認為，想像以扁而平的烏木手把來支撐整個水壺，而沒有注意到重量的分配，這雖是一件理想的美學作品，但它卻未能關照到功能，的確是很有問題的設計。

　　當此類問題出現時，包浩斯再也無法將其大多數的設計圖樣付諸生產，該學院在最後幾年被納粹當頻頻調查，終致被迫遷出了一九二六年才遷入由格羅皮佑所設計的德索（Dessau）著名大廈。據納粹黨的看法認為，該學院已墮落腐化，並稱它已超過了藝術的範圍，而僅能以病態的觀點來加以評斷，在麥溫德羅擔任院長時，包浩斯只能在臨時教室勉強維持其最後一個學期上課，學院的財務支持全部被取消，最後在一九三三年四月十一日被蓋世太保強迫關門。

　　由於在德國禁止進步的設計，包浩斯的高級教職員均紛紛逃離了德國，有一些在一九三四年至三六年間去了英國，而其他的則於一九三七年去了美國。據克羅皮佑後來稱，在歐洲的自由逐漸被縮小之後，只有美國還能提供一處持續工作的環境，這些包浩斯的避難在美國並不難找到工作，而美國當時也正渴求人才，格羅皮佑後來出任哈佛大學建築學院院長職，並把布魯爾也推薦進來任教，正如米勒所稱，接受包浩斯現代主義訓練的整個這一代建築師，已逐漸形成了氣候。麥溫德羅則進了伊利諾科技學

院，他在校園建滿了箱形鋼架建築物，並為芝加哥與紐約設計了不少摩天大樓以及一些私人住宅；喬賽夫・亞伯與其妻安妮，原來在包浩斯紡織系任教，如今在北卡羅萊那州的黑山學院找到工作，之後被聘到耶魯大學任教。

　　在美國最接近包浩斯原始構想的，是芝加哥設計學院（最初曾被人稱為新包浩斯New Bauhaus），是由莫賀裡・那吉在伊利諾州的基金會支持下設立的。雖然該學院所設計的木製家具，外觀實用而令人感到厭倦，學院在一九三九年至四四年間基本上還是相當興旺，並轉而製造模具、組件、電器及音響器材，以及戰爭使用的航海圖與地圖等，在美國戰後的設計上，它可能扮演的是工具與器材的角色。但是，基金會後來被撤銷，而莫賀裡・那吉也在一九四六年過世，當學生們在戰爭結束後重返學校時，新包浩斯已經更改了名稱，重新改組成為一所設計學院，並在建築學的領域上增加了不少課程。

包浩斯（Bauhaus）學院威瑪時期的字母設計，1919-1923。

四、包浩斯在美國等於「良好設計」的同義字

　　然而，另外有一些團體機構積極推動工作以支持包浩斯的設計，一九三八年當時居世界現代藝術第一把交椅的紐約現代美術館，就接納吸收了包浩斯的主張。格羅皮佑與其妻艾茜（ISE）以及圖畫設計師霍伯・白義爾（Herbert Bayer）等人，將包浩斯的訊息帶進了商業藝術的領域中來，像白義爾當他在包浩斯工作時，曾發明瞭第一種無裝飾細線的鉛字體，即「宇宙體」，後來還變成了廣告工業通用的標準規格。他們被現代美術館請來籌劃一項盛大的包浩斯設計回顧展，使包浩斯成為美國家戶喻曉的名詞，差不多等於是「良好設計」的同義字。

　　紐約現代美術館毫不遲疑地擁護包浩斯，幾乎排斥了所有其他的理念。在戰後最初幾年，它逐步地推出一系列強調極限裝飾現代設計的「良好設計」展覽，而開始成為此方面好品味的仲裁者，美術館已無時間去進行廣泛美學抉擇的介紹了。它採取的是比較狹窄的觀點，認為好的設計，實際上與包浩斯的外觀造形是相同的含意。

　　兩年之後，紐約現代美術館舉行了一項家庭用品有機設計比賽，是由布魚爾所推崇的艾裡奧特・諾伊斯（Eliot Noyes）負責籌劃的，他當時是美術館工業設計部門的負責人。這次設計比賽由查理斯・艾亞姆（Charles Eames）與艾羅・沙・裡寧（Eero Saarinen）獲得獎牌，他們所設計的三夾板椅子作品與組合箱形用品的製作，主要還是得歸功於包浩斯理念的實驗而來。座落

於密西根州吉蘭（Zeeland）的赫曼・米勒（Herman Miller）公司，在一九四〇年代中期採用了艾亞姆的設計，製成了包浩斯的理想作品，成功地生產了數百萬件具創意的現代家具。

另一家重要的包浩斯贊助者是美國克諾爾（Knoll）家具公司。佛羅倫斯・休斯克諾爾（Florence Schust Knoll）曾在芝加哥跟隨麥溫德羅學習過，他選取了一些戰前包浩斯的設計，讓這些飽經風霜的作品構想，能在戰後的幾年中一一變成了產品。像麥溫德羅一九二九年所設計的X腿形巴賽隆納椅子，以及布魯爾所設計的瓦西裡與西斯卡椅子，均是包浩斯設計學派的典型範例，也都成為美國的日常術語，這些產品已在全國各地辦公室、接待室以及家庭中，成為大家所熟悉的固定裝置物了。

五、無論功過，其反裝飾趨向勢將進入二十一世紀

今天，歐洲的一些公司，像義大利的阿勒西（Alessi）與德國的維特拉（Vitra），都得感謝包浩斯運動，讓他們能大規模地生產革新的現代設計產品。然而此刻，美國人的品味已經是一年更甚於一年地，翻天覆地跟隨表面趨向演化，而橫掃了任何一種對商品質現代設計追求的統一興趣。

米勒認為，包浩斯的現代主義，已把美國的設計帶離開了其原有的方向，包浩斯阻礙了更趨美國化風格的發展，不讓美國風格開花結果。雖然在本世紀的最初幾年，路易士・蘇利文（Louis Sullivan），法蘭克・萊特（Frank Lloyd Wright）與古斯塔夫・史提克雷（Gustav Stickley）等，均曾試圖發展出一種與

風景有關聯的獨一無二之美國設計美學，但是包浩斯的現代主義卻強迫美國透過三稜鏡來看問題。米勒續稱，格羅皮佑所主張藝術統一的理念，如今已經喪失殆盡，許多藝術均被區隔分類，我們已損失了兩代的建築設計師；他們不再依照包浩斯的理念，來進行室內設計，以及家具、紡織與盤碟等用品設計。如果當初哈佛大學建築學院院長的職務是由法蘭克・萊特擔任，而不是瓦特・格羅皮佑的話，今天美國的設計世界又不知道會變成什麼樣的局面？

　　如果包浩斯的影響不如此普及又深遠的話，今天的設計可能已經朝向更具裝飾性的發展，而我們也將會重新返回到一九八○年代以前長久流行的裝飾世界中去。然而，實際上，包浩斯已為二十世紀留下了反裝飾而光澤又灑脫的標誌，並忠心耿耿地追求功能至上的原則，它似乎是要與我們相安無事地一起跨入二十一世紀。

Chapter 7
美國美術館龍頭老大
——紐約大都會美術館的滄桑史

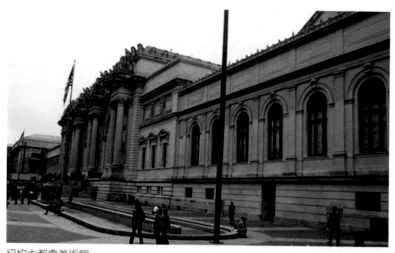

紐約大都會美術館。

　　身為美國美術館龍頭老大的紐約大都會藝術館，可以說是無時不刻地把採集到的展示品，提煉轉化為精美的藝術典藏品，該館的每一處角落，幾乎都可做為大膽藝術策劃與藝術史策略的研究範例。該館的收藏品包羅萬象，共計有十七個部門，對某些策劃人而言，既使一項很普通的展示空間，必然也花了他們數十

年的準備工夫，有時一段橫跨數百年的完整文化，可能會被濃縮成只是簡單的一項陳列，一間展示廳即是一項藝術策劃的權威所在。那些執學術牛耳的藝術學者們，也只有在聚集了這些最精緻的收藏品之後，才得以在專業領域中獲致輝煌的學術成果。

一、前後無關連的混雜展示，引人批評

就以大都會美術館重新裝置的十九世紀歐洲繪畫與雕塑展示廳為例，它是除了巴黎之外收藏印象派繪畫最好的美術館，既使巴黎的奧賽美術館，也無法像它這樣把藝術中上最大眾化的那一段故事，述說得如此精彩又專業。尤其是它後的幾間展示廳，莫內的精華作品一件跟一件，令觀者目不暇視；秀拉的點描主義變成了一種莊嚴神祕的呼喚，讓觀者不能不有所回應。不過，在觀賞到梵谷的獨特視野與塞尚的多視點細節之後，觀者的眼神正準備期待下一個更刺激、強烈又具革命性的繪畫故事時，卻讓他們對大都會美術館感到失望了。

此刻，觀者必須到現代美術館才能看到自己想要的東西，至於觀者要找尋本世紀某些大藝術家的作品時，還得到古根漢美術館的展示場才能見到。儘管大都會美術館自一九〇六年到一九五〇年代，也收藏了不少美國在世畫家的作品，但卻找不到某些美國知名的現代繪畫，觀者想要瞭解一下美國藝術史，最好還是走一趟惠特尼美術館。雖然在大都會美術館也確實可以觀賞到許多當今在世藝術家的作品，但卻無法從中獲悉今天最具創意的藝術發展情形，以及當下的前衛藝術想法。如今，該館的二十世紀藝

術部門已設立了三十年，而新展示廳也啟用了十年，其展示空間可以說是遠大於惠特尼，更二倍於古根漢，但是迄今，它始終未曾對本世紀藝術的發展，進行過有意義的說明。相反地，它所提供的，卻是前後無關連的一般性活動，以及毫無線索可尋的混雜展品。

當然這也不是說，大家希望大都會美術館變成一間完全投資於新藝術的美術館。然而，自它新設立的華萊斯展示廳開放以來，大都會美術館追求本世紀藝術的手段，也的確相當極端，它的做法等於是在引誘一些贊助與藝術家腳離紐約其他的美術館。尤其令藝術世界感到迷惑的是，充滿著珍貴藝術品的大都會美術館，何以長久以來如來忽略二十世紀的藝術發展？

二、公關一流的負責人，卻無藝術史概念

顯然，大都會美術館也收藏了一些二十世紀的偉大畫作：如畢卡索的〈史汀畫像〉、馬提斯的〈舞蹈〉，馬斯登‧哈特雷（Marsden Hartley）的〈德國軍官的畫像〉，查理‧德穆斯（Charles Demuth）的〈第五號金色形體〉以及傑克森‧波羅克（Jackson Pollock）的〈秋天的韻律：No. 30〉等，都是大家樂見的大師級作品。但是觀者迄今卻看不到它對我們這個時代最重要的藝術品做過有系統的呈現，這項忽略可以說是藝術世界每一位成員都曾提及過的事實。一名不願透露姓名的策劃人表示，以大都會美術館的基礎，它可以比現代美術館與古根漢或惠特尼，更能做出包羅萬象的不同藝術史透視，但是大都會的二十世紀展

示廳，並沒有讓觀者有如此的感受。該館一些傑作未能受到重視，展示空間也相當草率而冷漠，作品有如堆貨倉般掛在牆上，既然大都會美術館對此類的展示不聞不問，那麼有關部門的收藏，也就任由負責人去瞎搞了。

　　大都會美術館二十世紀藝術部門的負責人為維廉‧賴伯曼（William S. Lieberman），今年已七十二歲，他自一九七九年開始擔任該部門主任的職務。他早在一九四五年即投入紐約藝術世界，曾做過現代美術館建館人亞夫瑞德‧巴爾（Alfred H. Barr）的助手，賴伯曼為現代美術館工作了三十四年，在美術社交圈極為活躍。一九六○年代他曾負責過現代美術館繪畫與雕塑部門的工作，不過他的工作績效並未獲得藝術界的讚許，甚至於有人還批評他野心雖大卻剛愎自用，在他轉移到大都會工作之後，並未曾見有多少改善。既使那些同情賴伯曼的人也認為，雖然賴伯曼曾經在工作上表現了他個人的才華與品味，然而如今他已變得游移不定，對他的部門未來發展方向，似乎也沒有什麼清晰的概念。

　　在此種情況下，與賴伯曼一起工作的同事顯然也對他幫不了多少忙。該部門的副主任勞維里‧辛姆斯（Lowery Sims），曾對非洲裔美國藝術的研究有過顯著的貢獻，不過這也只是觀賞的細節上著眼；最近幾年，華府國家美術館二十世紀藝術的前任總監南‧羅森索（Nan Rosenthal），出任了大都會的藝術顧問，她很可能是未來的賴伯曼職務接班人，然而她比較明顯的貢獻，也只是為大都會美術館增添了幾幅德國畫家安森姆‧吉佛（Anselm kiefer）的作品而已，據稱她的行事風格也相當頑強；令人感到

好奇的是，大都會美術館最為人常提到的當代藝術品收藏，卻是出自瑪亞・漢堡格（Maria Hambourg）的意見，而她實際負責的是該館攝影藝術部門工作。

三、對在世藝術家傑出作品未予重視

藝評家羅伯塔・史密斯（Roberta smith）在紐約時報曾就大都會美術館最新收藏展批評稱，該館並未能掌握住當前藝術的軌跡線索，對過去幾年的藝術發展趨向也毫無明確的概念，除了少數例外情形，二十世紀藝術部門過去二年的新進典藏品，內容相當混雜、平庸，又毫無章法，且作品均非藝術家的代表作。新收藏展以精緻的方式來傳達其反藝術的態度，這已是前衛藝術早就從事過的手法，大都會美術館的做法，正如過去數年一樣，對在世的藝術家，沒有實質的意義。

大都會美術館的二十世紀初期收藏品，雖偶然也有一些非常傑出的作品，但整體而言並不完整。至於抽象表現主義以後的作品，儘管在過去幾年購藏了一批六〇年代、七〇年代與八〇年代的傑作，就整個二十世紀藝術史來說，也只觸及到一半的故事發展。難怪有人要說該館專門負責二十世紀藝術收藏的部門，大概是睡著了，顯然這似乎又不得不歸咎於賴伯曼的失誤了。

就以它最近新掛上的一九四五年以後作品為例：有一批抽象表現派畫家的作品，卻是來自芝加哥的收藏家穆瑞・史坦柏（Muriel K. Steinberg）；至於一九五〇年代的重要藝術運動普普藝術作品，就很難找到了，雖然有一件羅依・李奇登斯坦

（Roy Lichtenstein）的作品，僅限於艾斯華士・吉里（Ellsworth Kelly）多拿德・裘迪（Donald Judd）與西恩・史考里（Sean Scully）等人。

最近二、三十年的作品，可以見到楚克・克羅塞（Chuck Close）的畫像作品，但是卻找不到最具代表性的賈斯帕・瓊斯（Jasper Johns）的畫作，也尋不到具藝術史地位的安迪・沃荷（Andy Warhol）重要作品，當然就更別想找到杜象的作品了。大都會美術館雖蜻蜓點水般提了一下極限主義，對觀念藝術則毫無概念，對新表現主義也混淆不清，至於當代最引人感覺興趣的裝置藝術與錄像藝術等媒材表現，就更甭提了。

四、保守的地域心態，自創館時期即已成形

說實在的，大都會美術館曾有幾檔相當受歡迎的回顧展，展品均是自其他地方臨時借來的，諸如安伯多・傑香尼（Umberto Boccioni）卡西米爾・馬勒維奇（Kasimir Malevich）瑞尼・馬格里特（Rene Magritte）史徒華・戴維斯（Stuart Davis）以及威廉德庫寧（Willem de Kooning）等，均是令人難忘的大師作品。不過，該館也相當喜歡為當代英國畫家舉辦展覽，而這些英國畫家的藝術理念均非常保守，像霍華・賀德金（Howard Hodgkin）魯西安・佛羅依德（Lucian Frued）與吉塔（R. B. Kitaj），雖然都是很好的畫家，但是如果把他們的作品安排在美國最有影響力的美術館中展出，就自然會引起藝壇質疑了。

大都會美術館曾有意要為一位美國重要的在世畫家舉辦回顧

展，終因它無法配合而宣告中止。楚克・克羅塞的回顧展對紐約任何一家美術館來說，都會主動爭取展出機會，而克羅塞也獨對大都會美術館感到興趣，顯然他考慮的是該美術館在美國的歷史地位，他認為只有在那裡展出才具有非凡的意義，但是該美術館卻回絕了他的有關配合條件與要求。如今這項大型回顧展轉移到紐約現代美術館於一九九八年春天舉行，不過大都會美術館還是購藏了一幅克羅塞一九九五年傑作的自畫像絹網作品。

　　也許大家會問到，究竟大都會美術館為現代藝術做了些什麼？說實在的，如果從它發展的歷史來看，我們將會毫不驚奇地發覺到，該美術館對在世藝術家作品的關照，相當模糊不清。大都會美術館建立於一八七〇年正當印象主義萌芽之初，那時現代藝術的藝念才剛開始出現，然而該館似乎有意忽視這些革命性的發展，其地域性的理念更因一些畫家成員的參與而愈形頑強。這些參與建館的畫家成員包括：托馬斯・柯勤（Thomas Cole）伊斯曼・強生（Eastman Johnsion）與裴得利克・邱奇（Frederick Church）。他們的做法均非常傳統保守。從創立初期直到如今，對大都會美術館而言，「現代」一直就是「新奇」的同義字。

五、曾藐視新藝術，並稱現代美術館為妓院

　　大都會美術館第一次認真地關照在世藝術家，是在一九〇六年與一九一一年，當時美國大企業家喬治・希安（George Hearn），向該館捐贈了七十二幅美國藝術家的畫作，同時還另外捐了二十五萬美元，做為繼續購藏在世美國藝術家作品的基

金。要不是有這樣的情勢出現，也許大都會仍將持續以厭惡的態度來看待新藝術。希安基金會曾有好多年未動用過，除了該館在亞莫里（軍庫）大展購藏過一幅塞尚的作品之外，當代的歐洲藝術則全然遭到忽略。

一九二九年，傑特魯德・惠特尼（Gertrude V. Whitney）向大都會表示，

願意捐出她所有的當代美國藝術收藏品，並準備提供基金設立一新展示廳來保存這些藏品，結果她遭到全然拒絕。一年之後，專門收藏美國藝術的惠特尼美術館，也就是在此種情況之下誕生了，大都會美術館對新藝術缺乏興趣，也導致了紐約現代美術館於一九二九年成立。當時大都會仍就是紐約的美術館成員，因而現代美術館的創立人即時宣稱，他們將不會與前者的功能發生衝突，據現代美術館的首任董事長康吉・古德義爾（Conger Goodyear）稱，他們的初期收藏品將是半永久性的，並願意做為大都會的支館。

出乎大家預料之外，支持現代藝術的觀眾與機構快速成長，這種趨勢顯然也引起了大都會的極大興趣。沒有多久，現代美術館的二位重要董事被邀請參加大都會的董事會，一九三四年，兩家美術館還認真地就兩館之間的明確關係，進行討論，不過並未談出什麼結果。到了一九四〇年，當法蘭西斯・泰勒（Francis H. Taylor）出任大都會的館長時，情況有了變化，泰勒非常藐視新藝術，還稱現代美術館為「那間設在第五十三街的妓院」，當然，他也不得不承認，現代美術館的存在對大都會沒有什麼不好。

六、導致與惠特尼及現代美術館三分天下

　　一九四七年，大都會惠特尼與現代美術館，最後商討出一項互不侵犯的約定，這項為期五年的合約被人稱之為「三美術館協定」。該協定內容主要是有關管轄權的問題，規定三家美術館不要為爭取贊助人或收藏品而相互發生競爭的情事，大都會專注於「古老」或「古典」的藝術，現代美術館以「美國與外國現代」藝術為主，而惠特尼則以「美國」藝術為重點；現代美術館並同意把它已變成「古典」的收藏品轉售予大都會，而大都會也願意將它所擁有的現代作品借給現代美術館展示。結果，現代美術館轉售了四十幅畫作予大都會，其中包括二幅塞尚的，三幅馬提斯的，以及二幅畢卡索的作品。

　　當一九五二年「三美術館協定」到期時，沒有一家美術館願意續約，現代美術館繼續發展成為世界上收藏現代藝術最權威的美術館，而大都會仍然不大注意二十世紀的藝術，到了一九五〇年代，現代藝術在大都會還是如同孤兒一般。大都會甚至於沒有任何一位專門負責當代藝術的總監，直到一九六七年，才雇用了亨利・傑札勒（Henry Geldzahler）來負責，他在三年之後即成為該館新設立的二十世紀藝術部門主任，他積極參與當代藝術活動。在托馬斯・賀文（Thomas Hoving）擔任館長時，正逢著普普藝術流行之際，他對藝術的理念曾引人爭議，他不喜歡賈斯帕・瓊斯的作品，並將美術館視為生活文化的一部分，他在一九七〇年大都會美術館慶祝建館百週年紀念時，所籌劃的「紐約繪

畫與雕塑：一九四〇～一九七〇」特展，強調的卻是這百年來的
主要文化與歷史大事。儘管傑札勒與諸如大衛・霍克尼（David
Hockney）及安迪・沃荷之類的藝術家交情不錯，但他卻沒有經
費購藏他們的作品，在他擔任主任的十年中，並沒有收藏到幾件
像樣的當代藝術品，在「紐約繪畫與雕塑」特展之後，他也只
辦了一次巴黎畫家漢斯・哈同（Hans Hartung）的展覽，傑札勒
於一九七七年離開美術館，去擔任紐約市文化事務專門委員的
工作。他的後繼人托馬士・希斯（Thomas B. Hess）是一名藝評
家，他對現代藝術極有心得，尤其對抽象表現主義的藝術家有相
當深入的研究，他具有第一流的藝術認知，也經常對新的事物感
興趣，可惜卻在他工作五個月之後，因心臟病突發而猝死。

　　如果大都會美術館的收藏贊助人沒有改變，人們無法相信它
對當代藝術不尊重與不關心的態度，會有所改善。一九七八年接
任該館館長的菲利普・孟特貝羅（Philippe de Montebello）曾宣
稱，大都會對當代藝術將會重新恢復興趣，因為在未來可能支持
美術館的贊助人，其中將會有百分之九十九是對當代藝術感興趣
的收藏家，美術館不會自斷生活而違背這種發展趨向。

七、只對收藏家遺產感興趣的經營策略

　　顯然，賴伯曼過去曾成功地尋找到不少收藏家贊助人。自一
九八二年以來，大都會接受過穆瑞・史坦柏的重要抽象表現主義
畫作藏品；《前衛》雜誌「迪雅」發行人史柯費・泰耶（Scofield
Thayer）的遺產，其中包括畢卡索、布拉格、孟克與馬提斯的主

要作品；瑞士地產商亨茲・伯格魯恩（Heinz Berggruen）的九十幅保羅・克利的繪畫與素描作品；莉雅・馬賓（Lydia W. Malbin）的未來派作品收藏；以及希斯的重要德庫寧代表作品；還有地產商克勞斯・皮爾士（Keaus Perls）也答應將來把他的立體派與巴黎派私人收藏品捐出來。

　　然而在尋求當下藝術品的收藏家上，賴伯曼的表現卻是令人感到失望。儘管大都會長久以來對此方面未予重視，不過它仍然可以嶄新的視角，來檢視本世紀的藝術，然而賴伯曼並沒有以整體藝術史的觀點來看待問題，他也未充分發揮他負責二十世紀藝術部門時的良好關係。當然這並不能完全歸咎於他一個人身上，大都會美術館的歷任館長，沒有任何一位曾以現代藝術做為優先考慮的對象。既使賀文已開始注意現代藝術，他所辦的展示會也未能真正尊重藝術本身的課題；孟特貝羅雖然對當下藝術感興趣，至多也是出於機會主義的著眼，至於《讀者文摘》合夥創辦人之一的莉娜・華萊斯（Lila A. Wallace）曾捐助設立新展示廳，她也並非真正關注本世紀的藝術，她似乎更關心美術館的堂皇外觀設計。

　　無疑地，大都會美術館曾舉辦過不少包羅萬象的二十世紀藝術展示會，不過它曾經真心以藝術史的宏觀來看待過嗎？其實有許多重要的問題可以探討研究，比方說，傳統的說法總認為，在抽象表現主義出現之前，美國曾是藝術的沙漠地帶，可是大都會卻擁有史提格里茲（Stieglitzes）所捐贈那段時期的珍貴美國藝術品，它具有較其他美術館更好的條件，可以整合美國與歐洲的現代主義作品，而對此一重大疑點進行重新檢視。它還可以就本

世紀抽象與描繪藝術之間的變動關係等核心問題，提出探討。當然它更可以對影像製作起了革命性改變的攝影電影及電視等科技有關的藝術表現，進行整體的探究。

　　或許，這只是一個幻想，對賴伯曼而言，他似乎認為必須要做的是，如何去討好那些少數富有而觀念保守又只關心自己遺產的收藏家們。據該館一名核心成員透露稱，賴伯曼最近的主要工作重點，似乎在如何與拿塔沙與賈桂斯‧傑爾曼（Natasha & Jacques Gelman）大收藏家保持良好關係，他們才在大都會美術館舉行過他們的重要收藏品特展，展品中包括巴黎派、超現實主義以及墨西哥重要藝術家的作品。這正如賴伯曼經常掛在嘴邊所說的：「我並不收藏藝術品，我只是在典藏收藏家而已」，當然，這也正是問題的癥結所在，如果他繼續維持保管人的心態，而不能以藝術史的觀點看待問題，他可能永遠都掌握不到重點，同時也讓大都會愧對了身居美術館龍館老大的地位。

Chapter 8
美國企業如何藉藝術提高公司形象
——從財力象徵到藝術大眾化

在手頭拮据的九○年代，美國的公司已不再視藝術的收藏為財力的象徵，而將之當做是啟發員工與接觸大眾的工具。

一、大公司開始注意員工生活品質

世界級的收藏大戶，曾被人譏諷稱，他們的藝術品味，正如他們的企業野心一般財大氣粗。一九八七年的黑色星期五把股票市場帶入混亂局面之前，幾乎是每一家美國大公司的董事會會議室與辦公室走廊，均傳出這些大戶的得意吹虛，說藝術的定義就是用來提高公司的權威與富有形象，只是在某些場合中才會提一下品味的問題，如此而已。

紐約一名資深的公司藝術顧問瑪格麗特・白林森（Margaret Matthews Berenson）表示，勇往直前的八十年代已經過去了，在藝術收藏方面的投資，不再是公司文化的明顯部分，尤其此刻許多員工正面臨遭受裁員的命運。

然而，九○年代大公司的藝術收藏又會往那一個方向走呢？

對此一問題，許多公司藝術顧問與藝術策劃人，均有不同的展望，卻很少人指望會恢復到過去十年的盛況。不過至少，公司可藉此次縮小投資的機會，喘一口氣，他們重新調整步伐，並將注意力轉為保存實力，社區發展以及員工的藝術教育方面。像擔任BMW汽車公司、大通銀行與大都會人壽保險公司的藝術顧問瑪利·蘭妮爾（Mary Lanier）即透露，一般而言，大公司最近均較少再談擴展形象的問題，而多半在致力提高員工的生活品質。今天藝術顧問的角色，基本上是要讓收藏生動而具內涵，公司收藏各自要做的，只是在為那些天天必須與公司公共藝術形象生活在一起的員工，於積極推廣與革新需求之間，尋找平衡的途徑。

梵谷，〈鳶尾花〉，1889，油彩／畫布，93×71cm，加州蓋提博物館。

二、SBC協助員工與收藏品對話

比方說，總公司設在聖安東尼的SBC傳播公司，就決定將藝術收用之於公司員工與社區的教育資源上，自一九八五年以來該公司陸續收藏的藝術品，已達一千多件，可說是反映了美國藝術發展各時期不同的代表風格：從傳統的維拉德‧梅卡夫（Willard Metcalf）到現代主義初期的傑瑞德‧穆飛（Gerald Murphy）；從拉丁美洲的羅伯托‧華里茲（Roberto Juarez）與非洲裔美國的羅馬爾‧貝爾登（Romare Bearden），到當代的藝術家諸如戴本孔（Diebenkorn）、馬波索普（Mapple thorpe）以及羅伯‧朗哥（Robert Longo）等，應有盡有。該公司的藝術收藏策劃人勞娜‧馬丁（Laura Carey Martin）稱，SBC公司希望這些收藏品能反挾出他們員工與顧客的多元族裔特質與其成長背景，這是一家電訊傳播公司，他們自然會認為藝術是最具說服力的傳播形式之一。

就像許多她的同行一樣，馬丁覺得，一名公司的藝術策劃人，其最重要的職責，就是促進並協助員工與收藏品對話，像羅伯‧朗哥一九八六年所作的銅製浮雕作品〈深愛〉與傑瑞德‧穆飛一九二九年的畫作〈圖書館〉，即是最好的教材。公司多半在午餐時間以自助的方式舉行研習會，讓員工有機會認識收藏品，在這些例行的藝術輪班參與過程中，員工的反應不一。正如馬丁所言，有些員工不喜歡將某幅作品掛在他們的辦公室附近，有些則對某幅作品表現得非常關切，這些員工們的確滿懷著熱情來學

習，而並不十分需要她過多的文字說明。馬丁並稱，有時他們還促使她的做法更趨簡潔明確，像她解釋羅斯可（Rothko）的藝術內涵時，即表明了那是一項理性邏輯的問題。

三、阿文的收藏標榜美容文化觀點

　　尋求以藝術來反映公司員工與顧客的品味，表現最好的公司當推阿文（Avon）化妝品公司，該公司收藏了不少當代女性攝影家的作品，其中包括依莫根・昆寧漢（Imogen Cunningham）、貝瑞妮斯・雅波特（Berenice Abbott）瑪利・馬克（Mary Ellen Mark）、莎拉・查理斯華士（Sarah Charlesworth）、卡麗・麥雯斯（Carrie Mae Weems）、欣迪・希爾曼（Cindy Sherman）以及馬茜亞・里普曼（Marcia Lippman）等人的作品。去年秋天，紐約的國際攝影中心，還舉辦了一次「觀者的眼睛：阿文收藏攝影作品展」，以展示收藏的動機，起於搬遷到新的辦公室，當時公司的副董事長魯賽・哈丁（Russell Hardin），在徵詢了藝評家謝蕾萊絲（Shelley Rice）與攝影家桑迪・費爾曼（Sandi Fellman）的意見後，即產生了以女性為主題的收藏構想，他們均認為可藉此機會彌補在藝術世界缺少當代女性攝影家作品的明顯缺憾，同時這項計劃也不需要巨額的預算支出。

　　在八十年代，有一些小公司不敢投入藝術收藏，他們被那些大手筆的收藏室金額所赫退，而費爾曼卻認為，阿文公司當時投入收藏世界正是時候。她與萊絲一起到全國各地尋找作品並探訪藝術家的工作室，還經常直接向藝術家購買作品，她們覺得，能

有機會支持女性攝影家，是一件令人極欣慰的事。她們還尋獲了一些藝術家的早期作品，如雅波特的〈夜紐約〉，昆寧漢的〈蔓陀羅〉、韋恩‧理查（Wynn Richards）的〈玻璃器皿〉以及露易絲‧達沃夫（Louise Dahl Wolfe）的〈日本浴室〉等，均是難得一見的作品。

雖然費爾曼稱讚哈丁非常老鍊客氣，但她自己深感她個人的偏好有時也需要檢查過濾一下，如此才不會遠離了公司所標榜的美容化妝主題。比方說，在哈丁的堅持下，有一幀顯示瑪利蓮‧夢露在浴室著短褲而傾斜身子的罕有照片，就無法拋捨，不過費爾曼卻覺得這幅作品太甜美而不夠完整，然而這幅作品頗具實驗性，而相當能符合公司後來的全球性發展與多元的美容文化概念。

四、3M與地區學術機構分享作品

並不是只有小型公司才會去找尋那些未成名藝術家的作品，像明尼蘇達的3M製造公司就擁有大量的各樣式收藏，該公司自一九七四年開始收藏藝術，迄今收藏品數量已達三千五百件，其中包括繪畫、版畫、雕塑、織品與攝影，主要是諸如羅森伯（Rauschenberg）、史提拉（Stella）、吉里（Kelly）、勒維特（Le Witt）、尼維森（Nevelson）與迪恩（Dine）等當代美國藝術家的作品。

藝術策劃人查理士‧赫賽（Charles Helsell）稱，最近幾年藝術方案的重點已逐漸脫離了購藏的模式，而集中於與地區性的

學術機構分享作品，特別是針對地域性藝術家的展覽（即紐約、芝加哥與洛杉磯三主要藝術中心之外的藝術家而言），像約翰・維德（John Wilde）、卡爾・奧特維德（Carl Cltivedt）、南茜・蘭道爾（Nancy Randal）與格林・漢生（Glen Hanson）等中西部地區藝術家的作品，即佔了他收藏百分之三十至四十之間的比例。

　　在3M公司的支持之下，讓這些在其他地方沒有機會一顯身手的地區性藝術家，有了展示的機會，正如赫賽所言，這對地域性的藝術發展具有積極的意義，該公司可以說是對那些希望在當地生活工作的藝術家，做出了建設性的回應，同時此舉也讓他們不必在激烈的藝術市場上疲於奔命。

五、梅義爾藉地域收藏提高公司形象

　　總部設在丹佛的卡普提瓦（Captiva）地產公司，最近將他們豐富的前哥倫比亞藝術典藏品，捐贈予丹佛美術館。該公司的總裁費德里克・梅義爾（Frederick Mayer）是一位知名的地域收藏家，所收藏的藝術品包括十六、十七與十八世紀西班牙殖民時期的作品，同時也有當代的水彩畫作，其中包括卡羅林・布拉迪（Carolyn Brady）與約翰・格瑞罕（John Graham）等名家。據該公司的藝術顧問安達蕾（Ann Daley）稱，梅義爾家族熱心藝術文化又見多識廣，而她的職責只是著手維護、保存、修補與整理些典藏品，並隨時將藝術市場的新消息告訴她的雇主，顯然她對公司的收藏方向會某些影響，但最後的抉擇還是由雇主來決定。

安達蕾表示，她與公司的合作非常成功，像卡普提瓦公司在一九八○年開始收藏西班牙殖民時期藝術時，該類作品尚為市場所低估忽視，如今證明那的確是珍貴而完整的收藏。該公司另二項收藏是一九二○年代與一九三○年代的美國版畫以及西北海岸地區印第安人的當代木刻面具，後者在提高公司藝術形象上雖然並未發生多少作用，不過卻能實際地鼓舞了人們的視覺創意。

六、索諾馬的餐具藏品，高雅一如其產品

啟發富創意的想法，也是舊金山威廉・索諾馬（Williams Sonoma）公司的主要做法，這家專門代理高級廚房用具的供應商，有時認為他們的商品本身即接近藝術品，無疑地講求視覺協調的該公司，必然會以此美學觀點來選擇他們的藝術收藏品。該公司的藝術顧問瑪利・芝羅特（Mary Zlot）即以公司所收藏海姆・史坦巴奇（Haim Steinback）的二對混合媒材作品為例，她解釋稱，一對是非常平民化，而另一對則是以純銀打造的，這些都是非常實用的廚具用品，但卻極為美觀，正如公司的產品一般。該公司所有收藏作品的理念、客體與造形，均可說與諸如壺、碗與盤等廚房設備有關聯。

以這樣的觀點進行收藏所帶來的約二百多件各種表現風格的餐具造形作品，從安得烈・柯特茲（Andre Kertesz）一九二八年的版畫〈叉子〉，到梅爾・吉格勒（Mel Ziegler）一九九二年的醋瓶雕塑；自喬治・史托爾（George Stoll）以一把六十一支彩色杯組成的臘製作品，到保羅曼斯（Paul Manes）一大九五年

所作的拼貼碗造形〈白天終尾〉，這些收藏品均是出自威廉・索諾馬公司總裁，也是舊金山現代美術館董事會成員的荷華・李斯特（Howard Lester）具創意而開放的慧眼，因而該公司的收藏品味，可以說是高雅得正如同其顧客的選擇一般。

七、金本位的梅隆銀行如今強調服務大眾

總部設在匹茲堡的梅隆銀行（Mellon Bank），自一九六〇年代開始收藏藝術品後，即以「金本位」做為該公司的收藏原則，此後他們的收藏品累積達二千多年：其中包括十八世紀與十九世紀的英國素描與繪畫，如甘斯保羅（Gains Borough）、康斯塔波（Constable）、李爾（Lear）之作品；美國歷史主題的版畫，十九世紀賓州繪畫，如喬治・希哲（George Hetzel）；當代藝術家作品，如馬哲維爾（Matherwell）、戴本孔（Die Beukorn）、瓊斯（Johns），以及織品藝術等。這些作品在經歷二十多年後，益發顯示其美學價值，比方說瓊斯在一九七三年所作的〈國旗NO. 1〉即為人們所熱愛。

該公司的藝術顧問珍・理查德（Jane Richards）認為，公司藝術顧問的主要責任，就是到市場上尋找品質高而估價低的作品，並稱該公司在視覺藝術的收藏上，可稱得上居領導地位，像他們所收藏的織品藝術、水彩及英國油布雕刻作品，早在市場流行之前即已進入典藏之列，如今收藏成果有如一小型美術館。該銀行現在已不再擴大收藏計劃，而開始著眼於服務大眾，尤其是針對賓州的社區民眾。理查德並稱，聯邦藝術基金已大量削

減，公司可以協助舉辦展覽，將收藏品展示予大眾觀賞，特別是有些鄉下民眾難得一見法蘭克・史提拉或艾德・魯斯查（Ed Ruscha）的版畫。這類作品留存在地方上，可以說是豐富了社區的文化，也正如同銀行為大眾所提供的財務服務一樣重要。

八、Y核心公司挑戰性做法極具創意

與梅隆銀行的正點權威收藏剛好相反，總設在芝加哥的林格集團（Ling Group）公司，卻喜歡收藏硬邊、實驗性與具爭議性的藝術家作品，像喬彼得・維京（Joel Peter Witkin）、安得烈・西拉諾（Andres Serrano）、安娜・門迪塔（Ana Mendieta）、翠西・莫法特（Tracey Moffatt）與洛娜・欣普森（Lorna Simpson）等人之作品，均在他們收藏之列。在林格集團公司總裁馬丁・吉梅曼（Martin Zimmerman）的鼓勵之下，激進的Y核心藝術公司顧問蓮・秀德（Lynne Sowder），即挑選了具挑釁意的作品，以便促進公司員工革新思想，這的確有助於激發員工解決問題，還可考驗團隊工作以啟發他們的互動聯繫關係。

此路走來有時也會遭遇到一些挫折，一九九一年當Y核心藝術公司展示了一幅標題為〈愚人節〉的羊角狀攝影作品，卻引起了員工的憤怒反應。秀德表示，她歡迎反對這件作品的人，能以座談會的方式表達他們的不滿之情，她並不想說服他們去喜歡它，但卻希望他們能探索藝術在他們生命中的角色問題。最後員工們被問到應該要如何處理此作品——藏起它？出售它？換掉它？置於私人辦公室內或是遮蓋它？結果他們一致選擇了最一項

辦法。六年之後，當Y核心公司掛起一幅莫法特的攝影作品〈生活的恐慌〉時，人們開始直接打電話給秀德表達他們的埋怨情結，秀德認為這是一種進步的發展，在一九九一年的那次不滿事件，尚無人會直接與她聯絡，如今卻能直接向她陳述意見了。此即表示，人們已可以在面對具挑戰性又艱困的工作時，知道自己應該如何處理了，如果他們在此時沒有一顆願意與人公開交換意見的心，那反而是一件危險的事。在安排公司收藏品時，如何與人們建立溝通橋樑，雖然並不是最重要的問題，舉行研習會與準備說明書的支出也並不昂貴，但是，這些事情卻是不可缺少的過程。

　　正如許多同行一樣，秀德深信，不管公司的藝術收藏品是何種模樣，當作品引發了我們對生存的世界提出問題時，最大的受益者仍然是員工與社區民眾。秀德並稱，藝術的課題，其實就是要引發觀者以最具創意與挑釁的方式提出問題，這種挑戰性也正是藝術收藏的可貴與迷人之處，否則那就與在牆上貼上壁紙沒有什麼差別了。

Chapter 9
藝術品真能不朽嗎？
──重新反思藝術史的可信程度

日本大財閥佐藤先生，在一九九〇年五月間以一億六千萬美元的空前高價，購下了梵谷的〈嘉舍醫師的畫像〉與蕾諾的〈點心坊〉二幅作品，他還宣稱這兩幅他心愛的收藏品，將在他過世時，隨他一起火葬。此言一出馬上引起世人的譁然大波，後來他還是從善如流地收回了他的宣布。一九九

梵谷，〈嘉舍醫師的畫像〉，1890，油畫／畫布，67×56cm，私人收藏。

六年三月三十一日當大限之日來臨，這位日本大收藏家果真還是「生不帶來，死不帶去」地安然離世，也讓大家終於鬆了一口大氣。

一、毀壞與保存之定義影響藝價值觀

　　究竟是一些什麼樣的相對意見，改變了佐藤的心意呢？顯然他後來與其他許多人的看法一樣，認為藝術品不能只視之為個人的動產或是私人的所有物，尤其是偉大的藝術品，應該要比人類的壽命長得多，藝術家創造的作品應該保留給後代子孫，藝術能使作品的主體不朽，永恆的生命乃是藝術存在的先天自然條件。

　　如果說佐藤先生是基於此種理由，才改變了他擬將收藏品隨之火葬的決定，那麼他大概是被誤導了，藝術品的先天自然條件並不能永遠持續保存下去，相反地它還會毀滅，通常它的壽命是不會活得多長的。我們總是欺騙自己而宣稱，藝術是保存我們記憶的不死之收藏物，它能為我們保留完整的過去，而我們也有能力為我們的子孫來維持文化藝術的傳承。但是每一個世代均會發覺藝術品逐漸遭致損毀或是破壞，實際上，今天人們保存藝術品的情況，並不會比從前好到那裡去。

　　或許我們曾對古老的大師級繪畫與素描作品之保存，盡過不少心力，然而我們又是以何種態度來對待我們這個時代的藝術作品呢？如果將來二十一世紀的人們認為，二十世紀藝術世界最偉大的貢獻是早期的電視與工業設計，那麼我們如今這般費心地保存藝術品，是否仍然值得，至於二十二世紀的人們會喜歡何種藝術，那就更難讓人推測了。不過無論如何，我們消耗掉的、損毀了的，以及扔掉了的，可能仍然要比所保留下來的為多，因此我們所要討論的範圍，應該是屬於藝術品如何遭致毀壞的問題，而

不是如何保存的問題。

二、九成藝術品的喪失打破了藝術史神話

藝術史家似乎並不太正視此問題，一九七一年愛德華・加里森（Edward Garrison）曾大膽地發表斷言稱，十二世紀與十二世紀原產於義大利的繪畫作品，均有百分之七十到八十，必然已經消失於人間。這項聲明遭到許多同行嚴厲譴責，稱他是不負責任誇大其詞。他因而更進一步地詳細調查，並以數據提出了明確的分析：「到了公元二〇〇〇年，如果這批羅馬式時期的義大利古畫只喪失八百件，那已經是夠幸運的了，此即表示平均每年約消失八件作品。如果每年消失四十件作品，即表示有百分之八十的損毀率；如果每年消失一百件作品，則表示損毀了百分之九十二；如果每年消失二百件作品，則損毀率為百分之九十六；如果消失四百件，則損毀率為百分之九十八；八百件則損毀率為百分之九十九，這還是最保守的統計數字。」

一九六二年，德國典籍史家傑哈德・艾斯（Gerhard Eis）經研究中歐的中世紀典籍手稿，也獲致同樣令人沮喪的結論，他估計這方面的損毀率為百分之九十九點四，像烏維・尼德梅耶（Uwe Neddermeyer）最近所稱，十五世紀的手稿損毀率僅為百分之九十二點五，這已經算是好消息了。一九七一年吉爾特・溫德・奧斯廷（Gert Vonder Osten）根據他對戰前的研究假定，估計德國所有教堂的神壇彫刻及繪畫作品，損毀率為百分之九十八，至於在第二次世界大戰期間的損失，那就更是無法以數字來

表達了，迄今歷史上的藝術品是否仍有百分之十被保存下來，都還是個疑問，荷蘭史學家艾德‧溫得沃特（Ad Vander Woude）則估計，一七○○年間所存的所有荷蘭繪畫作品，到了一八○○年即喪失了百分之九十，對這樣的估計，一般人均認可信。

　　加里森與溫德奧斯整均大膽地承認，如此近乎天文數字的損失，對那些根據現存作品研究而來的藝術史，的確是一大諷刺。加里森表示，以一種純粹具誘導性的藝術史方法來進行研究，是不大可能產生令人滿意的歷史綜合結論，那是必然需要以整體文化結構為前提，在互補的情況下才可能演繹出正確的推斷來。而溫德奧斯廷則稱，這些數據應該足以提醒藝術史家，不要再妄加認定既存的作品就可以代表當時的整個情況。

三、誰會浪費精力去照顧敵人的歷史文物？

　　一些藝術史家雖然也承認不可忽略這些有力的分析，但是他們仍然自我安慰地堅持認為，時間是最好的考驗，時間能篩選並留下最好的作品，而拋棄其他的次要作品。這實在是一個虛假的盼望，我們就以經典中的經典：古希臘藝術為例，我們所瞭解的那個時代，只是一些傳奇故事，不過從一些知名的文學作品描述中，我們反而可以認識當時的藝術與其主要的代表作品。至於古籍中所提到的繪畫作品，卻沒有任何一幅被保存下來，我們所能看到的希臘繪畫樣貌，也只能從一些支離破碎的殘餘物中，發現某些陶藝品及鑲嵌作品上的裝飾描繪。在古代文學中所提及的數百位彫塑家所作數千件彫塑作品，雖然橫跨了七百年的創作期，

如今也只有二十四件被留傳下來，這樣的保存比率的確要讓人感到好笑了。

　　或許希臘古跡所遭致的命運，不能做為長期保存藝術品的適當例證，但是某些不早不晚的藝術品一旦落入異邦人的手中，也同樣引不起人們的興趣去保留它。像波斯回教初期六百年的繪畫作品，在十二世紀蒙古人侵入期間全遭毀滅，這可以說是一個特別明顯的例子。保存藝術品是需要金錢、空間、專業知識以及熱愛藝術的心，沒有一個地區的文化會浪費精力去關照敵人或是異邦人的藝術品，在得不到此種關照的情況下，藝術品即不依文化的規律傳承下去，而只是隨自然的條件下自生自滅了。至於文化能扮演某種角色，也只有當它在關注可循環利用的物質時，除此之外，其他所能遺留下來的就是破鍋碎骨了。

四、既使對待自己的文化也是偏心又粗心

　　既使在自己的文化中挽留好作品，也不見得都能做出較高明的選擇。就每一世代的人們言，其前一代的藝術多少會有一些異味，我們的祖先們多半無此種欣賞品味，而將之與垃圾一起堆在房屋中，當時間一到，也就把這些不受重視的無用東西，全部清除到屋外去了。或許由於品味的不同，我們可能還會厚此薄彼地不理會他人的東西，我們可以無誤地從麥糠中篩出麥粒子來，但是卻對我們自己的東西，反而變得粗心大意了。班傑明‧法蘭克林（Benjamin Franklin）早在一七五八年就曾說過：「人們每搬一次家，其損失正如同遇上一次火災。」

　　專業的文物管理人員有時殘忍無情得更甚於粗心大意。據荷蘭的國家檔案官員估計，他們曾經為了挽救百分之十的文件，而銷毀了百分之九十的檔案資料，他們根本就沒有考慮到，他們的選擇是否會影響到將來歷史學家的有效正確判斷，甚至於還引用他們的前任資深檔案專家溫得枯（Vander Gouw）所說的，或許來一場城市的大火，較有助於他們去處理檔案。

　　當然不會有任何美術館的總監會採取相同的看法，不過當他們集合在一起的時候，他們的集體行為很可能是同樣地殘忍無情。在所有當代美術館所接觸過的藝術品中，能有幸進入美術館的不會超過百分之一，他們聲稱要為所收藏的藝術品樹立價值，而排斥其他的作品，此乃是必然的手段，並稱美術館的職能之一，就是要淘汰在世藝術家所製造的大部分藝術品。因此，自中世紀以來，藝術史家在主流藝術家的協助之下，可以說已將大部分的藝術家排絕於正統藝術史典籍及百科全書之外了，我們做此推斷，不是沒有道理的。

　　顯然在這種過中所運用的過濾方法，因不同的群體及不同的年代而迥異，不過經集體的效力，結合成這種奇怪的委員會抉擇，每一名委員會成員必然都有自己不同的動機與目的，其最後結果，無疑是毫無見地的妥協與平庸。既使是發生在自覺性較高的小型藝術圈中，由於參雜了個人利益及維護自己作品的考慮因素，極端的錯誤抉擇更是經常出現。我們只要追憶起維拉斯基（Velazquez），因他一六二五年描繪〈菲利普四世的騎士肖像〉而能成為西班牙國王的御前畫師，再對達文西所繪十二幅歷史性畫作的消失，也就不再會感到奇怪了，這種例子在歷史上多得無

法可數,在藝術世界中也就自然被認為是正常的失誤與忽略了。

五、藝術的永恆性遭受自然毀滅的挑戰

藝術史家與其他專業人士,除了沒有盡到他們應有的職責而造成此種忽略之外,他們也像一般人一樣會做出一些叫人不敢領教的事情來,其中包括聖像破壞、文化毀滅、政治施壓、攻擊敵人的文化遺產、非法盜掘、遷移公共藝術品,以及運用藝術專業手段來改變藝術品的擁有權等,以致造成:無可挽回的損毀、悲慘的大災難,以及數十億美元的走私藝術品淪落黑市中。如果再加上那些日益嚴重的自然環境損害,這些我們曾經高估而經常展示的藝術品,最終能流傳下來的,將少之又少。因此我們的做為,實際上不會比古人好到那裡去,這也就是說,我們正在毫不放鬆地耗盡了我們的文化資源,其嚴重的情況,正如我們的自然資源所遭受到的同樣命運。

以上所提到的因素主要指的是文明富有的西方世界,至於其他某些地區像非洲,其相關的問題又是另一種情況了。比方說,非洲當地的人們對「藝術」、「美術館」及「保管」的概念非常含糊,同時也缺少優劣先後、次序的嚴格標準,所造成的損失更是無法估計。一九九〇年間,一名西方記者曾報導過,非洲最好一家美術館之一的奈吉利亞國家美術館,就有數百件木刻已遭到白蟻破壞。

那些不願面對藝術品遭致損毀事實的人們,卻在我們的文化中受到某種機制的保護,而極力避開這個問題。至於某些藝術家

致力於破損材質的創作或是以其他任意的手法來限制其作品的生命，這又是另一種例外的情形了。許多藝術史家繼續認定，他們可以著作來恢復，過去藝術品的光輝紀錄，然而實際上仍然是徒勞無功。像聯合國文教組織及吉提文化財保管中心等國際團體，曾為挽救碎裂的藝術品免於惡化而提出一些策略，某些國家的政府如荷蘭，已經自發地積極加強從事維護藝術品的工作，而改變了過去只重視收藏與展示的做法，但是這類活動並不多見，同時也只持續了一段有限的時間，即行中止。

　　所有的藝術品均早晚要走向毀滅死亡的路上，只是速度的快慢差別而已，而我們所能做的即是儘可能地延伸作品的壽命，增加暫時活存的作品數量。比方說，荷蘭的美術館需要數千萬美元經費，而奈吉利亞保護歷史文物的預算只需要五百五十美元。我們可以為古老的大師級繪畫作品建造有空調設備的展示廳，而不用太在乎商業性的錄影設備，我們甚至於可以從事一些預防性的資助，像公共藝術品可儘量委託以經得起損壞的材料來製作。然而這些努力除了明顯的不夠之外，也可能於事無補反而增加了傷害的幅度，因為那將可能會加深了各地區財富與文化的差別，扭曲了歷史的關聯性，過度神化了藝術品以及極端強調藝術的永恆性。

六、萬物皆有生與死，藝術品也不例外

　　這樣說來，我們是否應該中止這些計劃方案，而任由藝術品自生自滅呢？我們是否應該支持佐藤想要與梵谷及蕾諾作品一起

火葬的心願？

　　當然答案是否定的，至少迄今尚不能如此做，或許有一個方式可以讓我們重拾對藝術的崇敬之心，這正如馬賽・杜象（Marcel Duchamp）一九六八年所稱的，一件藝術品的生存與死亡如同人的生命一般，而藝術史的討論應始於這件作品死亡之後，在美術館所見的作品以及我們認為特別的作品，並不能稱之為全世界最好的成就代表，基本上言，在過去的創作中，也只有平凡的作品才得以保存下來。

　　顯然每一件藝術品都有不同種類的生命，也都有其自己期望的生命期，杜象所稱藝術品有限生命的概念是相當合乎實際的，這對美學與歷史的感知，具有時間段落上的效力，但是許多美術館專家與藝術史家卻徒然地否定這種功能效果。

　　這種觀念也相當符合加里森的論點，他認為：古老藝術的流傳，其無目的的機緣性，正好為藝術史的演繹釋放出一條生路。事實上，自一九七〇年代以來，加里森所稱之「整個文化組織」的研究上，已獲致驚人的思考，而不再對過去文化的美麗遺物僅做戀屍般的擁抱了。杜象將藝術的生命與人類的生命相對照，的確有助於大家瞭解到，沒有必要拒絕藝術品死亡的說法，這也是一種讓我們稍微能承受自己死亡的確實方法。

　　歷史上藝術品保存的成功故事，有些其實可做為這種觀念的最好證明，像古代埃及人曾經為了企圖緩和對死亡的不可避免，就曾在藝術品上下過工夫，不過卻不似佐藤，他們可是與藝術品同葬，值得慶幸的是他們用土葬而不是火葬，其結果反而使埃及較任何其他古代文化更能保存多樣化的藝術品。除了少數例外情

形，其他所有埃及藝術品之能流傳下來，均非由於他們關心文化的延續，反而是由於他們的忽略與差別待遇所造成的，而其他大部分保留於地面上的，均已遭致破壞。

　　古代埃及對藝術死亡的想法並未被我們所接納，然而杜象的比喻，卻提供了我們一個方法，讓我們將文化生命及藝術死亡，能與我們自身的生存關聯在一起，這無疑促使了我們產生一種嶄新的觀念，那就是「讓我們勇敢地面對藝術之死亡，就像面對我們自己的死亡問題一樣。」

Chapter 10
如何吸引與開發博物館資源
——建立會員、志工與贊助者

　　博物館長久以來依賴公部門，近年來許多博物館也已建立了自營收入（earned-income）的計劃，但是主要的贊助來源已經（而且未來也是）變成個人、基金會、企業捐助。並非所有的博物館有人力或管道去募款或進行拓展，但既使是小型博物館也有拓展機會，例如拓展社區居民。為了使募款和開發工作有效運行，博物館必須培訓專業人員。因為開發工作是人力密集、片本高的工作，博物館必須偵測進度、評估人員能力，以及募款款項和開發工作的成本兩者的比重。

　　康乃爾大學的Herbert F. Johnson藝術博物館館長Franklin Robinson觀察發現，藝術博物館一直以來都十分注重其藝術贊助者和持者，然而近年來已經必須要顧及民眾及博物館參觀者的需要，並顧及多元服務的導向及資訊的需要，和贊助者作配搭。博物館以及其他非營利機構持續地面臨（發展）吸引資源這個挑戰，本章主要敘述博物館如何努力去吸引並維持支持者，並論及會員、義工和捐助者。

史密斯桑尼亞博物院（Smithsonian Institute）。

一、吸引與開發會員

如何將觀眾轉化為會員。

三類會員：高度活躍；中度活躍；不活躍。

開發會員制的主要任務：

1、界定會員、依類別區分會員福利

界定各種程度的會員及其相關福利。

會員的福利範圍，有入會、優惠、便利程度、活動和節目、紀念品等項。

2、吸引會員

招募會員的基本方法：其一、大眾行銷法（mass marketing

approach）與其二、區隔及鎖定目標（segmenting and targeting approach）。

不加入會員的原因可分為三類：抗拒者、冷漠者、不知者。

潛在性會員的社區生活之價值標準、福利、滿意度。

會員制與訪客制。

少數族群與文化族群。

3、激發會員

高目的（higher-end）會員團體（收藏家和鑑定家）。

策展人委員會（curatorial councils）。

專家門診（Expertise Clinics）。

4、留住會員

會員流失的主要理由：搬到新社區、加入其他組織、不滿意設備和環境、只能一小部分或不能使用設備和服務。

低目的（low-end）會員、高目的（high-end）會員及義工。

捐增收藏品與禮物。

二、吸引與開發志工

社區的義工系統。

大部分義工是兼職的。

支薪的館員最終還是比未支薪的義工來得好。

用特別的需要和期待把義工當作不同的行銷對象來對待。

義工的目的：獲得技術或身分；找尋社交機會。

吸引義工的方法：呼朋引伴與刊登廣告。

義工的訓練：被指派工作；博物館知識；溝通技巧；資料檢索；使用電腦；回答參觀者問題。

如何促進義工的認同感：頒獎招待會；親筆感謝函；認同晚會；附加的福利。

三、吸引與激發贊助者

尋找財源和物質：籌募基金、開發、捐贈者行銷。

募款的藝術：乞求（begging）；收取（collections）；募款活動（campaigning）；開發（development）。

籌募基金三階段：製作階段；販賣階段；行銷階段。

製作階段：「我們是有價值的機構，人們應該支持我們。」

販賣階段：「那兒有很多可能會捐給我們錢的人，我們得找到他們。」

行銷階段：「我們必須分析我們在市場位置的定位，集中在與博物館有志一同的各類捐贈者管道，並且設計出一套持續性的誘因計劃，以便讓每一個捐贈團體獲得滿意。」

（一）分析贊助市場

一九八〇年美國博物館總營運收入：政府公部門（百分之三十九點二）；博物館本身所得收入（百分之三十點四）；私人捐贈（百分之十八點九）；基金會（百分之十一點二）。

（二）個人捐贈

個人捐獻行為動機：自尊、認同感、嗜好、打發募捐者、被要求的壓力、人對人、宗教、道德情操。

捐獻者可分為小戶、中戶、大戶三種。

募款者五步驟：認定→介紹→培養→懇求→感謝

（三）基金會捐助

全美六萬五千個基金會約可分為：家族基金會、一基金會、企業型基金會、社區基金會。

成功的企劃書應包括：封面信、企劃書、預算及人事。

基金會的常見準則：企劃的重要性、機構的需要性和價值性、使用基金的能力與效率、滿足企劃者的重要性、基金會的受惠程度。

（四）企業捐助

一九九四年全美對藝術和人文的捐款：企業（百分之七）基金會（百分之十三）個人（百分之八十）。

美國企業贊助藝術的理由：表現良好的企業市民（百分之七十四）提升當地社區的生品質（百分之六十六）提升形象和聲譽（46百分之四十六）加強員工的關係（百分之二十二）增加營業額（百分之十九）。

企業－博物館合作和搭檔的模式：因時限和強弱度而不同，可分輕級、中級和長期的合作關係。

　　首選的企業應該具備的特質：接近（地點）同性質（領域）的活動、聲明贊助領域（專業）大規模的捐助歷史、個人關係和契約、特定的能力（或資源）。

　　依照捐款興趣和捐款潛力做分類。

（五）政府補助

　　一九八〇年美國博物館總營運收入：政府公部門（百分之三十九點二）；博物館本身所得收入（百分之三十點四）；私人捐贈（百分之十八點九）；基金會（百分之十一點二）。

（六）基金籌募目標與策略

　　大型博物館設立募款的目標：每年平均增加百分之十的捐款；基金籌募的支出和捐款之比例維持在百分之二十以下；中型規模的捐款擴增百分之十；增加百分之十五基金會補助款、增加百分之十廠商補助款、增加百分之五政府補助款。

　　募後效果測量法：增額法、需要法、機會法。

　　捐款、支出、盈餘三者的關係。

（七）基金籌募策略

基金籌募技巧

　　1、小額捐獻的無名大眾：直接郵寄、電視和廣播、舊貨特價店、抽籤售賣、旅遊、馬拉松／健行。

　　2、會員和會員的朋友：週年慶、藝術展、拍賣、福利、書籍

特價、時尚秀、舞蹈、餐會、博覽會、募款電視節目、特別地方開派對。

3、經濟充裕的市民：晚餐和感謝狀、電訪高身分的人、致函高身分的人。

4、富有的捐助者：遺贈／紀念物、培養／培植、感謝狀。

策劃募款活動的原則：活動切勿太頻繁；設定一個達成目標；活動時間切勿太久；設定一個配對的特質；精美捐款活動手冊；董事會董事帶領大家捐助。

（八）評估基金籌募績效

評估方法：百分比目標達成率；估算實際的與潛在的捐款人數；捐助規模的平均數；支出和捐款收益的比較；館員的效能。

四、博物館實物範例

芝加哥藝術館（The Art of Chicago, AIC）觀眾與會員拓展

在拓展觀眾和會員含有幾項策略要求：1、在鎖定的對象中尋找新訪客；2、運用到博物館參觀的愉快經驗，吸引新訪客成為固定訪客，並進而成為會員；3、讓會員更上一層樓，將低目的類的會員變成高目的類的會員，並進而成為捐助者。

AIC策略規劃「拓展觀眾」管理委員會檢測項目：1、建立觀眾和會員；2、改善參觀博物館的品質；3、檢測組織角色的效能、檢測參觀者行為架構、找出架構的改善方法、找出館員訓練的改善方法、找出其他能提供高品質參觀經驗動機。

芝加哥藝術館（The Art of Chicago, AIC）。

博物館的策略規劃架構

　　策略行銷團體：1、和訪客及會員協調展覽的開發；2、為觀眾建立價值感；3、設計展覽以加強彼此的關係；4、推廣展覽和節目；5、為特殊的觀眾、會員建立價值觀。

小結

　　建立觀眾和會員目標並沒有單一的途徑、活動或架構，而是需要多樣化的活動、持續的觀測、高品質的活動和服務、可隨環境變化而作彈性調整的重點和資源。高水準的管理則是關鍵。博物館可貴之處，就在於提供了一個輕鬆、安全、優雅的社交環境。博物館也必須和社區建立良好關係，可作為募集志工、會員、終身贊助者的搖籃。最後博物館贊助者常會想在贊助活動

中亮相，及擁有認同感。AIC開發部副館長Christine O'Neill說：
「博物館提供的價值就像個博物館的價值，建立在典藏品、展
覽、視覺經驗，而非像個娛樂中心。參觀博物館的經驗是多面向
的，而每個面向都要獲得滿足而統合成為整體經驗。」

洛杉磯縣立美術館（Los Angeles County Museum of Art）。

舊金山現代美術館（Moma
of San Francisco）。

Chapter 11
紐約藝術市場前景
——雖未衰退卻呈多元發展趨向

　　美國藝術市場，自一九八○年代末期崩潰之後，確實有一段時間停留在遲滯不前的局面，讓人感到恐慌，當時就連最強勁的經紀人，也無法預知藝術景氣何時才會反彈回來。最後，好消息總算來到，居全國文化樞紐的紐約，又再度興旺起來，由於情勢的改變，也促發了新畫廊區的出現，當然過去那種大起大落的時代已不復存在，如今的市場價格趨於平穩。就某些層面而言，藝術世界反而更加團結，同時大部分的投機性買家也遠離了市場，這使得那些真心回到畫廊的收藏家們，比從前更為專心投入，他伵重返市場的最重要依據，就是大家具有一顆熱愛藝術的心。

　　紐約已主宰美國藝術發展這麼長久的時間，如今雖然處在一個革新與縮小規模的狀態中，但它仍然是美國當代藝術製作、展示與銷售的中心。今天紐約仍就有不少建築物，讓觀眾能在同一大廈中觀賞許多好畫廊，如五十七街的福勒大廈以及百老匯五六○號大廈，即是其中的代表，這是其他大多數美國城市所少有的優勢。毫無疑問的，洛杉磯在過去五年中，也在努力發展藝術，大力提升其國際的知名度，儘管洛杉磯的新活動持續不斷，但是

住在該城市的收藏家還是經常到紐約去直接挑選他們想要購藏的藝術品。此外，紐約仍是一個相當吸引歐洲收藏家前來投資的大都市，這是美國其他城市無法與之競爭的，尤其那些喜歡收藏艱深觀念性作品的歐洲收藏家，更是非來紐約不可了。

一、當代藝術中心蘇荷已成繁榮的受害者

　　紐約的領導地位唯一受到質疑的一點，是有關美術館的展覽，許多由地方美術館籌劃的大型展覽，從來就不運到紐約展示，紐約人或許是基於傳統的自負，似乎並不在意這類事情。不過，紐約也有三間大美術館：惠特尼美館，它的雙年展經常引發爭論，卻相當受人注目；古根漢美術館，則在蘇荷的中心地帶，也就是它在百老匯五十五號的禮品店後面，增開了分館；而現代美術館，經過多年的我行我素，如今在任命羅伯‧史托爾（Robert Storr）為館長之後，也開始注意整體性的當代藝術展示。美國幾家主要的藝術雜誌均集中在紐約，彼此之間絕無任何衝突，在紐約辦展覽可以提供藝術家登上全國性藝術舞台的機會，其他地方的展覽似乎就變成了地域性的表演了，紐約商業性的畫廊多，選擇展出的場地也多，這給了剛出道藝術家一試身手的無窮機會。

　　最重要的一點還是，紐約仍然為年輕藝術家們心目中的麥加朝聖之地，這也就是說，紐約對那些來自地方上的藝術系才子而言，是一處讓人滿懷希望之地。或者更確切地說，紐約是一處充滿神話之地，藝術家們可在該處認識其他的藝術家、作家與藝術

策劃人，他們可以互相交換理念，關心藝術的朋友們，在那裡可獲難得的聯繫，並找到可貴的群眾知音，這可使他們的心得對話開花結果，廣為流傳開來。也許洛杉磯有一座好萊塢城，但紐約卻是藝術世界的「好萊塢」，這正如一名紐約的歌手所言，如果能在紐約這個地方幹出一番事業，其他地方也就不用提了。

蘇荷（Soho）已持續了好幾年成為紐約最活躍的藝術區，連上城有些老字號畫廊也不得不在下城開個分廊，如今，許多人認為蘇荷已變成繁榮的受害者。這個由鋼鐵鑄成的寬敞倉庫區，最早搬進來的是一些尋求廉價閣樓空間的藝術家，緊跟著遷進來的是找便宜畫廊場地的經紀人，如今則塞滿了新潮的餐館及時裝服飾店。不管是好是壞，蘇荷已類似一座龐大的藝術世界公園，每逢週末下午，蘇荷區車水馬龍，混雜著藝術鑑賞家、外國觀光客以及湊熱鬧的各式人物。至於繁榮的好處：像百老匯街附近的王子街與格林街，處處都是值得一看的畫廊，而蘇荷區南邊的格蘭街與布隆姆街一帶，則逐漸成為促銷新生代藝術家的畫廊中心。

但是許多知名的大畫廊，為了規避這些人潮，而有了向北邊遷居的打算，去年五月間，西百老匯上的老畫廊瑪利‧布恩（Mary Boone）就搬到五十七街的大廈樓上。而五十七街的中城畫廊區，在過去三年中，雖然歷經了各式各樣的關店、開店及重新改組之變遷，但仍然維持著相當穩定的局面。

二、奇爾西畫廊區發展前景被紐約人看好

奇爾西（Chelsea）區，在三年前尚未被人列入紐約藝術的

版圖中，如今已成為紐約市最有發展前途的畫廊區，奇爾西區到底以什麼樣的優越條件來吸引大家移入呢？顯然這有一點類似三十年前蘇荷區的情形：低廉的租金與寬敞的空間，這也就是說，它那不昂貴的倉庫建築，吸引了藝術家及畫商的青睞。它唯一美中不足之處，就是欠缺了便捷的行人交通工具，此亦為喜歡抑或不喜歡這塊地方的人，主要爭議之點。事實上，奇爾西區正像東村一樣，能成為曼哈坦少數特區之一，其不同之處就在於地下鐵無法直接到達，然而東村的游擊式畫廊作風，是較為大膽的蠻幹型，而如今選擇奇爾西區為落腳地的畫商們，卻是簽下了長期的租約，並投下大量的資金，準備要做長遠的投資。

奇爾西區之受人注意，起於一九九四年的第一屆葛拉梅西國際藝術博覽會（Gramercy International Art Fair），當時代表該區參加盛會的三家畫廊，是保羅・毛里斯（Paul Morris）、湯姆・希利（Tom Healy）與帕特・希恩（Pat Hearn），另外還有精明的年輕大畫商馬提佑・馬克斯（Matthew Marks）。保羅・毛里斯稱，當初他決定賣掉公寓而遷入奇爾西區，主要考慮的因素還是出於經濟的原因，他認為，奇爾西區可以稱得上是，有可能發展成為紐約藝術社區的最後一個倉庫。去年夏天蘇荷區的三家大畫廊：芭巴拉・葛拉斯頓（Barbara Gladstone）梅特羅・皮克丘（Metro Picture）及保羅・古柏（Paul Cooper），也跟著由格林街遷過來。

一名年輕的女畫商傑西加・裴瑞德里克（Jessica Fredericks），最近在西二十三街開了她的第一家畫廊，她表示，選擇奇爾西區落腳，是希望創出她自己的畫廊風格，而不願意迷失在蘇荷區

中，尤其現在經營畫廊生意，所承受的風險與壓力的確相當大，在蘇荷區要維持一處像樣的場地，可以說是極困難的事情。

許多在其他地區無法尋找到適當工作室的紐約藝術家，卻能在奇爾西區找到他們理想的工入，當地有好幾棟大樓後來均被改建成各式各樣的工作室，以應市場需求。像馬克‧仙克曼（Mark Sheinkman），他就是最近在奇爾西區簽下三年工作室租約的畫家，六月間他還在毛里斯‧希利的畫廊舉行了他生平首次個展。

三、偉大的藝術品總在邊緣的環境中誕生

儘管這個地區迄今尚缺少像樣的餐館、咖啡應、書店以及其他有關小資產階級的優雅設施，不過大家均相信這種局面不久即會獲得改善。如今奇爾西藝術區為了迎接觀眾來訪，許多畫廊都將原來的開放時間週二至週六，改為週三至週日，由於前往該畫廊區的捷運交通極不方便，這樣反而可以把那些只是偶然才上門的非死黨藝迷，淘汰出局。像最近才在奇爾西區西二十六街一棟工作室大廈，八樓開起畫廊的卡羅‧格林（Carol Greene）即表示，他遷來此區的主要理由，就是因為愛上了這裡的孤立特質，人們想來此區參觀，是需要花費一點力氣，這也可讓觀者更懂得去珍惜作品，尤其是紐約人一般都有自己的日常生活作息規律，來此地參觀，更是難上加難。不過歷史曾經告訴過我們，偉大的藝術品總是要在邊緣的環境中，才有可能出現。

雖然奇爾西藝術區已在逐漸成長中，而蘇荷區的活動也仍

然並沒有減弱，有些企圖心甚強的畫商就看上了蘇荷區南方的邊
緣地帶。奇爾西區的新移入者所以排斥蘇荷區，基本上是認為：
該區日益變質而已失去了公平競爭的機會。不過像大衛・追納
（David Ewirner）這位不死心的畫商卻表示，他旗下有不少來自
洛杉磯的年輕藝術家，他並稱，大家都想來紐約試一試運氣，如
果要展示新出道藝術家的作品，蘇荷區南邊的畫廊仍然是最好的
展畫地點。如今南區仍有十五到二十家畫廊專門展示的新藝術家
的作品，像畫商史提法諾・巴西里哥（Stefano Basilico），最近
才在烏士特街開了新畫廊，他認為，經營畫廊不只是為了商業謀
利的目的，它還身兼著社會的功能角色，因蘇荷區仍然掌握大部
分的觀眾，而他畫廊的主要工作，也希望促使更多的人來認識新
藝術家；其他像梅西街的西恩・吉里（Sean Kelly）畫廊，穩定
地維持著自身的特色，展示數名以觀念性為導向的女性藝術家作
品；而格蘭街上的佛布希（Pawbush）藝術空間，剛展示過幾位
國際藝術家的大膽裝置藝術。

四、紐約藝術世界已呈現多元發展趨向

雖然這個畫廊區表面上似乎有點衝突，實際上，藝術世界的
社區意識，卻在一九九〇年代日益增強。大家在度過一九八〇年
代激烈混戰的日子之後，如今比以前任何時刻都要團結，對所有
大大小小的事情，從房地產的交涉、談判，乃至籌辦特別活動以
招引大眾興趣，均採取聯合一致行動。像現在每年一度的蘇荷
街慶、活動，就吸引了大批愛逛畫廊的觀眾前往，這個每年秋天

聯合揭幕的做法，在以前迷信精英主義的時代，是不大可能實現的。

畫廊經紀人主辦的活動中，最具代表性的例子，就是由馬克斯、毛里斯與希恩等人參與的葛拉梅西國際藝術博覽會，它如今已舉辦了三屆春季拍賣會，其目的就是要方便畫商與收藏家，以期創造一處價格合理的市場。參加的畫商們不用搭棚子，他們租下紐約別緻的旅館空房間，觀眾可以遊走在不同的樓層間觀賞，結果它不僅變成了紐約最好的藝術集會場合之一，還能在沒有財團控制的情況之下，為當代藝術收藏家維持了一個低價的水平。由於博覽會的名聲遠播，申請參展者大增，旅館的三層樓展場已不敷運用，主辦單位不得不將大畫廊排除於外，現在他們更計劃將葛拉梅西的展示構想，推廣到洛杉磯邁阿密，甚至於將來還遠達歐洲。

但是，如果畫商們對藝術前景不看好而走向緊縮的路上，誰又將是最大的受害者呢！這顯然是那些最需要支助的藝術機構了：像交流性的藝術中心，以及那些依賴此類中心展示作品的剛出道藝術家。尤其是美國國會，殘酷地大量削減藝術獎助預算，顯示了政府極端敵視藝術活動，嚴重地阻礙了小型藝術團體的發展。像交流性之類的藝術中心，對那些未來的年輕藝術家非常重要，他們如今可以說是遭受慘重打擊，其他如「一般藝術中心」、「出口藝術中心」、「白柱畫廊」以及「雕塑中心」等，都被迫將他們的大部分精力，用來設法籌集基金。「纖維膠塑空間」的主任艾倫沙彼得（Ellen Salpeter）即沉痛地指出，現在不只是同行之間得彼此競爭，同時還要與政府支持的活動較力，其

結果是使得藝術世界更形依賴私人基金，而讓那些自由的策劃人、
獨立的家庭式畫廊主持人，以及許多有才華的藝術家大失所望。

　　對那些堅持繼續工作下去的藝壇人士而言，藝術世界已呈
現多元發展趨向。一九九○年代初期，當不甚高明的政治訊息藝
術流行，逐漸消退時，人們開始接納裝置藝術，挪用藝術、錄像
藝術，還將之視為主流。至於新媒材的出現，更是令藝術創作的
表現面貌多樣化，其結果卻是，沒有任何明確的主義能夠主宰全
局，這也就是說，在一九九○年代的任何一個展示會中，都找不
到明確的主義與理念。然而無論如何，紐約還是有足夠的空間與
潛力，來接納各種具挑戰性的觀點，這正如蘇荷區的畫商大衛，
追納所言，紐約能夠容納許多不同風貌的藝術世界，僅此一事
實，就足以反映出藝術本身的應變特質了。

Chapter 12
少數族裔‧女性主義‧同性戀
——多元文化認同與族群意識

　　強調藝術的主題性，雖然與個人化或是表現式的風格相違背，卻似乎有被人逐漸重視的趨向。不過這對當代的藝術家而言，則是指此類藝術家，為那些處於不利環境的特定族群團體，表達他們的心聲，像女性主義（Feminism）運動，同性戀者（Homosexual）與少數族裔（Ethnic Minorities）的權利，即是這方面的典型例證。

一、美國黑人藝術有不同的階段性發展

　　其實，這也並非什麼新觀念發現，早在本世紀初，就有一些非洲裔美國藝術家與他們的支持者，斷斷續續地在美國的藝術史上，扮演過此類角色。從一九二〇年代以後，非洲裔美國人（African-American）就認為，藝術可以做為被壓迫的少數族群表達意見的手段之一，我們可將此方面的發展路子追溯到幾個持續的階段，第一個階段可以哈林文藝復興（Harlem Renaissance）時期的亞隆‧道格拉斯（Aaron Dauglas）、巴

梅爾・海登（Palmer Hayden）與威廉・強生（William Henry Johnson）等畫家的作品為代表，以後就是傑可布・勞倫斯（Jacob Lawrence）及羅馬爾・貝爾登（Romare Bearden）與民權運動有密切關係的作品了。

在民權運動（Civil Rights Movement）之後，一九七〇年代的初期與中期，出現了不少介紹非洲裔美國藝術的展示會，最具代表性的展覽如：一九七一年紐約惠特尼美術館所舉辦「當代美國黑人藝術家」作品展；一九七五年波士頓美術館舉辦的「非洲裔美國藝術家六十年回顧展」；一九七六年洛杉磯縣立美術館舉辦「美國黑人藝術二百年展」；一九八九年達拉斯美術館主辦「黑人藝術：非洲裔藝術的歷史傳承」主題展。

不過，在達拉斯美術館的這次展覽，並未受到觀眾的熱烈迴響，因為當時許多重要的非洲裔美國畫家與雕塑家，均喜歡強調他們藝術所呈現的獨立自主特質。比方說，知名的黑人抽象畫家山姆・吉里安（Sam Gilliam），他那不用框架支撐的畫作，正是毛里斯・路易士（Morris Louis）傳統的延續，而另二位重量級的非洲裔美國雕塑家馬丁・帕義爾（Martin Puryear）與約翰・史考特（John Scott）的情況也很類似。帕義爾在青少年時即在獅子山國擔任過和平軍的成員，可以說是少數具有直接非洲生活經驗的美國藝術家之一，他總是否認他的作品具有非洲藝術特質，也同時拒絕承認，他創作的主要動機是為了要確保非洲裔美國人的權利，他的作品除了具有布蘭古西（Brancusi）的傳統外，還深受像唐納・裘德（Donald Judd）之類的極簡藝術家影響。

二、拉丁美洲裔藝術家也扮演重要角色

　　一九八〇年代最引人注目的非洲裔藝術家，當推吉恩米奇・
巴斯奎（Jean Michel Basquiat），他在一九八八年當他二十七歲
時即英年早逝。巴斯奎出生於中產階級的家庭背景，父親是海
地移民，母親則是波多黎各人，在他開始藝術生涯時，正當都
市塗鴉（Graffiti）流行之際，塗鴉書寫吸引了許多紐約的年輕人
投入，也很快就變成了當時紐約藝術世界的時尚，巴斯奎或許
是這些未受過良好教育的塗鴉藝術家中，唯一能成功打入主流
藝術圈中的一位。一九八三年他甚至於還與安迪・沃荷（Andy
Warhol）及法蘭西斯可・克里門（Francesco）一起合作繪製畫
作。他與沃荷在一九八四年所合作的〈協力〉將基本上不能共存
的意象垂置並列，有如一場在畫面上爭艷鬥麗的戰鬥，整個來
說，巴斯奎的狂熱精力遠超越了沃荷拖泥帶水的表現手法。

　　巴斯奎的畫作的確也涉及到一些非洲裔美國文化，最明顯的
是他運用了一些有關音樂方面的素材，同時還關注到某些黑人英
雄人物，不過，他的興趣非常廣泛，正像他無窮的野心一般，他
有時可能會暗示達文西或荷馬，就如同他談及種族的主題一樣自
然，他頗能夠海闊天空地運用一些時髦的種族意象與名言，來挑
釁民主主義的價值觀，這類主題如果經過別人之手，很可能會被
人認為是種族主義者了。巴斯奎的作品並不意圖去挑起黑人的族
裔意識，也並不想去特別發揚非洲裔美國文化的價值，但是他經
常在作品中，與觀眾進行懸疑未決的對話，讓觀者自己去思索美

國都市文化中所存在的年輕一代黑人問題。

　　美國眾多少數族裔中，可以與黑人勢力相比美的當屬拉丁西班牙裔族群，而美國西班牙裔藝術家多半是新移民或是第一代移民之子，他們雖出自說西班牙語的同質世界，不過對美國的反應方式卻各有不同。像來自宏都拉斯的法蘭西斯哥・亞瓦瑞多（Francesco Alvarado）就認為，他的作品乃是結合了紐約、宏都拉斯與華盛頓的產物，他喜歡表達過去對現在的影響。古巴出生的路易士・亞札西塔（Luis Cruz Azaceta）來到美國時已十八歲，他的作品多探討社會性的主題，他稱其為巴洛可式的表現主義（Baroque Expressionism），這或許與他們的超現實文學傳統有某些關聯。墨西哥裔的喬治・沙拉索（Jorge Salazar），他早期作品色彩豐富而具民間藝術特色，後來的詭辯表現手法，卻類似古巴的超現實主義畫家維夫瑞多・林（Wilfredo Lam）。至於以德州為根據地的路易士・希梅尼斯（Luis Jimenez），雖然也具有巴洛可式的俗麗，卻含有不少其他的元素，他既不是表現派也不是超現實派，他所致力的是以普普藝術的表現方式來詮釋美國西部的神話故事。這些例子足可證明西班牙裔的傳承，在美國藝術世界的影響力，逐漸增強，對當代美國藝術發展，也必將扮演著重要的角色。

三、女性主義藝術深受法國結構主義影響

　　實際上，在當代藝術世界中，明顯以內容為主要訴求表現的作品，並非出自與種族有關聯的主題，而是來自女性主義者的藝

裘迪・奇卡哥，〈晚宴〉，1979。

術。吸引大眾注意的第一件女性主義作品是裘迪・奇卡哥（Judy Chicago）一九七九年所作的裝置作品〈晚宴〉。不過，女性藝術在一九七〇年代初期，就已經擁有她們實質的歷史，當時女性藝術家與女性藝術史家即開始自問了一些問題：女性藝術家何以被低估？女性藝術要以何種方式才能增進女性主義？女性藝術基本上應否與男性藝術區別開來？

　　早在裘迪・奇卡哥發表〈晚宴〉的前三年，也就是一九七六年，洛杉磯縣立美術館舉辦了一項標題為「女性藝術家：一五五〇年至一九五〇年」的主題展，開始首次探討具代表性的前輩女性藝術家，其中包括亞特米西雅・簡提勒奇（Artemisia Gentileschi）、保娜・摩德桑（Paula Modersohn）與芙麗達・卡蘿（Frida Kahlo）。當時女性主義理論家即以新的批評方法，探討女性作品以及其在美學社會的文本範疇中所佔的功能角色，其理論根據有許多是源自法國結構主義與後結構主義（Post-

Structuralism）哲學。她們認為，藝術作品不能只看其本身，也不能被視為一具完整而自足的實體，它將因所處的不同情況而有所改變，同時當所處的環境變更時，它的特性與意義也將隨之改變，此理論對當代藝術家乃至藝術評論的發展，影響至深。

　　新的女性主義藝術與當代藝術世界的流行式樣全然迥異，她們經常是合力而為，而不大強調藝術家的「自我」。比方說，〈晚宴〉雖然是出自裘迪・奇卡哥的構想，並在她的指導下完成的，但卻是經由許多人的手，其精彩之處也正是傳統所認為的女性針線與瓷畫之類的技巧。該作品有如一次紀念女性主義英雄的聖餐會，在長條的刺繡桌布上，每一個帶有不同花紋設計的瓷盤，象徵著一名女性，〈晚宴〉這件作品，就像許多女性主義創作一樣，帶有強烈的戲劇性元素，它是一件環境藝術作品。還有許多女性藝術家擅長錄像與表演藝術，她們經常避免使用可能會與男性的傳統繪畫與雕塑做出直接比較的表現媒體。

　　其他具代表性的女性主義藝術家尚有：瑪利・吉麗（Mary Kelly）、欣迪・希爾曼（Cindy Sherman），與芭巴拉・克魯吉爾（Barbara

欣迪・希爾曼，無題-299，攝影，1993。

Kruger）。瑪利・吉麗一九七九年所作的〈後分娩文件〉，是以人類學的角度來分析一個母親與她兒子的關係，母子之間最初的親密關係，到後來不可避免地將會因社會的因素而使他們分離開來。欣迪・希爾曼一九七九年所作〈無題電影劇照〉系列，是她以玩弄角色扮演的方式來攝製自己的肖像，她以借自B級電影中的各種姿態與情景，來展現她自己。至於芭巴拉・克魯吉爾的攝影拼貼與裝置作品，則採用了不少俄國構成主義設計家的宣傳海報手法。

四、愛滋病藝術關心的是主題而非形式

與女性主義藝術發展同步進行的另一族群主題藝術，即是男同性戀自由的藝術，同性戀藝術不久即轉變成為一種反應愛滋病危機的藝術。當同性戀藝術逐漸自色情插圖的世界獨立出現時，它最初的動機是起於享樂主義（Hedonism），比方說美國畫家德馬士・浩威（Delmas Howe）在一九八〇年代所作〈西部牛仔萬神會〉系列，就結合了西部、希臘古典與同性戀的主題，以歌頌男性之美，在羅伯・馬波索普（Robert Mapplethorpe）一九八六年所作的（黑人男性）攝影系列作品中，也有類似的歌頌。

華府的國家畫郎曾經取消了為馬波索普舉行的回顧巡迴展，當該項展覽出現在辛辛拿提當代藝術中心時，也成為道德爭辯的主題，然而這些排山倒海而來的檢查制度爭論問題，卻從未談論到創作者自己的意圖。事實上，馬波索普並不是一位好戰分子，他的攝影作品也只是在純粹表達他個人的偏好與品味，在一九七

○年代後期到一九八○年代初期的文化環境，尚不容許給予此類限制從寬解釋，不過此事件卻使他的知名度大增。另一位以新奧爾良為根據地的畫家喬治‧杜柔（George Dureau），他的男性裸體攝影與馬波索普的作品，有幾分類似，不過他的興趣主要在攝取身體有缺陷的人為對象，以一種同情的態度來看待他的主題，而馬波索普卻將他的黑人模特兒視為完美的客體，以雄性動物的角度來描述性的力量。

但是到了像羅伯‧哥貝（Robert Gober），大衛‧沃拿羅維茲（David Wojnarowidz）與羅士‧布里克納（Ross Bleckner）等藝術家身上，態度已做了極大的改變，他們不僅偏好同性戀的主題，還探討有關愛滋病的問題。哥貝的雕塑與環境藝術作品，雖然尚未被人稱之為愛滋病藝術，但卻具有一種被壓抑的哀怨之情，因此，藝評家將他當成一位生活在紐約的圈外同性戀者看待。布里克納的畫作也不能全然說與愛滋病有關，他有一些作品

左：羅伯‧馬波索普，黑人男性，攝影，1986。
右：羅伯‧馬波索普，黑人男性，攝影，1984。

是以抽象及具象的手法來玩弄後現代的遊戲，然而，他仍然有一系列的畫作，描繪著聖餐酒杯與花瓶，在聖靈的光芒之中，似乎是在紀念那些愛滋病的受難者。至於沃拿羅維茲，則是一位對抗愛滋病的激烈論戰分子，他開始他的藝術生涯，是在延著哈德遜河的水堤牆上及廢棄的倉庫上，從事塗鴉的作品，實際上稱他是視覺藝術或是作家，均沒有什麼太大的區別，他的作品也不大講求風格形式。一般而言，「愛滋藝術」（Aids Art）所關心的主要還是他們的主題。

五、從享樂主義到道德主義，物極必反

　　女同性戀藝術（Lesbian Art）作品已經不少，但是在公開場合出現的次數卻不及男同性戀藝術（Gay Male Art），像羅伯・馬波索普死後，他所遺留下來的作品，總值高達二億二千八百萬

南茜・福萊德，〈賣弄風情〉，陶藝，1987。

美元，這就遠非女同性戀藝術所能相比了。顯然女同性戀藝術家也可概分為二類，一類為集中探討女性問題為主，另一類則純粹強調女同性戀關係。前者如南茜‧福萊德（Nancy Fried）一九八七年所作的黏土軀幹雕像，即是有關罹患乳癌的女性，必須進行乳房切除手術的主題，這可以說是任何女性，在她們遇到同樣的情況時，都自然要處理的問題。女同性戀藝術的作品，經常是經由挪用的手法來表現，像莎黛‧李（Sadie Lee）就是以幽默的方式來詮釋蒙娜麗莎，她為達文西的女性偶像掛上了領帶與領章的裝飾物。

　　純粹探討主題性的藝術，可能會產生貶低了人類普遍性感情的問題，比方說，美國的表演藝術家凱倫‧芬蕾（Karen Finley），她是一名異性戀者，但她有許多朋友都因罹患了愛滋病而喪失生命，因而她的一些作品即強烈抨擊愛滋病所帶來的危機。她一九九三年所作的裝置藝術〈空椅子〉，是在一座似寶座的椅子上面，布滿了花朵、樹葉及青苔，它正面對著另二把空椅子，似乎是在描述悲傷與痛失親友之情，當觀者坐在其中的一把空椅子上時，會自然沉思聯想到人去椅空的傷感現實。芬蕾還指出，空椅子對某種社會情景所產生的象徵意義，其實早已是古老的玩意。

　　另一項值得注意的問題是，主題意思甚強的藝術，逐漸將美學感覺排擠於外，而意圖以枯燥無味的道德式教條來代替之。其實我們所瞭解有關藝術的每一件事情，均暗示著，製作藝術的動力以及從事藝術的慾望，在傳統上來說，多半與快樂的原則有密切關係，而且藝術的表現千變萬化，它總是依據文本而有所改

變，因此如果以道德的追求為藝術的終極目標，最後必然會使人感到厭煩又疲勞不堪。至於攜手集體以道德主義來玩弄一些驚人駭世的策略，只會招致惡名昭彰的回報。以上這些趨向探討，均將是二十一世紀初的藝術家們所要面對的問題，其演變的情勢，正如同現代主義的前輩藝術家，致力掙脫十九世紀傳統形式的規範一般。

Chapter 13
從靜波先生文墨交萃
——探台灣蓄勢待發的轉型年代

　　嚴家淦先生（1905-1993），字靜波，以財經事務見長，歷任經濟部長、財政部長、行政院長、副總統、總統，對田賦徵稅、幣制改革、預算制度的建立貢獻卓著，並主導省府疏遷至中興新村，促進地方建設之平衡發展，並在民國四十年至五十四年台灣接受美援期間參與、策劃美援之有效運用，為台灣經濟發展奉獻心力。嚴家淦先生的行誼事蹟，充分展現文人政治的特質，在過去威權體制中，嚴家淦先生以其技術官僚出身的閱歷，不僅為台灣政治留下文人總統的典範，更為台灣經濟發展奠下堅實基礎。

　　嚴家淦先生在中華民國歷任總統中極具文人色彩，向來以博學多聞著稱，故有「於學無所不窺，無所不精」的美譽。喜歡集郵及收藏藝術文物，並擅長攝影、書法，筆觸獨特，字體柔中帶剛，風格自成一派。國民政府遷臺，引入大量大陸的藝文菁英人士，使臺灣藝壇中注入了一批新活血，對後來臺灣藝術教育的發展影響深遠。本文擬以傅科「考掘學」（archaeology）式探索，從靜波先生書畫收藏，探台灣政經藝文發展蓄勢待發的轉型年代。

一、藏家主人靜波先生儒雅風範

（一）萬世仕表

　　世人懷念並尊崇靜波公為中國的「萬世仕表」，是因為中國在倫理文化教育方面，莫不尊崇孔老夫子為「萬世師表」。但迄今，「學而優則仕」，「仕不可不弘毅」中的「仕」人，用現在的名詞來說，就是讀書有成而從事公職，而治國平天下的「政治家」或是「公務員」，在中國千萬年歷史洪流，那些歷代帝王，真正「為民服務」的「君君」，「臣臣」之中，論者感到還沒一個被全民尊崇之為「萬世仕表」的人！設如有之，僅就近代民國史來說，則非靜波公嚴家淦先生莫屬。他是我國公職人員中資歷最為完整的一人。靜波先生早期在地方政府（福建和台灣兩省）擔任建設、財政廳長職務，後至中央擔任經濟及財政部長，然後出任台灣省主席、行政院長、副總統而總統，迄今還沒有像他這樣資歷完備的第二人。

嚴家淦聖約翰大學畢業照。

（二）溫文儒雅

　　嚴家淦先生從政以來，始終勤謹恪慎，擘畫周方，有為有守，無私無我，調和鼎鼐，

政通人和，創造許多經世利民、福國安邦的豐功偉績；而其領袖治國，則德業並懋，拔賢舉能，充分彰顯「謙沖以自牧，江海下百川」的領導風格。嚴先生可說是完美融合了傳統謙謙君子的文人名士風範和現代科學家的務實求是精神，並以此種人格特質成就其不平凡的一生。一九七八年五月二十日嚴家淦卸下總統職務，卸任後續任中華文化復興運動推行委員會會長及國立故宮博物院管理委員會主任委員這兩項名譽職。

（三）中西合璧

在台灣歷年的高官中，英文說得極其流利，幾乎完全沒有外國口音的是嚴前總統家淦，他沒有留過學，只是上海聖約翰大學畢業而已，而且不是外文系，讀的是化學，但英文比一些留美的博士不知好了多少倍。代表蔣介石總統參加杜魯門和詹森總統的喪禮，事後順道訪問芝加哥、波斯頓等地，與當地的美國政界人士及華裔學者們座談，大多數的場合均以英語交談或即席發表演說，均極流暢自然。

二、台灣轉型年代的一段佳話

嚴家淦在擔任總統，政務多交由行政院長蔣經國主導，並表示不會在一九七八年尋求連任，是中華民國史上最接近憲政體制精神的情況。任內由於十大建設的重要建設正在進行，中華民國的經濟發展相當蓬勃，社會秩序也相對穩定。

台灣「國史館」舉行《嚴家淦總統行誼訪談錄》新書發表

會，嚴家淦四公子嚴雋泰受邀與會。對於嚴家淦在第五屆「總統」
任期結束後交棒給蔣經國，嚴雋泰說，父親嚴家淦絕對不是臨時
起意，也不是情勢所逼，其做事一向有長遠規劃，主要是經國先
生在財經方面表現不錯，又有十大建設，且對軍事與「國家安
全」經驗豐富，所以可以放心交給經國先生，而傳為一段佳話。

　　此段佳話，吾等亦可從靜波先生文墨贈言中，略知他當時的
心境與相應之道：

> 如李超哉（1907-2004）的〈禮記禮運大同篇〉：「大道
> 之行也，天下為公。選賢與能，講信修睦……是故謀閉而
> 不興，盜竊亂賊而不作。故外戶而不閉，是謂大同。」
> 又陳書蓁的〈梅花詩〉：「含煙洗露照蒼苔，小隱西亭
> 為客開……問佢那得清如許，曾歷千霜萬雪來。」又呂佛
> 庭（1911-2005）的書法：「徐嵋雲日世路風波，翻覆莫
> 測。惟有讓人為妙，讓則爭者息。忿者平，怨者解。夷下
> 莫大之禍，俱消於讓之一字中矣。賴山陽云，士所貴者。
> 以其有節義也士有節義，不獨以之立其身。亦足以之維持
> 一國，安定天下。」

三、收藏名家書畫交匯創作人各具特色

　　「雲光雨霽・靜波襟懷──嚴前總統家淦與藝術家之文墨
交萃」特展，作品創作時間為民國六十六至六十七年間，靜波先
生時任總統、文化總會會長、故宮博物院管理委員會主委。時臺

嚴家淦書法，〈洙泗遠澤〉，旅港孔氏
宗親會十六週年紀念。

灣推動中華文化復興運動，將具有國粹精神的文人畫加以推廣流通，使宏大民族復興之使命。國內藝文界知名書畫家於故宮博物院秦孝儀院長邀集下，作畫題字，或為文人交匯、或為祝壽、或為賀禮，詩書畫交流，首度透過他的書畫收藏展，讓人們重新回顧嚴家淦和他的時代，藉以緬懷風範，以表達無限追思。

　　台灣首位文人總統典藏國內藝文書畫家八十五張作品近四十年，呈現戰後臺灣美術的發展，綜觀贈書畫成員的生平背景及學書經驗，不難發現幾個共同的特性：

（一）文人儒士的中西傳統文化薰陶與融合

　　華人藝術家從事當代的寫實主義，與二十世紀上半葉的西化或現代化運動有密切關係。中國現代繪畫發展初期，即同時遭遇到東西不同文化體系的繪畫觀念之挑戰與衝擊，而「以西潤中」

及「學習新法」顯然是最明顯的兩條路徑。像劉海粟及徐悲鴻等民初遊學法國的知名畫家，在他們接觸西畫之前，大多已畫過一段時間的國畫，因而企圖以西畫理論和技法融進國畫裡，而創出「以西潤中」的中國寫實主義。

　　至於近代的台灣畫家，在面對「舊美術」與「新美術」的選擇時，則全然拋開了傳統文化的羈絆，而投入「學習新法」的路徑，終身鑽研西洋畫的素材與技法。日據時代的台灣畫家尊崇石川欽一郎，肯定「帝展」、「台展」的權威，並堅持追求「印象主義」的繪畫風格。

1、莊嚴（1899-1980）：終身奉獻故宮文物

　　生於江蘇省，字尚嚴，號慕陵，又號遷翁，後徙居北平。中華民國文化官員、藝術史學者、書法家，曾任國立故宮博物院副院長。一九二四年自北京大學哲學系畢業，即進入清室善後委員會（故宮前身）任職，一九二六年出任故宮博物院古物館科長。一九三一年在北京時，曾與王福庵、臺靜農等人組創「圓臺印社」。抗戰爆發後，奉命押運故宮文物等至湘、桂、黔、川追隨政府播遷，一九四八年底又運到臺灣。一九六九年以副院長身分退休，服務故宮博物院整整四十五個年頭。飽覽唐宋書法大家的真蹟，對宋徽宗的瘦金書尤為偏好，惟因融和薛稷、褚遂良書體，轉折處較圓，字體姿態較多，剛中現柔，別具風姿。「如意」二字，為一九七七年嚴總統家淦先生壽誕時，特為祝壽以行草方斗寫成，行氣連貫，注入些許活潑與變化，有趙孟頫的神韻又融和瘦金書的筆法及風采。

2、葉公超（1904-1981）：喜則畫蘭，怒乃畫竹

　　生於江西九江，祖籍浙江餘姚，廣東番禺人。原名崇智，字公超。一九二十年先後就讀美國伊利諾州厄巴納學院及緬因州卑斯學院，最後於麻薩諸塞州安默斯特學院攻讀，跟隨羅伯特·佛洛斯特研習詩詞，在其指導下出版一卷英文詩集。畢業後赴英，在劍橋大學瑪格達連學院取得文學碩士學位。中國學者暨外交家，新月派代表人物之一。曾任北京大學、清華大學外文系教授，上海國立暨南大學、西南聯大外文系主任，中華民國外交部長、駐美大使、總統府資政。著有《介紹中國》、《中國古代文化生活》、《英國文學中之社會原動力》、《葉公超散文集》等。葉公超善書畫，少時嘗從湯滌、余樾園習畫，張大千輓詞：「入主大政，出使大邦，絕代奇才歸冥漠；喜則畫蘭，怒乃畫竹，長留健筆見縱橫。」

3、魏景蒙（1906-1982）：以豪邁、曠達、熱忱聞名

　　浙江杭州人，為中國近代著名記者及新聞從業員。畢業於燕京大學，並獲大韓民國漢陽大學榮譽哲學博士。後進入中央宣傳部工作，曾任中宣部駐上海辦事處主任，民國三十七年轉任路透社特派員，翌年轉入中央通訊社服務，兼《英文中國日報》（China News）發行人。魏局長公餘喜書法、攝影和繪事，以豪邁、曠達、熱忱聞名。其外孫女為著名演員兼導演張艾嘉。

4、馬壽華（1893-1977）：開創台灣成立畫會之風

　　生於安徽省渦陽縣。字木軒，號小靜，自署小靜齋主，河南法政學堂畢業。曾任南京國民政府司法行政部總務司司長，一九四七年來台後曾任台灣省政府委員、還曾代理台灣省政府財政廳廳長（財政廳廳長嚴家淦曾到中央政府辦美援，其間由馬壽華代理）行政法院院長、公務員懲戒委員會委員長、台灣全省美術展覽國畫組審查委員、台灣土地銀行董事長、國立故宮中央博物院共同理事會理事及管理委員會委員、總統府國策顧問等。與陳方、陶芸樓、鄭曼青、劉延濤、高逸鴻、張穀年六位畫家組成「七友畫會」，開創台灣成立畫會之風氣；又熱心提倡藝術，參與各項藝術文化活動，為中華學術院中國美術協會首任會長。擅畫山水、花卉、尤精墨竹，更工指畫。對宋元明歷代畫家筆法有過精研深究，與著名書畫家吳湖帆、譚澤闓、馮超然、沈尹默、黃賓虹等都有交往，最終成為頗有影響的書畫家。

（二）渡海三家與台展三少年的奠基與影響

　　台灣光復後，師大、國立藝專、中國文化學院等校的美術科系，以及各地師範學校美術課程的教學，採行的是法國皇家藝術學院的教學理念，風格上則傾向日本當時的學院主義。當時「學院主義」的四個原則：第一，作品必須來自於實際的觀察；第二，物象的把握要精確；第三，物體雖因光與大氣的影響會產生變化，但其固有色仍不可忽視；第四，在這些可見的對象之外，繪畫還需要一點不存在於指繪對象外觀的東西。

一九五〇年代的現代化，雖身受西方藝術潮流影響，整體而言，「中西融合」論調多出現於大陸遷台藝術家，傅狷夫的山水畫強調的是寫生，並且重視層次與透視的表現，傅狷夫常被認為是能夠以傳統中國畫筆墨闡述台灣山水精神的人物。傅狷夫重視寫生以及現場的觀察。不過，他的理念是「寫生不等於寫實」，將自己觀察的景象濃縮精簡而成為自己的畫面。江兆申的山水畫中有濃厚的文人特質，黃君璧的山水則如同鏡頭般的寫實銳利。其中在水墨畫上表現最突出的當推沈耀初，畫風重視的是「意境」，不拘泥於技巧的形式，以金石筆法入畫，擅長寫意花鳥、山石。作畫主張一切筆墨寧大勿小、寧拙勿巧、寧重勿輕、寧厚勿薄，繪畫風格奔放率意而質地樸厚，意境清新脫俗，畫風另開一路風韻，深具中國文人畫及禪道精神。

1、黃君璧（1898-1991）：成就中國水墨奇象大觀

　　廣東南海人，與張大千、溥心畬合稱「渡海三家」。後至台灣，任國立師範大學藝術系主任。綜其一生作品，早年因臨摹古畫較多，奠定筆墨基礎，中年以後，因遊歷山水，逐漸將古畫中的涵養轉化氣象萬千的嶄新形式。尤其是其飛瀑與雲煙，更是臻於超邁群倫的境界。黃君璧在藝術上主導了台灣畫壇主流，獲得台灣社會的廣泛認同，位高名重。尤在水墨運用上，老練的技巧為他個人性靈的表現，無論是畫面、構思、布局等，皆能各如其分，融雅與俗，文人情懷與大眾趣味融為一體，成為二十世紀中國水墨奇象大觀。

2、傅狷夫（1910-2007）：催生台灣本土的中國山水畫

出生於杭州，書香家庭。一九四九年來台，渡海時有感海浪的瞬息萬變與驚濤駭浪，受其震撼，激發日後創開畫海之獨特技法。曾任臺灣藝專教授。其作品意境清新、宏偉雅逸，在融合東西方傳統美學觀念思維中以書入畫、引西潤中，獨創表現岩石的「裂罅皴」與雲煙的「漬染法」以及筆筆連綿的「傅字」草書形式，皆具濃烈的「傅家山水」，被藝術界稱頌為「台灣水墨的開創者」，享有「雲海雙絕」之美譽。

3、林玉山（1907-2004）：建立寫生與用色觀念

生於嘉義，日據時期臺灣代表畫家之一，以膠彩及水墨著稱，一九二七年入選第一屆台展，與陳進、郭雪湖並稱「台展三少年」。曾任教台灣師範大學。對寫生及用色技巧有更深一層的研究，建立個人風格，臺灣中壯輩水墨畫家大都受此「寫生」觀念的訓練及影響。

（三）新世代水墨藝術精英的新人文表現

我們從新一代的台灣水墨畫表現，卻顯示台灣水墨畫的發展並未畫下句點，論者認為應重新建立起新的、以台灣為主體性之「台灣水墨畫」的合理論述。像江兆申、歐豪年、何懷碩及江明賢的新水墨繪畫，即融合了傳統方法與西方繪畫構圖，將原本的主題元素減低，改以西方的視覺造形元素，強烈反映國際藝術視野，提供想像空間給觀者。他們並以文人的象徵性手法表現人生

志向、生命無限的希望、幸福和歡樂。這正好與他們所強調人性本質與著眼生命力的新人文主義趨向的生活美學，相互呼應。

1、江兆申（1925-1996）：引領「新文人」畫風

　　生於安徽歙縣，幼承庭訓，身受傳統書畫詩文薰陶，曾任教於國立臺灣藝術專科學校、文化大學美術系等。曾被溥心畬先生錄為詩文弟子，更被溥先生讚。譽：「觀君文藻翰墨，求之今世，真如星鳳」。江兆申先生被藝術界稱頌為「天上的文曲星」、「中國文人畫的最後一筆」，兼善詩、書、畫、印。其作品清雅靈奇，秀逸溫潤，自豐厚的傳統中，創造出「新」境，於兩岸書畫界引領「新文人」畫風。

2、歐豪年（B. 1935）：體現嶺南畫風豐沛之生命力

　　生於廣東省，出身書香世家，自幼耽於繪畫。十七歲入嶺南畫派巨擘趙少昂先生門下，深受嶺南畫風豐沛之生命力與相容並蓄之精神吸引，自此力學精研，卓然有成。曾任中國文化大學美術學系，藝術研究所專任教授，國立台灣藝術大學研究所兼任教授創作兼具東西文化特色，充分體現嶺南畫派「折衷中外、融合古今」的風格。

3、何懷碩（B. 1941）：以寫實手法表現最曲折幽昧

　　台灣師範大學美術系畢業、美國紐約聖約翰大學藝術碩士，現任台灣師範大學美術系及研究所教授。梁實秋稱其藝術評論「既不因襲舊說，亦不阿俗媚世，卓然成一家之言。何懷碩的繪

畫是一連串個人內心幻景的視覺構築。他用廣義的寫實手法表現
最曲折幽昧，抽象隱晦，難以訴說的心理活動。或可稱之為「夢
幻的寫實」。何懷碩的畫兼有親切和遠不可攀的感受。在他的山
水畫中，我們見到許多曾經相識的景象，但虛無飄渺，似又不在
現實世界中。中國國畫中常見村落水邊泛舟，在何懷碩的畫中也
有，但其畫法卻不相同，因為運用了許多新手法，足見其不受傳
統的束縛。

4、江明賢（B. 1942）：中西融合的新人文表現主義者

台灣師範大學美術系畢業，曾留學西班牙並旅居紐約多年。
曾任國立台灣師大美術系所教授、系主任、所長。一九八八年獲
「國家文藝獎」。其作品在海內外舉辦過六十餘次個展，參加過
百餘次重要海內外聯展。江明賢為近百年中國繪畫追求「引西潤
中」理論的實踐者。其作品不僅表現中國水墨畫的特質與內涵，
強調意境與氣韻。在構圖、形式、色彩、題材與表現上，融合中
西的美學精神與技法，形式與意韻兼具而開創出個人獨特的風
格。二〇一二年，北京人民美術出版社出版了「中國近現代名家
畫集一江明賢」，除了渡海三家溥心畬、張大千、黃君璧外。這
是首次出版台灣畫家之「大紅袍」作品集，也是大陸官方暨美術
界對他藝術成就的肯定。現為國立台灣師大美術系所榮譽教授，
大陸中國國家畫院院委暨研究員。

（四）從融合百家到後現代的「字在自在」

中國書法在世界藝術史上站有舉足輕重之地，它同時具備

了「藝術性」和「實用性」的價值。書藝之美的關鍵在於「毛筆」的書寫運用，毛筆書寫可以怡情養性、提升心靈、涵養德行……，它不僅是與繪畫、舞蹈、音樂等並駕齊驅的純藝術，也是中國人修身養性的功夫之一。熊秉明曾經說過：「書法是中國文化核心的核心」，即使不懂中國文字的外國人，也能夠欣賞書法造形之美，猶如聽不懂歌劇唱詞，也能有聆聽聲律的感動一般。從一九八○年代開始，書法家們受到中國大陸書風、日本前衛書道、韓國造形書藝、西方抽象表現藝術，和後現代藝術的創作風格……等等衝擊與影響，興起了「現代書藝」這類迥異於傳統的創作表現。現在我們即嘗試以陳丹誠、王北岳、杜忠誥及董陽孜為例來分析從現代到後現代，華人世界裡漢字書藝的發展概況。

1、陳丹誠（1919-2009）：具備書、畫、印三絕於一身

　　生於山東，終其一生為臺灣美術教育貢獻，曾任中國文化大學、國立藝專等美術系所教授兼主任，為我國第一位講學巴黎的書畫家。在渡海來臺藝術家中具備書、畫、印三絕於一身的能手並不多，其便是其中的翹楚。其寫意繪畫，代表著文人畫的延續，具有延續傳統精神而加以新意革新，開創國畫新局。審度其畫風主要承習吳昌碩、齊白石的金石畫派一脈，蛻變於二人的豪放跌宕，筆鋒瀟灑，粗獷之氣，轉為畫面雖有壯氣，但筆法靈活，情趣橫生的新風格。

2、王北岳（1926-2006）：從園藝到書法篆刻的推廣

生於河北省，國立北京大學園藝系畢業。任「總統府」參議。公餘傳藝授業，身兼師大、文大、藝術學院等校美術系教授，美國加州大學客座教授。除了寫作，教學之外，王北岳對於藝術創作更是不餘遺力，先後出版「王北岳書法篆刻集」、「王北岳印選」、「王北岳書法集」、「王北岳自用印選」、「挹翠挽香居藏印」等，以所作印證所學，知行合一，以自身修為為學生作最佳的示範。

3、杜忠誥（B. 1948）：融合百家書道的特有創新

台灣省彰化縣人。日本國立筑波大學藝術學碩士、國立臺灣師範大學文學博士。得書畫名家呂佛庭教授啟蒙，開始學畫，自覺落款字醜而發憤練習書法。三十歲以前，曾受筆法於朱玖瑩、王愷和、謝宗安、王壯為、奚南薰等大陸渡臺書家。一九七七年始謁南懷瑾先生，研習佛學及佛法。書法作品曾獲中山文藝獎、吳三連文藝獎及國家文藝獎。歷任中華書道學會創會理事長、國風書畫學會理事長、歷史博物館美術審議及文物鑑定委員、故宮博物院藏品典藏委員、十方叢林基金會董事、台灣師範大學國文研究所專任暨美術研究所兼任副教授、明道大學講座教授等職。杜忠誥在書藝，博通與深契得兼，並於生命修行深刻印證，於文字學亦深下功夫，對繁簡漢字之得失更有獨具隻眼之慧見。其融合文學涵養與修為氣度於一身，綻放出充滿生命力的書藝光采，為臺灣極少數具備文字學背景的學者與書畫家。

4、董陽孜（B. 1942）：追求「字在自在」的書法境界

　　生於上海，國立台灣師範大學美術系畢業，美國麻州大學藝術碩士。從臨摹古代碑帖入手，早期偏重顏真卿楷書和魏碑創作，近年偏向王羲之和懷素的感覺，創作中溶入西洋構圖的理論，兼具現代平面設計與傳統書法的美學。尤其是董陽孜的草書，敢於創新，其運筆能超越摹古，自創新局，超越行列與筆劃的限制，字形結構相互交錯，虛實相映，構成整體的新意像，她注意形體和氣韻的變化，在深思熟慮之後，驟然下筆，將意志投注在作品中，將力度蘊藏在筆畫中，如行雲流水般的掌握了文字的精神律動，揮灑與墨色濃淡潤燥的變化之中，湧現出沛然的生命力。她說：「自己的創作的方式，是讓我自己內在盡量地發輝，從其中我得到好多的快樂。」這就是這她所稱的「字在自在」。

Chapter 14
傷痕・鄉土・川美現象
——兼談林明哲山藝術的推波助瀾

　　一九八○年代之後的歐美藝術發展，較關心生命價值、進化代價、環保共生等基本議題，而第二世界的藝術家大多數仍在文化認同與異國情調的主題中打轉，這似乎也突顯了前者的「第二現代」與後者的「另類現代」之間的差距。中國並未經歷過完整的現代化過程，其現代主義是片面而斷層的。在全球化趨勢中後現代主義或後殖民主義盛行的九○年代，中國尚沒有達到西方歐美先進國家的深層發展水準，也不同於具反省精神的第二現代自主演化境界，或許較接近第二世界的「另類現代」（Alternative Modernity）境況。這也許正是重建非西方美學新結構的獨特條件：「原始思維」的生命力，與「跨東方主義」的多元性。

　　中國鄉土寫實與川美現象的幕後贊助人——林明哲山藝術的熱心推廣，自然令人聯想到俄國現代藝術開展的幕後功臣——大收藏家希楚金（Sergei Shchukin）及莫羅索夫（Ivan Morosov），他們也同樣促進了新原始主義（Neo-Primitimism）到至上主義（Suprmatism）及構成主義（Constructivism）等的俄國前衛藝術發展。

俄國的新藝術運動推展，其勇猛一如深山荒地裡的野馬，當然，那還是需要有伯樂才得以上道奔馳。在俄國現代藝術發展初期（1870-1932）的這段輝煌時代，各時期都有值得一提的幕後功臣，尤其是大收藏家希楚金與莫羅索夫的推波助瀾，實具首功，而林明哲山藝術對一九八〇年代之後中國現代藝術走向世界的幕後支持，也有類似的貢獻。

一、「傷痕美學」和「鄉土藝術」

中國的當代藝術在國際化趨勢的影響下，出現了不少以西方社會結構思辯方式為依歸的現代化藝術。中國過去的藝術文化交流活動，不是自我膨脹的漢文化帝國心態，就是邊陲地區的朝聖取經，較缺乏客觀對等的共同話語，今日藝術世界在國際殖民主義思想崩潰後，各族群文化已無高低優劣之分別，在多元化的後現代時期，藝術創作是民主的，各式各樣的表達方式都具有同等的發言權。

中國當代繪畫的發展反映了中國當代文化轉型期的多元性，尤其是八〇年代後，這種多元性不僅表現在它對中國油畫的現實主義傳統方法和風格的突破，還表現其以觀念主義方式更加全面，深入接觸到中國文化歷史和社會現實的多重層面。中國藝術家在現階段所擁有的文化自覺，不只豐富與發展了自身的繪畫歷史，也是為整個繪畫注入新觀念。而藝術表現如今已無媒介形式手法的高低與優劣之分，只有其精神內涵及情感含量的充實與蒼白之別。

中國當代藝術自中國的改革開放後，在第一個階段的七〇年代至八〇年代初期，兩個明確主題是對現實主義的反叛與對現實主義的修正，最早出現的是對革命現實主義反叛的思潮，有將西方早期現代主義的印象派、野獸派、立體派、表現派等為借鏡對象的，如林風眠、吳大羽、關良、劉海粟等人的私室弟子；有從民間藝術借鑒的裝飾風格，此與西方早期現代藝術一些大師有相同的傾向，代表人物為袁運生及蕭惠祥等。

　　對現實主義修正有二個明顯的傾向，一為以四川美術學院為主的「傷痕美術」創作手法強調人性與真實，以渴望真實與人性的心理真實，來反叛文革現實主義的藝術觀念，二為反映企圖超越蘇聯寫實主義模式，並向歐洲現實主義溯源，主要以陳丹青、及程叢林何多苓為代表。而此時期四川美院的羅中立、張曉剛及葉永青等人，他們的另類藝術表現特別引人注目。

　　「文革」結束後，藝術作品急於脫離「假大空」、「紅光亮」的作風，用現實主義的繪畫手法轉而表現悲情、迷惘的社會現實。1979年，高小華創作了《為什麼》、程叢林創作了《一九六八年×月×日雪》；一九八〇年，羅中立創作〈父親〉，何多苓創作《春風已經甦醒》。這些畫作在全國範圍內引發討論，讓「傷痕美術」和「鄉土美術」一時成為中國當代藝術的「前衛」潮流。

　　尤其是羅中立，對於他所描繪的鄉土景觀和傳統文化的心態，並非一味地欣賞和讚揚。他的作品中反復出現的光明，其實蘊含了羅中立對鄉村現狀的看法和對改變農民生活的嚮往。羅中立作品中出現的那種與現代文明的隔絕狀態，在某種意義上，正

上左：羅中立，〈父親〉，1980，油畫／畫布，山藝術文教基金會。
上右：羅中立，〈歲月〉，1981，油畫／畫布，山藝術文教基金會。
　下：羅中立，〈鄉村的小路上〉，1988，油畫／畫布，山藝術文教基金會。

是由於窮鄉僻壤的語言和行為習俗所帶來的文化侷限性，它限制了人類的自由和進一步的發展。羅中立的作品反映了他對大巴山區和中國農民的複雜情感，他作品中美好的田園風光和惡劣的生存環境，表現了畫家內心難以平靜的不安心情，這裡既有畫家對正在消失的鄉村生活強烈的留戀之情，也有畫家明白這種昔日的農村將走向工業化未來的無奈。

二、川美現象的形成

川美（亦即四川美院）座落在美麗的山城——重慶市西郊的長江之畔。學院自一九四○年建校以來，以完善的、獨特的美術教育體系、活躍的學術氛圍、卓越的藝術成就，馳譽中外，成為「長江上游的一顆璀璨的藝術明珠」。

川美地處中國西部，所受框條限制較少，特別適合藝術家的成長。巴蜀藝術，自古以來就不同凡響。中國近百年來美術變革的發生地，先在上海、廣州，後在北京和內地，第三次將在重慶、成都、西安等地。美院之間的較量，最終還要看出爐的人才。川美的師生，思想活躍，作品常常出人意表。羅中立在重慶的地位儘管無人可以取代，上任前後卻無意當官，也就不怕丟官，敢作敢為。川美曾起用浪跡天涯的島子執掌美術學系，並引進高名潞，邀請王廣義、方力鈞搞講座，足以使頭腦僵化的人開竅。當地的一流才子，都有敢為天下先的氣魄。即便面對西方的名校，也不會甘拜下風。

川美在中國藝術界是一塊金字招牌，雖然地處半邊陲地帶，

卻孕育一批又一批知名的當代藝術家。周春芽、羅中立、張曉剛，還有葉永青、高小華、王川等，全是川美出身，中國藝術界特別稱呼為「川美現象」。

　　二〇一〇年十月慶祝建校七十周年的川美，目前學生七千多名，為何能人才輩出？肇因於獨特的教學理念。「川美鼓勵學生早期創作，」院長羅中立說，不少藝術學校，大多先要求學生把基本功練好，但川美卻希望學生提前進入創作的領域，愈早愈好。「早開始創作，遇到自己技術不足的話，學習動機比較主動，」羅中立以自己為例，為了完成創作，便督促自己很快把素描基本功練好。

　　在這樣的學風下，老師的教學，也變成以解決學生在創作中遇到的困難為主。相較於中央美院等大陸其他知名美院，川美的學風更自由、更開放，也更叛逆。把川美放在重慶的發展脈絡裡時，在重慶整座城市正在劇烈變化的當下，川美也無法逃脫，必須跟著改變。川美新校區有一千畝，建築尊重原生態。然而，令人驚訝的是，這所特立獨行的美院，在無可迴避的改變當中，刻意堅持著某些關注生態與文化等面向的「不變」。

三、四川畫派的時代意義

　　中國文化的根在農業文化之中，農業文化的多樣性體現在各地經過千百年積澱有著豐富內涵的鄉土文化之中。中國的鄉土以及八億農民的生存狀態和生存需要，應是當代藝術不能忽略也不應忽略的領域。基於此，我們對於四川畫派，特別是其中的鄉土

性，應該進一步認識，進一步展開，進一步推動，讓中國鄉土在藝術中永生，讓中國藝術在鄉土中延伸。

四川畫派自然讓人聯想到墨西哥的壁畫運動，而墨西哥壁畫運動所關心的，也正是百姓大眾的根源、種族及其本土性，這的確有助於我們在重新探討文化歷史時，去檢視各地域人民為捍衛鄉土、正義與認同過程中所包含的真實意義。墨西哥壁畫不僅是一種寫實主義與具象造形運動，還是一種強調表達公眾意識的認同運動。墨西哥的壁畫家們，無論在藝術上或是知識上，均絕不會與墨西哥的社會隔離，在一九一〇年到一九一七年歷經民族革命之後，他們在墨西哥的文化與社會生活中，均扮演著重要的角色。他們所作的壁畫作品，主要還是在表達大眾經驗的社區共同意識，而不僅僅是在展現個人的自我。

像墨西哥壁畫運動主要成員西吉羅士（David Siqueiros）作品中的中心主題，都是有關墨西哥低下階層人民受壓迫的情景，他一九三三年所作的〈無產階級受害者〉即為此類作品的代表作。他最有名的作品當推一九三七年所作的〈吶喊的迴響〉，是他參與西班牙內戰的親身體驗心得，與畢卡索同年所作的〈格爾尼卡〉（Guernica），有異曲同工之妙。西吉羅士在傳達藝術訊息時，不只藉助有力的意象，也常使用快速感性的線條來表達，他尤其喜歡藉由富肌理變化的畫面來表現他繪畫的特性。他作品的大膽作風對許多年輕一代的藝術家影響至深，這批新世代藝術家在一九四〇年代至一九五〇年代，均成為前衛運動的重要人物。

中國鄉土繪畫的整體興起於上個世紀八〇年代初，曾經是四川畫派的重心。羅中立、何多苓等畫家創作的〈父親〉、〈春風

已經甦醒〉等一批，在中國現代美術史上具有里程碑意義的鄉土繪畫作品，曾經因回歸了藝術的真誠、描繪了一個時代的真實，感動了無數人。一九八五年之後，鄉土繪畫曾沉寂一時，至九〇年代中後期，羅中立、陳衛閩等人的〈巴山夜雨〉、〈菜地旁邊的房子〉等新作讓人們重新體會到「新鄉土」繪畫的力量。四川的鄉土繪畫重新煥發活力。

　　十九世紀下半葉，俄羅斯畫壇「流浪人畫派」高舉「藝術民族化、現實主義和人民性」的旗幟，讓俄國老百姓第一次在公開的展覽會上，看到了大量描寫自己生活的俄羅斯鄉土風情畫，並孕育出列賓等一批偉大的畫家。十九世紀法國近代繪畫史上最受人民愛戴的現實主義畫家——榮・弗朗索瓦・米勒，以農民的日常勞作為表現內容，創作了〈播種者〉、〈拾穗〉、〈晚禱〉等名作，永載世界藝術史冊。

　　一生致力於描繪美國鄉間自然風土人情的美國畫家安德魯・懷斯，以細膩概括的寫實手法，描繪鄉間的一草一木，描繪周圍的鄰居、朋友和親人，歌頌人與大自然的交融，自上世紀三十年代末便馳名美國和西方畫壇。臺灣也曾於一九七六年至一九七九年間發起鄉土文藝運動。正是在對鄉土的發現和表現中，臺灣本土畫家李梅樹、廖繼春、席德進、陳澄波、洪通、朱銘等人的作品，使臺灣美術有了更為豐厚的藝術內涵。

　　世界美術史中這些富有代表性的鄉土繪畫，可以組成一條富有多種意味的圖像系譜。鄉土性將地域性、民族性、時代性連同畫家鮮明的藝術個性巧妙地編織起來，使畫作承載起沉甸甸的歷史，蘊含了史詩性的內涵，閃爍著人文精神的光芒。永恆的藝術

折射出時光的變幻、社會的變遷，也打開了一個審視文化、反思當下的新視角。

四、新原始主義的生命力展現

　　進入二十世紀八〇年代後，很多社會問題轉化後，對藝術家來說畫什麼題材變得很重要，你是要畫少數民族、工人還是農民？大家對繪畫語言符號的選擇這個問題很敏感。羅中立從〈父親〉開始畫了很多農村題材，他把農民生活進行了放大和挖掘，進行了大量的創作，羅中立當時可以說是「鄉土」繪畫的代表。也有很多人開始畫少數民族，高小華就是其中一個，想必他也是受到陳丹青的〈西藏組畫〉的啟發。大家開始覺得異域風情、少數民族跟漢族不一樣的東西，可以與文革時期那種工農兵形象拉開距離，可以回到一種原始的、樸素的審美狀態，不像以前文革時期畫的藏族都是「紅光亮」那種歌頌型的，而是回到真實的生活當中，開始面對那種髒的、破舊的東西，這也是一種跨越。

　　羅中立的〈故鄉組曲〉系列作品中，原生的造形與粗獷的線條，其表現手法令人想到俄國的新原始主義（Neo-Primitimism），所不同的是俄國的新原始主義，演變自印象主義的風景，並與俄國聖像畫傳統的樸素繪畫相結合。馬勒維奇（Kasimir Malevich）即曾表示：「在我出發的階段，我模仿聖像繪畫。我企圖將聖像畫與農民藝術結合，通過農民去瞭解聖像畫，聖像畫中的神聖人物已不再是聖人，而是平凡的人。我站在農民藝術的身旁，開始描繪原始主義的精神。」此類變形的作品，已脫離自然的描寫，

羅中立，〈新作（局部）〉，2012，油畫／畫布，山藝術文教基金會。

近乎兒童藝術，它既不似野獸派也不像表現派的手法，正是俄國新原始主義誕生的前奏。

馬勒維奇本質是反對學院派藝術，他曾稱：「研究聖像藝術使我深信，那不是學習解剖學或透視學的問題，也不是恢復自然真理的問題，而是一名藝術家必須具有藝術的直覺天份以及體驗藝術現實的能力。」在馬勒維奇的新原始主義風格中，他一九一一年至一九一二年所畫的〈園丁〉、〈魔地之人〉、〈浴室的手足理療師〉（*Chiropodist in the Bathroom*）及〈挑水桶的女人與小孩〉（*Woman with Buckets and a Child*）等作品，也正像羅中立作品中的農民形像，其厚重的身形，巨大的肢體，一如貢查羅娃（Natalia Goncharova）一九一〇年所作的〈舞蹈的農夫〉（*Dancing Peasants*）與〈採蘋果的農人〉（*Peasants Picking Apples*）中人物一般。

今天的鄉土繪畫較之從前有著更為豐富的表現。四川畫派的重要代表人物羅中立視角一直在農村。他在鄉土繪畫的執著探索中，挖掘出生命本真狀態潛藏的生命力，農村生活、純樸愛情的描繪昇華為對生命原動力的尊重與讚美。羅中立的近作《憩》，描繪了勞作之餘在田間地頭相依小憩的一對青年男女，絢爛的色彩、粗放的筆觸塑造出樸拙可愛的人物形象，蘊含著強悍生命力和濃烈情感。

四川畫派也並不侷限於鄉土繪畫，但是鄉土繪畫對於四川畫派具有奠基性的意義，也正是這種鄉土意識，成就了四川畫派藝術變遷中的延續性。無論世事如何變遷，鄉土永遠是人們無法剝離的生命體驗，是夢縈魂牽的精神家園，一如世界美術史中一直

不乏鄉土畫家的卓越貢獻。

五、具中國特色的新人本主義

　　英國知名歷史學家卡爾（E. H. Carr）呼籲，歷史的研究不應侷限於西方的影響力或歐洲史，而應將眼界放大，把更大比重放在非歐洲史以外，如俄國史和中國史，乃至於第二世界的歷史。

　　大敘事和大目的論的垮台，使得歷史中的個人再度受到青睞。歷史學家再度寫人，特別是寫卑微的人、普通的人、默默無聞的人，以及歷史變遷中的輸家與旁觀者。我們繼續需要社會史作為歷史的一種或歷史的一個次領域，因為我們繼續需要一部階級史、壓迫史和剝削史，如果嫌階級、壓迫和剝削這些字眼太敏感，則不妨說我們繼續有需要一部貧窮史。亞里斯多德說過，窮人與富人的兩極對立，最足以解釋人類生活最重要的一個面向。雖然階級在古希臘所意味的也不可能與當代的西方社會相似，然而，這並不能否認貧窮至今仍是一個重大課題。

　　大眾文化不只是各種社會利益的反映，那更是一個論述衝突的舞台，透過這些衝突，某些特定的身分認同與主體性得以形成。如今人們不再壁壘分明，我們一旦相信政治領域有相對自主性，一旦強調應該依歷史行動者的觀點瞭解政治觀念與政治文化，那我們也許就可以問新的共識帶來了什麼好處，還可以問它帶來了什麼壞處。我們不只需要階級利益的解釋範疇，也需要社會結構性解釋。

　　歷史必須反映我們的歷史處境與生活體驗，歷史學家不能光

靠檔案庫灰塵的洗禮，還得動員一種主體性、一種人性和知性的範疇化能力，以及移情能力。如今在西方，一種新類型（自省性和對話性）的史學已經誕生，他們想要創造一種有關人民、生命韻律、工作和死亡的新歷史。

「文革」結束以後，社會形態的轉變促進了審美意識的轉變，藝術創作衝破了單一的現實主義「反映論」模式，將現代藝術語言和觀念納入其中。「傷痕美術」便是其中之一，畫家們從理想主義和英雄主義轉向悲情現實主義和平民主義，從表現英雄、塑造典型轉為對普通人現實命運的描繪，譬如劉宇廉、陳宜明、李斌合作的〈傷痕〉（根據盧新華的同名小說改編）〈楓〉、〈張志新〉，羅中立的〈父親〉，高小華的〈趕火車〉、程叢林的〈碼頭台階〉、〈華工船〉……。

這些作品突破了長期形成的藝術創作題材「禁區」，以直面人生的全新姿態反思「文革」生活歷史，同時突破了「紅、光、亮」及「高、大、全」的文革式創作樣板，代之以穩重低調的色彩和深沉厚實的寫實技巧，開創並推動了「現實主義」繪畫在中國發展的新途徑。「傷痕美術」的出現，鮮活地表現了那段時期中知識分子對當代人文的一種反省，且重新意識到，作為生命個體的價值和尊嚴，他們把對國家符號的崇拜轉向了對於普通社會人文生態的關注。

如今年輕一代畫家也同樣關注腳下的土地。他們筆下的鄉土已不僅僅是對農村生活簡單詩意化的描繪或真實的再現，而是貼近當下，將自己的文化思考融入其中，對精神、靈魂、生命、文化的深層探索。這些作品不僅是現實的，也是隱喻的、帶有啟迪

性的。地域性的生命、生活的複現，昇華為現代文明進程中對原生態生活的尊重和人文關懷，或對急速發展的現代化進程中所出現的一些問題的重新思索和考量。

六、幕後功臣：山藝術的推波助瀾

中國臺灣地區現當代藝術基金會的開創者，海峽兩岸當代藝術交流的發動者，收藏中國內地當代油畫的先行者，在中國內地頒發私人油畫獎學金的第一人，他就是林明哲，一位一九四九年出生於臺灣地區，外表樸實、行事低調的實業家。憑藉對藝術的熱愛，林明哲一頭紮進藝術收藏的寬曠世界，一鑽就是數十年的光陰。迄今為止，林明哲和他帶領的「臺灣山藝術文教基金會」，以將近一萬件的中國和俄羅斯的現當代藝術作品，成為世界華人圈中藝術品收藏的典範之一。而林明哲及其藝術收藏現象對於當下的意義、價值和啟示又有哪些？

一九九二年林明哲在高雄籌備基金會旗下的美術館，策劃《炎黃藝術》雜誌（後易名《山藝術》）和成立出版社，開始為推動文化藝術做好平臺搭建的前期準備。經過二十世紀九〇年代的發展，隨著二〇〇〇年以後林明哲事業發展向中國內地地區的有力傾斜，林明哲開始在北京、成都等地開展新的布局。，二〇〇五年林明哲在北京成立了「山藝術·林正藝術空間」，成為了「山藝術」落地內地、紮根北京的開端標誌。

在興辦美術館和拓展藝術空間的同時，林明哲和他所領導的山藝術將大量的精力和財力投入到了舉辦藝術展覽的方向上。從

林明哲個人收藏的階段到山藝術成立至今的二十二年中，藝術家個展、群展、巡展的數量達到了上百次，影響之大、影響之深，有目共睹。而其更積極的意義和歷史價值主要體現在三個方面：

（一）海峽兩岸的文化互通

　　一九九一年「山藝術」聯合中國美術家協會，在臺灣地區高雄歷史博物館舉辦規模龐大的「海峽兩岸雕塑展」，規模空前，很多內地雕塑家被邀請到展場現場，是迄今為止兩岸雕塑界的最大規模的交流活動。一九九八年「山藝術」聯合中國文化部、中國油畫學會，在海峽兩岸舉辦「山中景致・當代中國山水畫、油畫風景畫巡迴展」，共有三百一十四件作品參展，「山藝術」精選典藏的展品有五十五件。一九九九年「山藝術」在中國美術館舉辦「複數元的視野——臺灣地區當代藝術一九八八～一九九九」，這是臺灣地區當代藝術的首次內地展，同時也是兩岸美術史、藝術批評、策劃人的一次交流盛會，其影響極為深遠。

（二）呈現關鍵時期的美術史全貌

　　「山藝術」曾多次舉辦四川美院師生優秀作品群展，二〇一二年「山川蒙養二十年」更是帶有回顧性的作品群展，並選擇在中國美術館展出。「山川蒙養二十年」，從參展藝術家、作品數量、創作年代跨度等各方面來看，可謂前所未有。參展作品不僅呈現了林明哲這二十五年來不斷關注、典藏川美藝術創作的心路歷程，更重要的是它力圖真實地呈現了那段歷史，即從一九七八年到一九八五年中國當代美術史上的藝術變革和創作演變。而

王大同的〈雨過天晴〉，羅中立的〈一九七六年的天安門〉、
〈大巴山人〉、〈春蠶〉、〈故鄉組畫〉，何多苓的〈雪雁〉系
列、〈藍鳥〉，程叢林的〈華工船〉、〈碼頭臺階〉、〈迎親的
人們〉、〈送葬的人們〉，龍全的〈基石〉，朱勇毅的〈鄉村小
店〉，龐茂琨的〈牧羊〉，張曉剛的〈山的女兒〉等等，呈現了
重要歷史時期的美術史全貌。

（三）搭建起了中國內地藝術家走向海外的最初視窗。

在山藝術舉辦的大大小小的百餘場展覽中，藝術家個展無疑
占了很大的比例。而林明哲及其主導下的山藝術，一旦認可一位
藝術家的藝術創作，就會加以長期關注並持續收藏其優秀作品。
這在二十世紀八〇年代、九〇年代是絕無僅有的事情。

林明哲及其「山藝術」的收藏和推動無疑在此扮演了藝術贊
助人的角色。幫助藝術家舉辦個展，是對他們創作的高度認可，
可以幫助藝術家們建立信心，推動他們的事業發展，搭建起了中
國內地藝術家走向海外的最初視窗。

在舉辦展覽的同時，「山藝術」還十分關注學術方面的建
設。二十世紀九〇年代「山藝術」就成立了出版社，創辦了《炎
黃藝術》雜誌。借助於雜誌和出版社，「山藝術」充分運用這些
專屬的媒體平臺，採取大量印刷、免費贈送的策略，充分達到了
宣傳和教育推廣的目的。

從「山藝術」創辦出版社以來，共出版發行了八十六本出
版物，包括書籍、畫冊和展覽圖錄等，其中大量以精美的畫冊為
主，如《中國當代藝術選集》（八冊），為吳冠中、周思聰、程

叢林、何多苓、田世信、熊秉明、楊飛雲、許仁龍等的作品專集，此外還有四川美院數位「四川畫派」代表藝術家的個人畫冊，以及《俄羅斯美術一百年》、《俄羅斯當代藝術選集》（八冊）等等。還翻譯出版了《後現代的造型思考》、《造型的生命》等西方美術理論專著系列。

也誠如四川美院院長羅中立所言：

> 我與林先生以及他代表的臺灣山藝術基金會交往幾十年了。我第一次見林先生是在一九八八年，林先生應該是那個時代來內地進入收藏的第一個臺灣人，同時他也應該是中國藝術市場的第一人。在當時內地與臺灣兩岸政治局面下，山藝術是一個先行者，成了兩岸文化交流的使者，對兩岸文化交流的互通做了很大的貢獻。
>
> 山藝術收藏了大量的川美作品，這其中的重大意義在於：
>
>> 首先，當時川美是個什麼樣的狀態呢，中國十年文革封閉於全世界之外，一旦開放便成為全球的焦點。在這樣一個歷史上最開放的時代，四川美院出了那樣一批作品，那樣一個創作群體。所以，在這樣一個特定的時期，林先生向我們帶來了大量的海外資訊。從推動兩岸文化、瞭解互通、化解矛盾衝突等這些方面來講，文化總歸是推動兩岸交融、化解衝突當中最容易突破的一個點。

其次，我要談到川美的特殊性。川美的那批作品在當時來講是思想解放的先驅，是第一波浪潮，也是體現改革開放以後，中國人禁錮多年的那種在體制內的思潮的一次巨大爆發，這次爆發實際上是集中從美術作品中突出體現的。體現這種思潮的還有文學、詩歌和電影。但是美術是那個年代我們有限選擇中的一個最具傳統性的形式，所以那批作品深入社會中去且超越了美術本身，一下就被外界關注，大家都認識到四川美院。也是通過這些資訊逐漸傳到內地之外，林先生及時捕捉到，非常敏銳地意識到這批藝術作品的歷史性和深遠影響，當然還有它的價值。

林先生是一個藝術愛好者，他不是一個淘金者，這是他最與眾不同之處。他熱愛傳統，熱愛中華傳統文化，有著豐富的藝術底蘊，這樣一個受過高等教育的企業家有一定的經濟實力。他能夠來到內地，就是他感到這個歷史時刻的重要性，這一批作品的歷史性和重要意義，這在收藏當中是非常難能可貴的一點。我覺得當時並不是所有人都能意識到這點的，也許有人看到了，但是沒有這個勇氣和魄力。林先生願意到南美去買一個身分，再繞道新加坡輾轉來到內地。那個時候內地還沒有油畫收藏，沒有市場，我覺得這些故事講出來，都是很觸動人心的。

七、俄國現代藝術發展的啟示

俄國的美學家契爾尼希夫斯基（N. Chernishevsky），在
一八六〇年代就曾提及，「真實本身，遠優於在藝術上進行模
仿」，到了一九二〇年代，俄國構成主義（Constructivism）藝
術家們更是大聲疾呼，「讓我們忍痛放棄虛偽的繪畫活動，大家
一起來尋找一條可以直接通往真實作品的途徑。」這兩句話前後
相隔不過六十年，但卻為俄國現代藝術的探討，在時序劃分上提
供了一個明確的範圍。

恆常不變的藝術主題，一直被美麗的外衣所隱瞞，這次終能
如社會運動般進行積極改革，正像「流浪人」（Wanderers）集
團代言人契爾尼希夫斯基所言，「藝術的宗旨並不是用來反映、
想像及解釋的，而是要像構成主義藝術家一樣，實實在在建造起
來」，「這樣才能避免人們的譴責，稱藝術只是一件讓人瞧不起
的空洞消遣」。可想而知，當時俄國藝術在這方面的發展所遭遇
到的爭辯情形。

尤其在討論到至上主義（Suprematism）藝術家馬勒維奇及
構成主義藝術家塔特林（Vladimir Tatlin）的作品時，這項爭論
更是達到高潮，當時所處的時代，正是各種藝術理念混雜並陳，
純藝術活動與宣傳藝術共存，藝術苦行僧與藝術工程師同行，而
群眾藝術與精英藝術並列的局面。

自蘇聯解體，獨立國協成立後，蘇俄傳統的神祕面紗因而揭
開，俄羅斯的藝術文化已不再遙不可及。這六十多年來，蘇聯所

宣傳的共產主義美好社會神話，一夕之間遭致破滅，其所擬定的
官方文化體系，由於解禁與解密而遭到解構。俄國藝術界不但對
官方的正式美術組織加以否定，還對社會寫實主義的最高指導原
則予以批判。

　　在蘇維埃政府建立前的六十年中，俄國新藝術運動曾經歷
過「流浪人」集團的啟蒙，「藝術世界」（World of Art）社團
的醞釀，再繼由「藍玫瑰」（Blue Rose）「金羊毛」（Golden
Fleece）、「鑽石傑克」（Knave of Diamonds）及「驢子尾巴」
（Donkey's Tail）等團體的積極推展，而產生了影響西方現代藝
術深遠的前衛發展。然而在一九三二年，蘇聯政府只准許官方的
藝術家聯盟活動，而將其他所有藝術團體解散，正式宣布社會主
義寫實派（Socialist Realism）為全國唯一獨尊風格，並宣稱藝術
必須為無產階級社會服務。如今蘇聯解體，獨立國協成立，回顧
俄國這一百多年來的兩極發展，前六十年的百家齊放，後六十年
的獨尊一家。而今再獲「解放」，其前後變化之大，的確叫人有
隔世之感。

　　俄國這六十年的新藝術運動發展，其勇猛一如深山荒地裡的
野馬，當然，那還是需要有伯樂才得以上道奔馳。在俄國這段藝
術發展的輝煌時代，各時期都有值得一提的幕後功臣推波助瀾，
尤其是大收藏家希楚金（Sergei Shchukin）及莫羅索夫（Ivan
Morosov）

　　沙皇在位的最後十年，俄國商人也是收藏家的希楚金（Sergei
Shchukin）及莫羅索夫（Ivan Morosov），將馬蒂斯、畢卡索、
塞尚、梵谷、高更等大師級的代表作品介紹到俄國，還將他們在

莫斯科家中的陳列室作品，公開予大眾參觀，此舉對年輕一代畫家影響至巨。那時巴黎還沒有像俄國這種能慧眼識英雄的收藏家，為觀賞大眾做指引開導工作。俄國現代藝術的經過這些衝擊，而加強了繪畫革新的過程。

希楚金自一八九七年買下莫內的〈白丁香〉（*Argenteuil Lilac*）作品後，他就開始從事驚人的收藏，到一九一四年第一次世界大戰爆發時，他的有關法國印象派及後印象派作品收藏，已達二百二十一件，其中包括馬蒂斯許多野獸派重要作品，以及畢卡索的分析立體派的後期代表作品。他經常參觀巴黎秋季沙龍展及獨立沙龍展，尋找鍾意的作品，像梵谷、高更、那比派畫家、盧梭（Douanier Rousseau）及德安（Andre Derain）等大師的一流代表作品，很快就被安置在他莫斯科巨宅的陳列室中，並將之對外開放參觀。而莫羅索夫起先只購藏馬蒂斯的早期作品，在他所有一百三十五件收藏品中，絕大部分是塞尚、莫內、高更及雷諾瓦作品。他也購藏不少那比派畫家的作品，並委託德尼斯（Maurice Denis）、波納爾及烏依西爾（Edouard Vuillard）為他的巨宅繪製大畫。

此時期的俄國代表畫家有列賓（Ilya Repin, 1844-1930）、維魯貝爾（Mikhail Vrubel, 1856-1910），以及象徵派畫家穆沙托夫（Victor Borissov-Mussatov, 1870-1906）和古斯尼索夫（Pavel Kuznetsov, 1878-1968）。列賓是一位深通大自然感性又集「流浪人」本土特質的天才畫家，維魯貝爾有「俄國的塞尚」之稱。在「藝術世界」時期，已呈現兩個主要的不同發展方向：一為彼得堡派（重視線條），另一為莫斯科派（重視色彩），他們最重要

的作品都是在劇院完成的。穆沙托夫則是結合莫斯科派與彼得堡派特色具象徵派悲情和異域世界的神祕感覺，他的學生古斯尼索夫卻是「藍玫瑰」集團第二代象徵派代表畫家，充滿夢幻又多神宇宙而面對生命的歡愉感覺，這與「藝術世界」畫家的悲觀戲劇手法不同。他們均是在新原始主義出現之前，相繼為俄國現代藝術發展初期奠下基礎的重要畫家。

俄國現代藝術發展，引世人注目又深具俄國風格的新原始主義（Neo-Primitimism）、光射主義（Rayonism）、立體未來派（Cubo-Futurism）至上主義（Suprmatism）及構成主義（Constructivism）等前衛藝術運動中，較具代表性的人物當推拉里歐諾夫（Mikhail Larionov）、貢查羅娃（Natalia Goncharova）、馬勒維奇（Kasimir Malevich）及塔特林（Vladimi Tatlin）。其中尤其是馬勒維奇，親身積極參與各項前衛藝術運動，起著重要作用，他是俄國至上主義藝術的創始人，其絕對抽象幾何的繪畫觀，預示了後來的極簡主義等多種新藝術時代的來臨。

Chapter 15
從新普普到新雕塑
——許東榮談八大跨領域文創經營

一、夢露與骷髏頭的重新詮釋

（一）將實物的再現轉化為一種抽象的關係

　　無疑地，許東榮的傳統繪畫技巧，在他過去這段自然主義風格時期已達其頂點，事實上，他從一開始就向他的素描天份挑戰。像許多中壯輩藝術家一樣，許東榮也許擔心太依賴某種手法，可能會使他過於靈巧熟練，因此，他的許多中期雕塑作品，看來似乎是有意要變得非學院派，這或許正是現代主義藝術家所追求的「純真」。

　　許東榮隨著他寫實能力的成長，他開始尋求從所謂的「自然主義的陷阱」（The Trap of Naturalism）中解脫出來，大部分的現代主義畫家差不多都曾經過長時間的努力，來避免自然主義的陷阱。許東榮雖然在他仍是藝術系學生時即已有此體認，但是卻必須經過再學習，才不致於使自己迷失掉，如今他的繪畫風格也顯然不同，他的作品似乎有逐漸朝向抽象化發展的跡象。

　　在他最近的新作品中，他結合了不同的風格，他以主人翁夢

許東榮，〈風起雲湧／智者孔明〉，2015，玉石，八大畫廊。

露的純粹現代主義造形，來突顯其他生物元素的寫實主義成分，
而將模仿的實物轉變為一種抽象的關係。他再次解構了自己的藝
術造形，像他畫中的主人翁顯然是源自二十世紀初的立體派輪
廓，而其他背景元素則是借自未來派和表現派的手法。值得注意
的是，如今的抽象空間是一種經過逐漸演化而來的無肌理空間，
這對許東榮來說，即是「自由」，他大膽揭露作品的構成特質，
並自在地創造出一個屬於他自己的品味與想像世界。

（二）名女人的虛幻人生——形象與現實之間的矛盾

　　許東榮的新作〈夢露與骷髏頭〉系列中的主人翁，自然讓人
想到安迪沃荷（Andy Warhol）的夢露。沃荷醉心於製作他的人物
角色，其沉迷的程度，可以與他玩弄藝術創作的原創性與真實性
問題相比美，他身為製片家的聲望一如藝術家一般有名，他的攝

影、拍片乃至言行，經常被新聞界引用，而逐漸成為美國文化的一部分。其實新聞界對沃荷的藝術並沒有那麼大的興趣，他們感興趣的主要還是有關他的人物角色，他那免除價值判斷的觀點，以及他獨樹一幟的行事風格。他的作品混合了性、毒品、搖滾、幽默與反叛，可以說是一九六○年代的美國文化縮影，他簡直就成為普普藝術的超級明星了。沃荷喜歡名人與神奇的魅力，既使在自己變成名人之後，也未曾減少過對這方面的熱情。從他早期的鞋子系列素描作品，即可看出他的藝術是取材自成名人物的名氣，他甚至於還創立了一個名叫〈訪問〉的雜誌，專門刊登名人與名人之間的對話；他經由影片來定義及傳播「超級明星」的名牌崇拜，並在他的社交圈中不停地使用，使之成為流行的話題。

在所有的名人中，沃荷最感興趣的顯然是女人，特別是那些處在危機關頭的女人。一九六二年八月，瑪莉蓮夢露自殺的消息傳開後不久，沃荷即開始繪製一系列描述她的畫作，其中有將她當成金字偶像的，有以她的櫻唇單獨成組的。夢露系列探討了有關偶像在接受群眾歡呼與其內心創傷之間的斷裂情景，這些幸福的形象製造與凋零的現實，經由她的自殺而予人一種殘酷對照的強烈印象。在沃荷的畫筆中，夢露的展示與可口可樂或康貝牌湯等商品，沒有什麼不同，只不過是在她的彩色畫面與黑白畫面之間，進行對比的描繪，即反映了無情的二元分裂現象──公眾與私人之間、複製與真實之間、形象與現實之間，這些都是她無法逃避的困擾實情。觀者可發現這種公私生活之間分裂的證據，在全國民眾的雪亮眼睛注視下，她的情緒表現一舉一動，有如編年史日誌般一一呈現在螢幕上。這些都是沃荷直接取材自那段時期

各種有關她新聞圖像的面容表情，予以交置並列。而許東榮的新作〈夢露與骷髏頭〉系列，其誠實面對生命的再詮釋，顯然與沃荷拒絕表露真實的自我，有所不同。

（三）璀璨生命的隱喻——骷髏頭與蝴蝶

許東榮的新作〈夢露與骷髏頭〉系列中的另一主要角色骷髏頭，其哲學內涵則讓人聯想到達利（Salvador Dali）的名作〈戰爭的臉孔〉。達利曾說：「人的命運是由不可解的事物和幻覺決定的。這些事物和幻覺走出於性的本能、死亡意識及時空而引起的肉體上的憂鬱，所產生的必然結果。」

以〈永恆的記憶〉聞名於世的超現實派畫家達利，曾經畫過一幅畫，標題〈戰爭的臉孔〉，臉孔的眼睛及嘴裡各自塞滿骷髏頭，而在骷髏頭的眼睛與嘴裡又再塞滿骷髏頭，扭曲的臉孔充滿驚懼，整個畫面以黑色表現不安及害怕，到底人類為何而戰？歷年來戰爭所殺害的生命何止超過天災幾千幾百倍？對照這些歷史事件，我們不禁矛盾地要問到，到底存在人類心中的是天使還是惡魔？一張痛苦的臉孔、靜默死寂空無的場景、與支離破碎軀體的應用等，皆是達利所慣用的加強恐怖氛圍的表現形式。吾人均知，那是達利對戰爭描述的作品，圖中扭曲變形的肢體與披頭亂髮布滿猙獰哭號表情的臉孔，讓畫面充滿了恐怖之情。然而，許東榮作品中的骷髏頭，卻帶有一種笑傲江湖、嘲諷人生的東方哲思。

或許，許東榮作品中勇敢地正視死亡與含蓄平和地面對生命的表現，更接近文藝復興後期的拉突爾（Georges de La Tour,

1593-1652）。拉突爾的作品中的骷髏頭，雖然其傳統繪畫技巧有那麼一點死氣沉沉的匠氣，但拉突爾的表現力強，充滿戲劇性，屬於自然畫風的繪畫技巧，確實令人感動。從拉突爾的許多畫中，我們可以看到他喜歡刻劃平民人物當時的真實心境，比方說，他畫許多《聖經》裡的人物時，並沒有再在頭上添加光環之類的東西，這於當時凡爾賽宮廷的虛榮華麗風格不同。有人說拉突爾的古典是生動的，也是含蓄的。在拉突爾畫作裡，抹大拉的膝蓋上有一個骷髏頭，代表要勇敢地正視死亡，樸實的桌子放了二本厚厚的經書，木製的十字架而不是金碧輝煌的金屬十字架，代表謙卑（也可以說，神一樣接納窮人）。在拉突爾許多生動寫實的畫裡，不論幸與不幸，都不會被挑起不安的情緒。這跟後來十八世紀同樣充滿戲劇性畫風的大衛不一樣，尤其拉突爾在畫中處理的光線，都有著：指引、平靜、安詳、接受與樸素，拉突爾，一位願意畫出平民百姓，以簡單代替繁瑣，以憐憫代替奉媚，他堪稱為法國十七世紀偉大的巨匠大師。

（四）嘲諷重構手法令人聯想到達利的偏執狂批判法

至於許東榮新作〈夢露與骷髏頭〉系列中的造形手法，像夢露、骷髏頭、蝴蝶及氣球等造形元素，其兩面性與多義性，一如達利畫中最典型的雙義形象：畫面上的景物，同時可能又是另外一件東西。例如在達利的畫中，一匹馬，可能也是一個女人的身體或是一串葡萄；一朵花，也是一張臉；一塊岩石，也是一輛摩托車；一座伏爾泰的胸像但也可能是兩個老婦人；一座維納斯雕像，也是一位著名鬥牛士的臉等等。乍然一看，物象就是物象，

但它們可經由視覺的幻覺而形成另一種東西。所以，現實就是超現實，視覺景象歸根結底仍是出於視覺作用而產生的。

達利畫出一種奇怪的結構遊戲：實物是可以拆開又重新組合的，所以作畫是把一個個部分，重新組合成一種視覺上的現實，而且也按照系統化的偏執狂想所特別訂定的規則，來重新組合現實。用達利自己的話來說，雙義形象就是「沒有經過任何修飾、或者結構上更改的一個物象，卻同時又能成為另一個絕對不同的物象。」達利以為這是因為它們始終與現實不一致，而且又極不合理，所以便輕易成為另一個現實的假象，同時我們還很難預料，在他所稱的三大假象，也就是垃圾、血和腐敗物之後，是否就隱藏著人人渴望到達的「寶藏之地」。達利利用雙義形象來做為描繪鬼怪的基本形式，這種形式經過破壞和再合成，經過拆散及重建之後才會形成。雙義形象告訴我們，在現實中變幻不定乃屬常情。所以，現實是可以被運轉的，現實中的事物也可以互變。而心靈是各種變與不變之間連繫的核心，因此現實事物的轉換就從這裡開始產生。

達利對超現實主義（Surrealism）最重要的貢獻，就是創造了一種謎一樣的形象，這些形象能夠揭示出我們慣常視覺中，已被掩蓋或遺忘的事物，帶領我們認識另一種不受約束、全新的組合，因而能刺激極端私密，具有象徵和聯想性的幻想。他稱之為「偏執狂的批判法」（Paranoiac Critical），即是經營屬於他自己的妄誕，並將之加入、或替代外觀的世界。他宣稱其藝術的泉源出於幻覺，作畫時則陷入瘋狂狀態。這種心態使得藝術史上，因為他而產生了最不可思議的風貌。他的作品，諸如〈蕭殺之

秋〉，或〈性慾的幽靈〉，均能準確地傳達出從人類潛意識狀態中所生成的視覺訊息，正如佛洛依德對「本我」的描述。佛洛依德學說非但影響到達利，而且還是超現實畫派的理論基礎。

二、從行雲流水到大相無形

（一）現代玉雕空間演化

巴舍拉（Gaston Bachelard）在〈空間詩學〉分析原型意象時，他關心的重點是空間原型的物質想像。他將想像分成兩個範疇：形式的想像和物質的想像。形式的想像形成的是各種意想不到的新意象（image），這些新形象的趣味在於其圖式化，有各種變樣，可以發生在各種意想不到的情境當中。而巴舍拉所關心的是物質的想像，在物質的意象當中，意象深深的浸潤到存有的深度中，同時在當中尋找原始和永恆的向度。如果我們處理的是想像的概念層面，那麼我們處理的主題就是形式的想像；如果我們處理的是意象的物質感受層面，不論是視覺、聽覺、觸覺或嗅覺上的感受，我們處理的主題就是物質的想像。巴舍拉並在現象學心理學的層面上討論了金、木、水、火、土等物質原型。我們現在就來檢視一下許東榮的現代玉雕空間演化。

（二）物質空間

許東榮國中時因喜愛藝術，跟了蔡水林老師學了素描、水彩，也看了蔡水林老師做雕塑。高中畢業沒立即考上大學，許東榮單身到台北晶中寶工廠做假珠寶工作，後來到東洋寶石廠工作

而學習到傳統玉雕，熟悉了打洞、切割、打光、材料如何使用的基本技術。許東榮在工廠待了三年，退伍後考入國立台灣師大美術系，認識各雕刻名家如亨利摩爾、野口男等大師作品，更了解西方雕刻材料的發揮，進而深入探討東西方差異，東方著重在線、處理事物，乃至藝術著重隱喻；西方處理著重實際藝術、著重寫實性，即所謂的虛與實的課題。

一九八三年，許東榮在台北阿波羅畫廊舉行第一次「現代玉雕展」，從中國的銅器石碑文字造形的浮雕發展到立雕的試驗。展出有「鍊的系列」作品，表現鍊的張力與連接力，將孤寂的人與人的個體，穿越接合連接在一起，圍繫成一個新的生命體，與早期的作品〈矗立〉、〈延伸〉、〈生生不息〉同在闡釋這種理念。

（三）人文空間

一九八五年公共電視節目拍攝靈巧的手中「碾玉的手」，那時許東榮製作一系列表現玉的晶瑩剔透的特點，與利用其原始粗糙面對比溫潤光滑烘托輝映，真正表現了東方的虛與實，如夢如幻的感覺。當時他以此觀念所作的作品，還參加台北市立美術館的邀請展出。另外被購置於福華飯店的「山水系列」，描寫大自然在河流退潮以後，一潭泓水停留在原始岩洞間保留一潭小溪水於其上，定名〈永恆〉，以表現宇宙恆久不滅的精神。隨後製作大華中學的〈日月乾坤〉景觀玉雕，還有如〈門」〉、〈璜〉、〈誕生〉、〈轉〉等一系列的作品也在同期完成。

一九九二年承製台北金融中心四件景觀雕刻，〈步步高

升〉、〈同心協力〉、〈川流不息〉及〈母育大地〉等這批巨大
玉石雕刻的作品磨練，讓許東榮體悟出雕刻應師從於自然、溶於
自然天人合一、勿取勿求的法則，如此累積經驗進而發展出近期
的〈濤〉、〈曲〉、〈環〉、〈圈〉、〈圓〉等作品。其玉雕作
品，將堅硬的石材轉變成柔軟性，如行雲流水般的轉折，其中每
一細膩的轉折又創造出無限空間的變化及趣味，補捉另一段藝術
的軌跡。

（四）心靈空間

　　二〇〇九年，許東榮受到威斯汀酒店之邀，製作十一件預計
陳列在酒店大廳的作品。在此，許東榮延續上一個階段對於中國
古典哲學的思索，在作品中融入更多東方美學的元素，古典書法
中線條表現的千變萬化——在線性的連續造型中，演繹出節奏、
頓錯、圓潤、轉折等行雲流水的動勢。為了使造型語言本身更簡
鍊，他選用的是色澤潔白溫潤的漢白玉，將原本堅硬敦厚的玉
石，轉化成在空間中悠然飄動的彩帶——輕盈、靈動、婉轉。中
國書法中講究的筆走龍蛇，可說是讓許東榮從這一系列的作品中
獲得了立體化的驗證。

　　正如許東榮自己所秉持的：「藝術來自生活，而創作也只是
純粹地將概念和美學修養發表在作品上。」閱讀他的作品，對大
多數的人來說並不困難，但細心的觀眾仍然可以從中找到自己所
熟悉的感性線索和文化涵養中的吉光片羽。

（五）形式空間

　　許東榮最近所創〈大相無形〉系列新作品，其發想來自老母親深植心中傳統文化故事中的神仙、關公、菩薩，他試圖藉由純熟的傳統工藝石雕技術，將久存心中的傳統文化故事主角及精髓，溶入個人的生活歷練及禪學精神，以現代的技巧、造形重新詮釋。他將傳統文化故事與傳統工藝技術的斷層，賦予傳承與連接的意涵，即亨利羅素所稱的將古老轉化為現代。從現代藝術的表現手法來看，許東榮如今已由全抽象走向半具象，此種抽象中的具象，對他來說，抽象只是表相的手段。這也正是他作品的獨特表現，以及與其他台灣當代雕塑家相異之處。

　　〈大相無形〉的主題乃描寫菩薩化緣各種眾生相隱喻的作品。此乃因觀者眾生迴異的幻象，而自然產生各種不同的人相。有人問許東榮為什麼不做銅雕，他回答稱，「我因為受過傳統玉雕訓練，所以我用石雕能展現西方所沒有的精緻工藝，此正如米開郎基羅所表現對於石雕藝術所展現出的特色。」

（六）活出藝術家的創造之道

　　綜觀許東榮從〈行雲流水〉到〈大相無形〉的現代玉雕造形演化，自然讓人想到布蘭庫西的現代雕塑創作。布蘭庫西的藝術所具有的獨特造形創意，對材質的敏銳回應、細緻的雕工，均是在他嚴格的自我訓練中完成的，他那既具沉思又帶表現的超然性，顯示了他高度的智慧與才華，他雕刻作品中豐富的內涵似乎與他簡化的造形有些衝突，而引人爭議，但是此種差異只對那些

淺薄而感性不足的觀眾引起困擾。對布蘭庫西而言，造形的簡化正是創造意義的基本要件。

畫家與詩人是天生的現象學家，他們注意到萬物會跟人類說話，這個事實的結果便是，如果人類讓萬物的這種語言得到全然的尊重，人類就會與萬物有所接觸。如果藝術家能夠藉由詩意象的關聯，將一個純粹昇華（sublimation pure）的領域離析出來，帶著它無以數計、澎湃洶湧的意象，要透過意象創造的想像力，才可能活躍在自己的天地裡。一件作品要能長期處於純粹清新的發生狀態，使得它的創造成為自由的實踐，這正是藝術家必須要付出的代價。問題的根本，並不在於精確複製一幅已在過去出現過的景象，而在於藝術家必須完全讓它以耳目一新的方式再生。這也就是說，藝術家要活出他的創造之道。

三、玉雕的故事

（一）家學淵源

許東榮早年受教於蔡水林，師大美術系時聽鄭善禧授課，體悟取法自然，融匯各家之長，明心見性，蘊創新境的法則。許東榮創作豐富多樣化，綜合各種素材的運用，做更自由空間的發揮。作畫時往往將水墨、油畫、膠彩、版畫等融匯表現。結合他個人獨特的理念與哲思，拋棄傳統，達到多媒體創作的更佳效果。早年曾從傳統玉雕師父學習，習得傳統技藝，自設玉雕工廠，古法今用，開拓出現代玉雕系列作品，於阿波羅首展，即廣受好評。其玉雕作品，將堅硬的石材轉變柔軟性，如行雲流水般

的轉折，造成無限空間的變化與趣味。後應邀於各地承製各項雕塑景觀，有大華中學的〈日月乾坤〉、台北市忠孝東路金融中心〈雙星拱月〉玉雕、華納花園〈欣欣向榮〉銅塑等景觀作品；多年來執著於藝術創作，水墨、油畫等融合東方精神及西方材料，或靈動蒼茫、或氣勢磅礡，呈現無窮渾厚的生命力，予人嶄新的視覺感受。個人於各地個展多次，重要國內外拍賣或聯展數十次，作品廣為各地文化機構及私人鍾愛收藏。

（二）不忍見玉雕技術逐漸凋零

工廠成立於一九七〇年代，負責人許東榮在他父親時代家中就開設玉雕工廠，在三十年前玉工廠設於板橋江子翠，曾與後來著名的朱銘大師的木雕廠隔鄰而居。許東榮是知名玉雕師，也是師大藝術系正科班出身，其作品曾獲日本NHK及故宮的專輯訪問，現是專業經營名畫的八大畫廊負責人。

工廠後來於台灣玉礦開採完後，便改做進口加拿大玉加工，但十多年後加拿大玉也沒好玉礦了。不久，大陸開放後，將原批玉雕師父轉赴大陸開設白玉工廠，以世界稀有的中國新疆白玉為材料製作雕刻品，並加上大陸玉雕名師的配合創作，以創造玉雕藝術品的方向，致力於保存中國玉器雕刻技術的傳統文化為目標。期使玉雕作品能提升為藝術創作的境界，並廣為介紹收藏愛好者永保存下去。玉雕師父及技術也漸漸凋零，這就如同它的傳統文化藝術一樣。

（三）玉不琢不成器

在短短的近十年間，目睹見證稀有的整座玉山在漫無節制下開採而光，直到目前的用挖土機去開採乾枯河川至幾丈深的慘狀後，這樣幾億年後的白玉礦就即將從地球上消失了。白玉為世界著名的軟玉（硬度六點五，翡翠約七至七點五度，鑽石十度）質地潔淨、光澤油潤，細膩者為所有玉中的極品。始自漢代至明、清多很重視選材及雕工，質優的常為宮廷選雕為國之重器。在國際拍賣場上，玉雕作品屢創新高，有的精品高至數千萬港元一件。玉在中國五千年中，有極豐富的文化內涵及悠久歷史，並使其具有無限的收藏及把玩的魅力。

然而真正好的玉礦僅佔百分之二十五至百分之三時左右，再扣除雕工更使真正留下來能具有收藏價值的玉器其實並不是佔很多的比例。這是台灣目前收藏家需要注意的方向。「玉不琢不成器」一件玉石若不經用心的設計，仔細的琢磨雕刻真的是暴殄天物。而如何在這茫茫的玉海中尋求具有收藏價值及保值的玉器就是一個很值得去學習的一門學問；但也唯有等級好的玉升值，差的永遠不保值，甚至會被淘汰。這樣收藏名畫、官名瓷，好翡翠道理一樣，稀有好的人人追尋，差的絕沒這種」條件」。

（四）極品白玉難求

因此，八大玉雕藝術就是以推廣好的玉雕為宗旨。好的玉石加上極佳的雕工即是件「絕品」。不管新玉、舊玉，不論年代，唯有好的玉質和好的雕工方能留傳千古永久保存。「終身一玉不

為少」這是資深收藏家的名言，貴在質（品質、價值）而不在量（數量和價格）。中國近十年來的白玉礦已近枯竭，原料價每年漲數倍，名家作品稀少。大陸已將白玉作為把玩兼投資的主項目之一，畢竟玉在中國歷史上已有五千多年歷史。

　　近年來玉器的蓬勃發展，玉雕師的創造又往上推昇到顛峯的境界，並且海內外收藏家也對玉的質量及雕工要求越來越嚴謹，以致於一件玉器的價格的落差也有很懸殊之差異。例如類似大小一件玉器質工差的只值五千元，但上等玉質加上名家創作精品要值五十萬元以上。這之間的差異就要從玉的形潔白度、玉皮色、油潤度及雕工等去探討，這也是收藏家應去研究的方向，但總之也只有好的玉配上好的雕工的玉器升值最高，而差的仍停在原點這就要多看多接觸，並了解最新的趨勢。如今，八大玉雕借此機會以台北作為平台，直接與中國、北京、上海接軌，提供最新資訊，與愛好者互相切磋，以提升玉雕收藏的藝術眼界，盡點薄力。

四、參與商業機制，培養經營能力

（一）中國找畫、台灣篩選、上海展覽

　　對八大畫廊許東榮而言，與其說他想把子女栽培成畫廊接班人，倒不如說他從小就在訓練商業世家的接班人：「唸書時他們想去打工，我就告訴他們當Sales是唯一的選擇。因為這樣他們才會學到如何與人溝通和推銷商品。」許東榮認為，實際地讓第二代參與畫廊的作業流程（包括銷售利潤的抽成與分紅），才會促使他們真正的投入，「我女兒的年薪破百萬，可能是目前畫

廊第二代中最高的！」許東榮笑說。然而他也強調這樣的市場現況是今日才有的，因為國際藝術市場的活絡，造就畫廊產業的榮景，也是現在環境好，才促使第二代紛紛投入畫廊經營。

目前八大在上海的畫廊，就由許東榮的女兒、現年三十歲的許詠涵擔任總監：「藝術家和展覽檔期由父親決定，我負責的是找作品、辦展和銷售。大方向由父親決定，而他的決策也都符合市場的趨勢。」而此也形成了八大「中國找畫、台灣篩選、上海展覽」的經營鐵三角；許詠涵畢業於加拿大溫哥華西門菲沙大學經濟系，在父親許東榮的眼中，許詠涵除了有很強的外文能力外，溝通和圓滑的身段也是新生代特有的優點，而近年許東榮也讓兒子許柏琮參與博覽會，潛移默化地培養他的接班能力。不過，許東榮也坦言，在畫廊經營的操作技術層面上，第二代雖已駕輕就熟：「但挑選畫家的眼光才是重點，而此對年輕人來說才是需要時間累積和培養的。」

（二）藝術投資與諮詢

水墨作品曾榮獲台北市美展第二名，日本NHK電視台曾大幅採訪報導的許東榮，是目前畫廊界唯一有多重身分的人。他身兼畫廊負責人、藝術創作家、與美術教學者的角色，在目前阿波羅大廈畫廊越來越減少時，他仍然能以自己一貫的步調實踐自己最初的理想。一九八九年楊興生作品為時代畫廊代理，想將他經營的第七畫廊轉手他人，便建議經常向他買畫的許東榮接下畫廊。許東榮也認為與所學相關，便答應接手下來，成立八大畫廊，七下八上（第七畫廊由八大畫廊接手），並傳為佳話。

　　不同於一般的畫廊，許東榮辦展覽時，若有喜歡的作品就買斷，認為這樣畫廊才有利潤，「因為我們賺的是畫家成長的過程」。另一方面，因為厭煩於辦展許多瑣碎的細節與時有的糾紛，許東榮漸漸地不再以辦展覽為其經營型態，而是將八大畫廊轉向藝術投資與諮詢的方向。對藝術投資與收藏原則，因為學藝術的人來經營畫廊，較有使命感，更能堅持下去，許東榮認為正因自己在藝術創作、其他產業與藝術投資方面的豐富資歷，使之有更宏觀的眼光，在推動藝術投資與諮詢上更能接受到藏家的肯定。

（三）未來大中華圈的發展趨勢

　　對於未來大中華圈的發展趨勢，許東榮認為畫廊的地點不是發展的重點與關鍵，「重要的是手上的貨源，我常說畫廊要存畫，畫就是你的資源」。透過國內外的仲介者及許東榮個人獨到的眼光，八大畫廊擁有的畫作自是不虞匱乏。

　　八大畫廊要扮演好優良的客戶藝術諮詢服務及協助做最好的投資規劃。例如客戶一年有多少藝術投資經費，八大畫廊就可以幫助他規劃投資購買某幾位知名度高、在藝壇上有定位的畫家（如在拍賣市場上有經歷的畫家）有潛力發展的藝術家的作品搭配起來，用最恰當最穩妥的方式投資可欣賞又可增值的優良藝術品，達到客戶滿意的目標，可減免客戶錯誤投資而造成不必要的損失；目前八大畫廊已開始建立完整的畫廊專屬網站，提供大眾進一步更佳的服務與聯繫管道，希望把「理想與實際」結合，讓新的互動功能帶來畫廊、藏家、大眾更緊密親切的結合關係。

許東榮，〈無線／狂草〉，2015，油彩／畫布，八大畫廊。

Chapter 16
中華美學的特質與未來走向
——東方美學新結構：野性思維與跨東方主義

一、前言：中華美學的時代背景與當代性

（一）時代背景

　　在二十世紀中國學術歷程上，美學領域的各種理論活動，無疑是相當引人注目的。從三十至四十年代開始，一直到最近的九〇年代，除去學術普遍荒蕪的十年「文革」時期以外，美學討論出現過許多次主要議題：諸如關於「美的本質和美的規律」、「美學方法論」、「美學的學科性質」、「中國美學的特徵」、「實踐美學和後實踐美學」，以及關於「當代審美文化」等等的討論，中國的美學和美學研究始終就沒有「純粹」過；美學研究的關注方向、美學思想的生成與展開，總是同二十世紀中國社會的文化轉換進程、意識形態的變動保持著密切聯繫，呈現出特有的思想風采：面對衰微國勢，救亡圖存的社會變革理想和文化價值實踐，決定了自二十世紀初以來，中國的新美學便總是試圖把美學放在一個社會倫理實踐的「進步」範疇之中，在對舊社會、舊理論的批判的否定方向上，借助「美」的純潔崇高的人性價

值規範的建構，來標舉社會進步的理想之途（如梁啟超、蔡元培）；三十至四十年代中國思想界在對待馬克思主義、蘇俄社會主義革命與中產階級「自由」理想、資本主義民主政治模式等問題上的認識分歧和爭執，既是中國美學界對反映論和價值論兩種美學採取截然不同立場的具體意識形態背景，同時又對美學怎樣才能反映時代精神、造就社會「新人」這一理論功能問題，提出了不同的思想要求（如周揚、蔡儀和朱光潛）；五〇年代的政治實踐和社會主義思想改造運動，內化了一定的意識形態運動要求和特點，八〇年代，在思想解放這一社會運動和人性解放的文化呼籲面前，諸如「實踐本體論」美學等理論體系，則獲得了自身不斷深化的客觀前提，圍繞人性發展和文化建構的諸多話題，逐漸形成了二十世紀最後二十年間中國美學新的學術景觀。

（二）當代性

中國美學思想研究必須具有一種文化的眼光，要把整個美學史放在中國文化的背景中來考察；中國美學的特點要從中國文化的特點、從審美意識的起源和形成談起，否則便講不清楚中國美學的體系及其特點。為此，中國的美學思想家做了艱苦而長期的準備工作，對史前史、考古文物、各時代的社會風貌和思想文化特點，乃至傳統文學藝術的總體特點加以認真的研究，在深思之中參悟其精神實質。同時又認為，要在中西比較的過程中來分析、總結中國美學的特點，即要在世界美學的視野中考察中國美學問題，以利於總結出中國美學在觀念意識和思維認識方法上的獨特性，乃至整個中國美學體系的特點和中華民族審美心理結構

的獨特性。又認為，在研究中除要努力做到歷史與邏輯相統一之外，還要充分吸收社會科學和自然科學的新觀念和方法，如文化人類學、心理學等，以增強研究的當代性，以利發掘出新的歷史內容。但對於那種尚無真正了解而生搬硬套的做法，又十分令人反感。正是在這種學術理念和方法的導引下，像敏澤等美學思想家，即對中國美學思想的總體特徵作出了自己的體認，他認為中國美學體系及其特徵的形成，可以用三句話來概括，即為：「以法自然的人與天調為基礎，以中和之美為核心，以宗法制的倫理道德為特色。」第一句講的是哲學基礎，其分布於中國美學的各個流派之中；第二句講的是基本風格，其作為一般精神，滲透在中國美學的具體內容之中；第三句講的是價值取向，其植根於從原始社會起就與西方不同的血緣氏族關係、倫理道德意識特點。

於是，敏澤建議提出有別於西方美學、屬於中國自己的傳統美學概念，破除國人對西洋的盲目崇拜，發揚中國充滿東方智慧、富有民族個性的深刻理論，重新建立中國美學在當代的價值。

（三）四原則

現代美學體系應該體現以下四條原則：第一，古典美學和當代美學的相互貫通；第二，中國美學和西方美學的相互融合；第三，社會科學和自然科學的相互滲透；第四，基礎美學和應用美學的相互推進。上述四條原則中，一、三，四這三條原則在這裡暫且不談。只簡單談一談第二條原則。過去世界各國講的美學理論，基本上屬於西方文化的範圍，並不包括東方文化。這樣的美

學是片面的，稱不上是真正的國際性的學科。現在越來越多的人認識到，要使美學成為真正的國際性的學科，必須具有多種文化的視野，必須著重研究東方美學（特別是中國美學）的獨特範疇和體系，使西方美學和中國美學融合起來。中國美學和西方美學分屬兩個不同的文化系統。這兩個文化系統當然也有共同性，也有相通之處，但是更重要的，是這兩個文化系統各自都有極大的特殊性。中國古典美學有自己的獨特的範疇和體系。西方美學不能包括中國美學。不能把中國美學看作是西方美學的一個分支，或一種點綴。更不能把中國美學看作是西方美學某個流派的一個例證，或一種註釋。應該尊重中國美學的特殊性，對中國古典美學進行獨立的系統的研究。只有這樣，才能把中國美學的積極成果和西方美學的積極成果融合起來，把美學建設成為一門真正國際性的學科，在人類文明中發揮更大的作用。因此，我們重視中國美學史的研究，不僅因為我們是中國人，我們應該使我們的美學理論帶有民族特色，而且因為如果不系統研究中國美學史，不把中國美學和西方美學融合起來，就不可能使美學成為真正國際性的學科，就不可能建立一個真正科學的現代美學體系。

二、中華美學的主要脈絡

（一）東方美學──美的本質的探討

在中國古代，關於對美的本質的探討，有幾個特點。一是不明確的，是自覺的意向，也就是我們所說的不思辨；二是沒有維心和維物之分，維心與維物的區分是真真正正的舶來品；三是這

些探討基本上都從屬於倫理學範疇。關於美的本質的探討，古代東方有儒家、道家和禪宗三種說法。

（二）東方美學——三種脈絡說法

儒家：其代表有孔子、孟子、荀子。他們在探索人性美、人格美時涉及到美的本質。他們認為，美的本質就是善。人之所以為人是有道德的，是知仁義的，而仁義在道德上就是講善，就是充實的。所以孔子說：顯任為美。美就是道德理想的完美實現。

道家：以莊子為代表。道家在談人生、談人格時，由宇宙觀發展的對美的本質的探索。他們認為世界的本源就是「道」，看不清摸不著，但可以體會到，是衍生事物的根本。在老莊看來，有「道」就是自然無為的。沒有意識，沒有目的追求，一切都是自然的發生，自然的消亡。無為而無不為，即處在絕對自由的世界。因此，道家認為：美是絕對自由的。

禪宗：禪宗是中國式的佛教，與道家相結合。佛家認為現實世界充滿罪惡，沒有美，美在神明的世界裡，而道家則講求自由。二者結合就形成了禪宗的美論：禪宗認為，人生下來就充滿痛苦，要擺脫痛苦，就要停止一切精神活動，泯滅天物，拋棄一切追求慾望（人生而有情），達到涅磐的境界，即對痛苦的澈底解脫，得以絕對的精神自由，也就是悟道。因此他們認為，美就是對世俗痛苦的澈底超脫，就是清靜自在。也即：美就是超脫。

從以上的探索中，我們可以略知東方美學脈絡的主要根源，這也許就是東方美學的情神所在。

三、中華美學的特徵與定義

（一）以禪藝術為例

　　在檢視西方藝術家與自一九五〇年代後具西方傾向的東方藝術家，有關他們的作品、觀點或手法，在禪的特徵與有關的禪藝術，進行一些比較時，我們發現了某些關聯性，其中有五種明顯的類似特點。1、空與無；2、動力說；3、無限與周圍空間；4、目前當下的直接體驗；5、非二元論與普遍性。此亦即中華美學的關鍵特質。

1、空與無

　　就造形樣貌言，空也在禪藝術中扮演著重要的部分，比方說，在墨繪中，大篇幅的空虛空間經常佔了主要的位置，像禪畫所偏愛的「圓圈」主題及禪花園中空靈空間的延伸均如是，這些空虛的空間絕不是毫無生命的空虛；霧的暗示及日本紙的肌理，或耙理過的碎石等，均賦予空虛的空間以積極的環境。

2、動力說

　　在禪師的行動手法中，動力說特別表現於諸如劍道的藝術中，而在墨繪與書道中，動力說明顯表現於毛筆的自發運用中，再看禪師繪畫與書法的成品結果，自發性的繪畫線條主要是發揮在作品中的生動表現，而空靈的部分正散發著「寧靜的動能」。

3、無限與周圍空間

在墨繪畫中，我們可以在無限空間的暗示中，感覺到氛圍空間的體驗，這就是說，此地沒有藉助於明確的前後伸縮空間，而是指作品的空間，也是觀者所處空間的一部分。沒有畫地平線表示，空間的提示也可以解釋為一種無限的空間。

4、目前當下的直接體驗

不似其他包括基督教的許多宗教，現在是與過去及未來相關聯的，禪卻是關注目前當下，因而在冥想時，其精神貫注是集中於呼吸及「現在」的感知。實際上，對這些生動的禪作品，那已經不只是藝術的問題，它也已超越了藝術的內涵了，這正是藝術應該走向的目標。每一位禪學者都是藝術家，正如同他在製作一件他生命的藝術作品一般。

5、非二元論與普遍性

禪提出以非二元論的思考手段來統一矛盾對照，依此方式，人可與普遍宇宙接觸，這明顯呈現了整體統一的情境，同時擁有了實存與空無。宇宙並不當成是某種神聖的東西，而寧可將之視為是每一樣事物都擁有的一般事物的基礎。禪師在運作時，試圖與他的媒材合而為一，如此可獲得更普遍性的表現，其完成的作品也當然具有非二元論的特質。這也就是說，一個片斷似乎具有完滿與空靈兩種情境，動力說也同時是靜止的，形式也可能是無形的，而其他的推理亦同。

6、以林壽宇的極限藝術為例

　　就以林壽宇的詩意空間為例，他的極簡作品即符合禪畫美學特質，在林壽宇的詩意空間有一種生命的回響，他常運用小圓點與短線條，暗示、引申著動與靜、虛與實之間的對比與呼應，使得畫面深含東方特有的沉潛與意境。他對時間的流逝有強烈的眷戀，也提供一個絕對的寧靜，或神祕之旅的真正內在。林壽宇喜歡和平、安靜、思想，他減輕了筆觸和肌理的變化，徐徐展現在畫布上的隨機符號，是一種對宇宙萬物無限嚮往的情愫，是一種不過度激動的詩情感動，這些空間對話的組曲，正是他生命熱力與時俱增的見證。他的一些表面理性、規矩的幾何圖像，都在秩序的組合中跳出點點火花，閃爍間整齊的色面似乎都流動起音樂般的空間色彩，觀者還可以從這些諧趣又神祕的啟發中感受到一種東方的玄想。這樣獨特的藝術表情，正是獨特的另類語言，表現形式很西方，但精神卻抒情得東方。

　　林壽宇從六〇年代至七〇年代在英國所事的極限繪畫創作，在當時可說是極具典型的國際繪畫風格。然而，也就是當時五〇年代國際藝壇所掀起的抽象藝術大潮中，屬於中國古典時期文人畫中「無」的極簡「意境」的美學概念範疇，才真正開始第一次的扣緊了東西方在視覺藝術審美範疇交流上的銜接點。在英國所從事的極限繪畫的研究過程中，應當是在當時整個華人視覺藝術領域裡，作出了他個人為中國文人畫中的留白空間，賦予了其「現代性」意涵的重要貢獻。

　　檢視五、六〇年代（與禪相關）美國、法國、德國與日本藝

林壽宇，〈藍調〉，1958，油彩／畫布，172×172cm，家畫廊。

術家的非形象藝術，其作品也可區分為三大類，除了「書法態勢藝術」與「空靈藝術」外，尚引用「生活藝術」的分類，他們會在不同的地方相遇，因而形成了一種國際現象，卻有著地方性及個人的差異。

我們也可以從二十世紀現象學所探討的下列重要議題中，略知禪與現代主義發展的某些關聯性。此亦可在西方美學家的體認中，呈現禪文化的內涵特色。

（二）從現象學看禪藝術

1、禪與心理分析

　　心理分析家，卡爾‧古斯塔夫‧容格（Carl Gustav Jung）曾為東西方文化進行溝通，許多美國藝術家對他的觀念感到興趣。一九四九年，容格在為鈴木的《禪宗導論》作序時曾提到，禪與心理分析有其共同的目標：「治療」心靈及使人類再度「完整」。在容格之後，有許多心理分析專家，尤其是艾里奇‧佛朗（Erich Fromm）非常專心研究禪，另一位心理分析學者瑪莎‧賈格（Martha Jaeger）於一九五五年一月在俱樂部為藝術家舉行過一場演講會，講題是「禪與心理分析的藝術」，同樣醉心於禪的約翰‧凱吉還為他演講做引言。

2、禪與存在主義

　　存在主義與禪之間似乎有一些非常明顯的類似性。法國存在主義者吉恩保羅‧沙特（Jean Paul Sartre）指出先驗即是「自我超越」。在第一眼，此努力似乎接近禪的目標，兩者的活動均是反對「過度的智謀」而尋求「具體的」經驗，同時兩者的活動都強調個體的責任與本能，沙特批評分析與邏輯的心智組合，此點一如禪。

　　禪所追求的「理想統一」並非沙特的觀點，不過卻出現於德國存在主義者海德格（Heidegger）的觀點中，海德格於五〇年代末曾提及遠東，禪中的「虛無」並不與「存在」相對立，這與沙特所稱的虛無不同。凱吉認為，沙特的觀點是典型的西方式

的，以為存在與不存在是對立的，正如一場智能分類遊戲。同時，禪所偏好的「生存的經驗」也與沙特的笛卡兒式的「我思故我在」有所不同。

3、禪與達達

寫過好幾本禪書的南茜‧威爾森羅絲（Nancy Wilson Ross）的一場演講，激發了凱吉（John Cage）對禪的興趣。羅絲的講題是「達達與禪宗」，她指出其間在哲學基礎上的共同性，對此解說，凱吉的反應是：這給我做了一個印象深刻的比較，其所堅持的是體驗與非理性，而不是邏輯與理解。凱吉就非常清楚他的興趣是結合禪與達達，然而達達與禪之間仍有顯著的不同，達達在語氣上較消極，較適合表達衝突及怪誕主題，而禪則具有積極的特質，它追求的是非二元性以及平凡事物的直接體驗。

4、禪與抽象表現主義

從四十年代晚期至五〇年代，美國抽象表現主義的繪畫風格及手法，令人聯想到日本書道及墨繪，在行動繪畫的畫家作品中，特別是他們所呈現的直接、生理因素的重要性以及書寫的動作等元素，都會引人想到它與書道的可能關係。同時在色域繪畫與墨繪中引人冥想的空靈空間，也同樣引發觀者去做比較。五〇年代美國人的確對禪及禪藝術感到興趣，那個年代的藝術，幾乎所有的研究都會提到傑克森‧波羅克（Jackson Pollock）及威廉‧德庫寧（Willem de Kooning）。

其實以禪為重心的重要開拓者當推馬克‧托貝（Mark

Tobey），他曾在日本禪院停留了一個月時間，於一九三五年返
國，他的作品可以稱之為「書法動作藝術」。藝術家兼作曲家約
翰・凱吉（John Cage），除了其他工作之外，也專心投入「生
活藝術」，他不僅關心禪，還與許多人討論禪。另一位藝術家艾
德・萊因哈特（Ad Reinhardt）也佔有重要的份量，他對遠東哲
學的興趣影響到他的視覺作品，這些作品可以當成「空靈空間藝
術」的範例。

（三）、中西美學的價值比較

以中西山水畫和風景畫的比較為例：

無論是中國的山水畫還是西方的風景畫，都以人生存其中的
自然風光為描繪物件，致力於對客體的美的發現與寄託審美主體
的認識、理想、情感相結合。此可謂山水畫和風景畫在本質上的
相同之處。

中西山水畫和風景畫的不同之處，主要體現在表現物件、美
學原則和表現手法等方面。

比較而言，西方的風景畫在表現風景方面可謂包羅萬象，並
且還可以說表現與人有關的風景環境略多於「純」自然風光。而
中國的山水畫的描繪物件雖然也涉及自然風景的方方面面，但它
多是以表現「純」自然風景中的山水為主，表現人文景觀和生存
環境的「界畫」次之。

在自然風景中，又以「山林水澤」題材為主，描繪其他題
材類型的作品次之，數量也少得多，這就形成了中國山水畫在表
現物件方面與西方風景畫相比，中國山水傾向於抒發對大自然的

天籟之美的欣賞，而西方風景畫似更關注大自然與人的具體生存關係。兩者在創作美學原則和表現方法上的區別是，中國山水畫的創作原則是創造情景交融的意境之美，為此，要求山水畫家要「外師造化，中得心源」，將對大自然的觀賞、認識和感受，與自己對社會生活的體驗認識相融合，醞釀為胸中意象，抒發為畫面情景，所以，中國山水畫更強調作者主觀情感的移入和在繪製形象的筆法中的彰顯。

西方風景畫的創作原則是通過創造如實的、完美的風景，使觀者在一種如臨其境的審美經驗中，獲得對某種精神內容或情感理想的體驗。為此西方風景畫以符合視覺真實的寫實手法為創作的基本手段，視具有特定時空真實感的風景美為象徵精神意義的基礎。所以，西方風景畫相對更重視對自然景觀的形象再現。

在表現方法方面，中國山水畫對物件的描繪不過分拘於細節，多從物象的結構組織出發，形成了能夠反映物象特點的程式化手法。在構圖處理上，講究「以小觀大」，以遊動視點巧妙地組織高遠、平遠、深遠、闊遠的關係，因而多有長卷式作品。在筆墨技巧中形成了規範化的各種皴法和點苔法。西方風景畫對描繪物件既強調整體把握，又講究細節真實，特別注意物件的具體時空特點的把握和表現。在構圖和空間處理上，採用焦點透視法，追求再現特定視點、時間、空間中的光感、色彩感的真實性。表現手法早期以細膩平滑為主，色調統一，色彩和諧，十八世紀中後期以來逐漸向重視筆觸、肌理、色彩的鮮明個性化發展，並日益加強了主觀的表現性。

西方現代藝術中的主觀表現性，與中國古典藝術中的主觀表

現性是有著本質的不同的。即，中國古典藝術中的表現性，是基本不出主客和諧圈子的偏於主觀的表現性，而西方現代藝術的表現性，則是一種鮮明的強調個性、強調反叛精神，甚至追求完全擺脫客觀現實（如抽象表現主義）的主觀藝術表現性，這其中的人文精神內涵差異是根本性的。

中西方繪畫風格的差異性，除了因繪畫媒材的使用、題材的選擇上有相當大的差異外，在觀看的視野上也存有截然不同的方式，而此方式與東西方文化有絕對的關聯，以下簡略說明，僅供參考：

1、繪畫媒材：中──使用水墨，強調意在筆先，一氣呵成，塗改修飾的空間較少。西──使用油彩或蛋彩，可重複塗抹修飾。

2、題材：中──人物、花鳥、山水、飛禽、走獸、社會風俗。西──簡單言之，西方的繪畫產生以宗教上的宣導有關尤以中世紀為甚

3、透視：中──散點透視或多點透視，因此形成一種類似邊走邊看的視野表現，畫作因此以捲軸或掛軸形式居多。西──單點透視，以科學的方法尋找透視點、透視線。在2D的平面上試圖建立3D的空間感。

簡言之，中西繪畫藝術上的差別主要還是因東西文化在唯心唯物哲學觀不同下的產物，以上的分析是從繪畫形式上較顯著的特徵，僅作參考。

五、中華美學的新結構與發展趨向

（一）結構主義的統合精神

從上面的探討中，或許有人會說華人的當代藝術探索過程，已從現代主義跨入後現代，不過如果我們從他們藝術探討的先天模式與深層結構來看，可能更接近結構主義（Structuralism）的觀點。亞里士多德把形式、資料、目的和動力的四因說，看作是任何一個具體事物的構成原因，此結構觀的主要啟示乃是，事物的結構和事物的本質存在著極其密切的關係，就此意義言，結構也可以稱為「存在的形式」或「存在的方式」，即事物的結構是同它的功能與生命直接相關。而李維・斯特勞斯（Levi Strauss）所稱的結構，在性質上同康德（Immanuel Kant）所謂的「先驗的內感形式」即時間，有相似之處，它是先驗的直觀形式，可以把感覺對象所提供的質料或原料排列成時間的序列。在史陀看來，結構與其說是同內容相對的形式，不如說是抽象化了的內容，他反對把內容看成是純粹具體的事物，也同樣否認形式是純抽象的東西。他用結構一詞來統一具體與抽象、內容與形式的關係。他認為，結構就是一種抽象，是對於事物系統化了的觀念，而在結構這個抽象中，他完成了對於形式與內容的統一。

（二）新人文主義趨向

華人抽象藝術家如今所擁有的文化自覺，不只豐富與發展了自身的繪畫歷史，也為整個繪畫注入了新觀念，當今不論旅居

海外或海峽兩岸的當代華人藝術家，他們的成長背景及作品樣
貌雖然各異，但在內涵及精神上，均相當接近新人文主義（Neo-
Humanism）風格。此種結合東西文化的現代新人文主義，具有
曖昧與邊際的（Ambiguous and Marginal）東方特質。什麼是曖
昧與邊際的東方特質？簡言之，那就是甩不開的東方情結，無意
中表露出來的禪境。像吳大羽的作品有一種貫穿始終的統一性，
他的藝術是東西方創意和形象的尚好結合，多重文化的影響所產
生的思辯與心理情結。他一生創作雖以西洋現代畫為主，但他卻
常浸淫於老莊的道家哲學，他希望將國際繪畫潮流能與中國繪畫
傳統匯合，從他不同的藝術風格中，觀者可感受到東方人的氣質
與人文素養。而李仲生的繪畫思想和繪畫技法，儘管是淵源於歐
洲，但作品卻涵蘊中國人的氣質與中國哲學的神祕的特質，這可
從他用筆用色上顯現出來。就後者來說，他為了創造和捕捉出乎

左：吳大羽，〈公園的早晨〉，1978，油彩／畫布，75×70cm，大未來畫廊。
右：吳大羽，〈色草〉，1984，油彩／畫布，53×38cm，大未來畫廊。

意料之外形而上的「抽象形象」或「心象世界」的形象，常不按
濃、淡、厚、薄的順序來作畫，有時還把大量液體顏色大膽地潑
在畫面上，所呈顯出來的磅礴氣勢完全是中國人在藝術創作上所
表現的豪邁雄渾的氣質。

（三）東方美學新結構：野性思維與跨東方主義

　　華裔現代藝術家如今所擁有的文化自覺，不只豐富與發展了
自身的繪畫歷史，也為整個繪畫注入了新觀念，當今不論旅居海外
或海峽兩岸的當代華裔藝術家，他們的成長背景及作品樣貌雖然各
異，但在內涵及精神上，均相當接近新人文主義（Neo-Humanism）
風格。此種結合東西文化的現代新人文主義，具有曖昧與邊際的
（Ambiguous and Marginal）東方特質。什麼是曖昧與邊際的東方
特質？簡言之，那就是甩不開的東方情結，無意中表露出來的禪
境。此種跨文化的禪境亦即新東方主義（Neo-orientatalism）或跨
東方主義（Trans-orientalism）的核心，當今不論旅居海外或海峽
兩岸的當代華裔藝術家，均具有此種跨東方主義的禪境特質。。

　　我們從八〇年代之前與之後，西方與非西方的跨文化辯證演
變情勢，顯示「原始主義」與「東方主義」對現代藝術發展的至
深影響。尤其是與西方不同的「野性思維」及「東方主義」的轉
向，在跨文化演變上對非西方現代藝術家所給予的啟示，在八〇
年代之後，已逐漸演變成為非西方的「跨文化」基本精神與主要
策略。而華裔現代藝術家的跨文化另類表現——「禪境」，亦即
新東方主義或跨東方主義的核心，是否正是華裔當代藝術發展可
行的第三條路？同理引申，對坐落於亞太地區既邊緣又交匯的台

灣，其原住民加上來自大陸各地區華裔移民的傳承交融，經不同時期外來族群（荷、西、英、日、美）文化的沖激，其文化藝術演變也自然受到「原始思維」的生命力，以及「跨東方主義」的多元性等機緣因素之影響，而此一既原生又多元的「跨文化」獨特條件，在華裔當代藝術發展史上，理當成為台灣藝術家的基本優勢。

　　非西方跨文化現代性的根源，正起自野性思維到跨東方主義的反思。諸如：《少年Pi的奇幻漂流》中，從與動物相處的野性思維，到跨東方主義的信仰探索；再如：相隔三十年先後榮獲諾貝爾文學獎的馬奎茲（Garcia Marquez）與莫言，其魔幻現實主義手法源自野性思維，而川端康成與高行健則深具跨東方主義的禪之境界；至於紅遍兩岸的《後宮甄嬛傳》中的陰性書寫，也無疑源自野性思維裡的母性、獸性、感性、靈性；而《賽德克·巴萊》中的經典名句：「寧要原始驕傲也不願受文明屈辱」，其基本美學觀更是來自野性思維。台灣嬰兒潮世代藝術家的跨文化現代性，正預示了東方美學新結構的可能趨向，亦即從野性思維到跨東方主義的自然展現。

　　二十一世紀華人藝術家的跨文化現代性，正預示了東方美學新結構的可能趨向，亦即從野性思維到跨東方主義的自然展現。最近榮獲坎城影展導演獎的《聶隱娘》，其手法與內涵即融合了儒（人倫）／釋（出世）／道（齊物）的跨東方主義精粹。尤其導演以（沒有同類）現代手法表現禪的境界，正是筆者所強調的跨文化現代性的新東方禪修過程。而《聶隱娘》的新女性內心思維也近乎野性思維裡的陰性書寫——母性／獸性／靈性／感性。

六、中華美學如何走出去

（一）新人文主義的實驗精神

像李秀實的墨骨油畫／吳冠中的寫意性油畫／羅爾純的後印象油畫等發展，正反映了華人當代文化轉型期的繪畫多元性，尤其是九〇年代後，這種多元性不僅表現在它對東方藝術傳統方法與風格的突破，還表現其以觀念主義方式更加全面、深入接觸到東方文化歷史與社會現實的多重層面。華人藝術家在現階段所擁有的文化自覺，不只豐富與發展了自身的繪畫歷史，也是為整個繪畫注入了新觀念。

當今不論旅居海外或海峽兩岸的當代華人藝術家，他們的成長背景及作品樣貌雖然各異，但在內涵及精神上，均相當接近東方新人文主義（Neo-Humanism）風格。此誠如台灣史博館前館長黃光男在他的「台灣當代藝術的定位」專文中所稱，台灣的現代藝術視野在二十世紀的後半葉比較起從前增廣許多，經由不同媒介吸收國外的資訊得以反省自身的創作形式與精神。在世界已漸形成一個國際村的情勢中，西方世界的強勢文化影響台灣美術創作者的創作思維，這是不容否認，也是無法扭轉的趨向。在傳統與現代中掙扎的台灣當代藝術家，其實需要的不只是提供原料的外來資訊，而黃光男的理論是：實驗的本身便是結果。

如今華人藝術創作面貌如此多元豐富，這也正是華人當代藝術的希望所在。藝術原本就是全球性的符號，她不需要藉由專門語言便能跨越文化間的隔閡而打破人與人間的疏離。然而藝術

李秀實，〈京華遺韻：舊歲風雪之二〉，2012，油彩畫布，80×100cm，墨骨基金會。

亦不能脫離本土符號而獨生。成功的藝術創作，必也是從生活中
學習，因之方能粹鍊出精燦的果實。藝術的創作無論使用傳統的
因子抑或採取外來資訊的元素，藝術的最終目的就是在──尋找
「人」的定位。

（二）跨文化的自發性選擇

　　福柯（Michel Foucault）在談到跨文化現代性時，他認為，
現代性的態度不是把自我的立場預設在既存秩序之內或之外，而
是同時在內又在外：現代主義者總是處身於尖端，不斷測試體制
權力的界線，藉此尋找踰越的可能。對他來說，這是一場遊戲，

是自由實踐與現實秩序之間的遊戲。在面對體制權力時，唯有透過自由實踐，個人能動性（agency）才有可能發揮。

簡而言之，對福柯而言，現代性態度是我們自發性的選擇：是面對時代時，我們的思想、文字、及行動針對體制限制所作的測試；目的是超越其侷限，以尋求創造性轉化。試問：如果在面對權力體制時，毫無個人自由及個人能動性，革命及創造如何可能？而文化翻譯者則發揮個人能動性在跨文化場域中進行干預，以尋求創造性轉化。

福科認為我們不應該忽視時間和空間之中關鍵性的交叉點，在一個文化架構中處理視覺素材，意味著發掘出視覺與時空交會現象的新方法。從今天的觀點來看，菁英文化與人類學資料，似乎都以不同的方向指向現代視覺文化，而視覺文化具有交流性與混雜性的，簡言之，就是跨文化的。

談到跨文化的本質，它並不是只發生一次的事件或者共同的經驗，而是每一代以自己的方式更新的過程。在後現代的今日，那些以往堅定地自認為居於文化核心的地方，也同樣體驗到文化的轉化過程。跨文化並非持續在現代主義的對立中運作，而是提供方法分析我們居住地充斥的混雜性（hybrid）連結性（hyphenated）統合性（syncretic）的全球性移民離散（diaspora）現象。

（三）第三空間的混種性

在愛德華・索雅（Edward W. Soja）的〈第三空間〉（Thirdspace）裡，鼓勵人們用不同的方式思考空間，不用拋棄

原來熟悉的思考空間和空間性的方式，而是用新的角度質疑它們，以便開啟和擴張已經建立的空間想像的範圍，以及批判的敏感度。第三空間是個刻意要保持臨時性和彈性的術語，企圖掌握實際上是不斷移轉變動的觀念、事件、表象和意義的氛圍。霍米‧巴巴（Homi Bhabha）的第三種空間（Third Space）則認為：「所有文化形式都持續處於混種的過程，對我而言，混種（Hybridity）就是第三種空間，它讓其他位置得以出現。文化混種的過程產生了一些不同的東西，一些新穎而無法辨認的東西，一種協商意義和再現的新區域」。

拉丁美洲「食人族宣言」（Anthropophagite Manifesto）當可做為華人藝術發展的最佳借鏡。在超現實主義影響拉丁美洲的漫長掙扎過程中，當巴黎的超現實主義變成歐洲知識界的主要勢力時，許多拉丁美洲的藝術家已開始轉而致力以大眾生活為題材。巴西的奧斯瓦德‧安德瑞（Oswald do Andrade）在食人族宣言中鼓勵拉丁美洲的藝術家運用歐洲的前衛觀念以為滋養，去發掘本身的能源與主題。就巴西人而言，也就是指其印第安與非洲的傳統資源，他們逐漸建立起拉丁美洲魔幻寫實主義（Magic Realism），尋得明確的身分認同，而有別於原來啟迪他們的歐洲超現實主義。而李秀實墨骨油畫的第三空間與混種性，其價值亦在於此。

（四）新歷史主義

台灣由於過往歷史的特殊性，蕞爾小島上混合了日本、中原、美國和台灣的雜交性文化，政治上則背負著歷史悲情的包

袂，政治實體隨著當代主體、客體的相互糾纏與謀合，使台灣不斷充斥著政治性議題，而後現代主義的破碎、斷裂、解構、多元以及民族、國土、文化間交雜的曖昧模糊關係，讓台灣整體環境一直處於搖擺不安，與未來不明確發展的狀態中。

今天在西方，一種新類型（自省性和對話性）的史學已經誕生，他們想要創造一種有關人民、生命韻律、工作和死亡的新歷史。大眾文化不只是各種社會利益的反映，那更是一個論述衝突與對應的舞台，透過這些衝突與對應，某些特定的身分認同與主體性得以形成。如今人們不再壁壘分明，有人主張政治主要只是一個受利益考量支配的遊戲，也有人主張政治只是由社會關係所決定的附帶現象。相反地，來自不同傳統的歷史學者現在都極為重視對政治論述與政治文化的研究，如今我們逐漸相信政治領域有相對的自主性。

（五）新世代的空間意識形態

新空間美學和其存在性的生命世界的任何具體解說，都需要一些中間性的步驟，或以往辯證所稱的中介（mediation）。後現代的空間化，已經在各種空間媒體的關係和並存的異質力量之中進行了，我們在此可以將空間化說成一種傳統精緻藝術被媒介化（mediatized）的過程。這也就是說，這些傳統精緻藝術現在覺察到它們自己是一個媒體系統的各種媒介，在這個系統裡，它們自己的內在生產也構成了一個象徵性的訊息。因此，包括以前曾被稱做繪畫、雕刻、寫作，甚至建築，從一個不是媒介之上，而是在媒介關係系統之內的地方，取得它的效果，我們似乎可以

更恰當地將這件事情描述成一種反射，而不是較傳統的混合媒介動作。

　　就以新具象繪畫（neo-figurative painting）為例，它已放棄了以前現代主義繪畫的烏托邦使命，繪畫不再做超越自己之外的任何事情。在失掉這種意識形態的使命之後，在形式從歷史中解放出來之後，繪畫現在可以自由地追隨一種贊同所有過去語言的可逆轉的游牧態度。這是一種希望剝奪語言之意義的觀念，傾向於認為繪畫的語言完全是可以互換的，傾向於將這種語言自固定和狂熱中移出來，使它進入一種價值經常變動的實踐中。不同風格的接觸製出一串意象，所有這些意象都在變換和進展的基礎上運作，它是流動的而非計劃好的。

　　在這裡，作品不再蠻橫地說話，不再將自己的訴求建立在意識形態固定的基礎上，而是溶解於各種方向的脫軌中。我們可能更新在其他情況下不能妥協的指涉，並且使不同的文化溫度交織在一起，結合未曾聽過的雜種和語言不同的變位。我們可以沒有潛意識的超現實主義，來描述新繪畫的特徵。在新繪畫裡，最不受控制的喻象不帶深度地出現了，這甚至不是幻覺，就像一個非個人化的集體主體的自由聯想，沒有個人潛意識或群體潛意識的負荷和投注，沒有精神分裂的精神分裂藝術，沒有宣言或前衛的超現實主義。

（六）跨媒材、跨領域、跨文化的混種時代

　　現代主義主流論述的消逝，為藝術所帶來的是全面性之解放；隨即而來的是詮釋理論的百家爭鳴與手法媒材之千變萬換：

結構、解構、女性、後現代、後殖民，各式各樣的「主義」輪替地進主論壇，攝影、錄影、數位、裝置、身體，各型各類的素材互補地各顯神通。多元開放的時代不僅代表了西方藝術自身的解放，其餘波也觸及了非西方藝術在國際舞台上之抬頭。如今，非西方藝術可以以非西方的媒材與體裁來從事當代藝術的創作，任何形式、媒材、文化的創作，都不會受到「當代主義」之限制。此完全之自由使得非西方藝術可與西方藝術同步，但終不同行地各奔東西各展所長。

此西方現代主義的獨斷期已結束，「後歷史時代」的藝術不用再遵循所謂「形式的演化」或「媒材之純粹性」。藝術不用再是純粹的繪畫或雕塑，藝術的主題可以不用再是藝術自己。從今以後，它可以使用並混合任何的材質，來表現任何的主題。台灣藝術自此也取得了自主權，不再是西方現代主義的藝術殖民地。對台灣美術而言，是古今中外融於一爐，而其核心則是台灣，儘管有些風格源自歐美或來自中原，但卻都在流動、質變中。這是個混沌難明的時代，而台灣美術正是以百家雜陳的面貌印證了它所屬的時代。

總之，「百家雜陳的面貌」不僅印證了台灣藝術所屬的時代，它也反映出了西方與非西方當代藝術所處的「後歷史時代」。經由此「後歷史時代」作為西方與非西方藝術間的媒介，如今西方與非西方已進入國際間藝術交流的繁盛時期，新一代的藝術也必然會呈現出跨媒材、跨領域、跨文化的混種模樣。

（七）後人類美學新結構──跨科際／跨物種／跨文化

正如同許多新思潮在發酵成形、並逐漸產生影響力時可能產生的效應一樣，後人類主義（Posthumanism）可能引發人們兩種極端反應：不是過於抗拒，就是過於天真地接受。前者容易陷入一種思鄉情結，後者則一味歌頌後人類主義挑戰現存秩序與改變社會關係的可能性。在台灣也是如此。由於特殊的歷史條件所致，台灣的人文研究深受西方藝術與文化理論影響，有人持正面態度面對這種跨文化流動現象，當然也有人極力抗拒反對。平心而論，西方思潮與理論固然為台灣本地帶來充沛的文化能量，但往往也容易淪為空洞的歌頌與膜拜。

近二十年來的台灣的藝術／文化論述，充斥著多元、異質、去中心、反體制、反超越的聲音，這類論述未必經過細膩、深入的論辯過程，有時反而比強調中心、一元、超越的傳統論述更加令人憂心。面對後人類社會，我們不需過於悲觀或樂觀，而應嘗試從文化、哲學、科學各個層面耐心檢視它所開啟的自由空間及其內在限制，這部分或許需要跨文化、跨領域、跨學門之間的合作與整合，顯然我們距離這個目標還有一段很長的路要走。

「後人類」（posthuman、metaman）詞語，普遍用於形容當代人日漸分歧、複雜的生命期許和身分認同。二○一三／二○一四年關，台北市立美術館的《迫聲音－音像裝置展》、台北當代藝術館的「後人類慾望」、國立台灣美術館的「二○一三亞洲藝術雙年展」等大展，正展現了台灣跨科際／跨物種／跨文化的後人類美學新結構之探研嘗試。

主要參考資料

曾長生譯，《俄國藝術實驗》，遠流出版社，1995年。

曾長生譯，《羅馬式建築藝術》，遠流出版社，1997年。

曾長生，《拉丁美洲現代藝術》，藝術家出版社，1997年。

曾長生，《超現實主義藝術》，藝術家出版社，2000年。

曾長生，《另類現代》，台北市立美術館，2001年。

曾長生，《至主義藝術大師——馬勒維奇》，藝術家出版社，
　　2002年。

曾長生，《維也納分離派大師——克林姆特》，藝術家出版社，
　　2003年。

曾長生譯，《禪與現代美術》，典藏出版社，2004年。

曾長生，《西方美學關鍵論述——從文藝復興時期到後現代》，
　　國立藝術教育館，2007年。

曾長生譯，(Camilla Gray著)，《俄國藝術實驗》，遠流出版社，
　　1995年。

林惺嶽，《達利——超現實主義大師》，藝術家出版社，1996年。

賴瑞鎣，《尼德蘭大師——凡艾克》，藝術家出版社，2010年。

林明哲主編，《中國當代名家：羅中立》，四川美術出版社，
　　2007年。

大愛電視台《地球證詞》，〈揚・范艾克的天使報喜〉(曾長生專訪)，2012年03月30日。

大愛電視台《地球證詞》，〈達利的十字聖約翰的基督〉(曾長生專訪)，2012年03月23日。

洪雯倩，〈克林姆特的畫塚〉，《複製克里姆特畫作》特展，聯合報，2012年8月19日。

曾長生，〈千禧年世界美術大趨向——跨世紀的藝術省思〉，藝術家，2001年3月號。

曾長生，〈包浩斯的設計革命〉，典藏雜誌，1998年9月號。

曾長生，〈美國企業如何藉藝術提高公司形象——從財力象徵到藝術大眾化〉，典藏雜誌，1998年7月號

曾長生，〈藝術品真能不朽嗎？—重新反思藝術史的可信程度〉，炎黃雜誌，1997年4月號

曾長生，〈紐約的新畫廊區奇爾西—偉大作品總在邊緣環境誕生〉，藝術家，2001年8月號

朱承武，〈懷念「萬世仕表」嚴家淦先生〉，2012年。

陳小凌，〈嚴故總統私房收藏史博館專展〉，《民生日報》，2015年11月04日。

曾長生，〈從靜波先生文墨交萃——探台灣蓄勢待發的轉型年代〉，宇珍國際藝術收藏館，2016年。

山藝術文教基金會，〈四川美院３０年收藏之路〉，中國現當代美術文獻研究中心，2013年。

王林，〈論羅中立〉，《中國當代名家：羅中立》，四川美術出版社，2007年。

曾長生，〈中國西部藝術重鎮四川美院——從川美現象到原生態與文化品牌關注〉，藝術家雜誌，2012年2月號。

曾長生，〈林壽宇的白色世界〉，藝術家雜誌，2013年十月號。

曾長生，〈許東榮的東方普普——夢露、蝴蝶與骷髏頭的重新詮釋〉，藝術家，2009年9月號。

曾長生，〈從行雲流水到大相無形——探許東榮的現代玉雕空間演化〉，八大畫廊，2013年。

新銳藝術32　PH0193

新銳文創
INDEPENDENT & UNIQUE

美感典藏：
跨世紀藝術環境省思

作　　者	曾長生
責任編輯	辛秉學
圖文排版	楊家齊
封面設計	葉力安

出版策劃　　新銳文創
發 行 人　　宋政坤
法律顧問　　毛國樑　律師
製作發行　　秀威資訊科技股份有限公司
　　　　　　114 台北市內湖區瑞光路76巷65號1樓
　　　　　　電話：+886-2-2796-3638　傳真：+886-2-2796-1377
　　　　　　服務信箱：service@showwe.com.tw
　　　　　　http://www.showwe.com.tw
郵政劃撥　　19563868　戶名：秀威資訊科技股份有限公司
展售門市　　國家書店【松江門市】
　　　　　　104 台北市中山區松江路209號1樓
　　　　　　電話：+886-2-2518-0207　傳真：+886-2-2518-0778
網路訂購　　秀威網路書店：http://www.bodbooks.com.tw
　　　　　　國家網路書店：http://www.govbooks.com.tw

出版日期　　2017年3月　BOD一版
定　　價　　360元

Printed in Taiwan

國家圖書館出版品預行編目

美感典藏：跨世紀藝術環境省思 / 曾長生著. --
一版. -- 臺北市：新銳文創, 2017.03
　　面；　公分
BOD版
ISBN 978-986-5716-82-0(平裝)

1. 藝術評論　2. 文集

907　　　　　　　　　　　　　105025613

讀者回函卡

感謝您購買本書，為提升服務品質，請填妥以下資料，將讀者回函卡直接寄回或傳真本公司，收到您的寶貴意見後，我們會收藏記錄及檢討，謝謝！
如您需要了解本公司最新出版書目、購書優惠或企劃活動，歡迎您上網查詢或下載相關資料：http:// www.showwe.com.tw

您購買的書名：＿＿＿＿＿＿＿＿＿＿＿＿＿＿＿＿＿＿＿＿＿＿

出生日期：＿＿＿＿＿年＿＿＿＿＿月＿＿＿＿日

學歷：□高中 (含) 以下　　□大專　　□研究所 (含) 以上

職業：□製造業　□金融業　□資訊業　□軍警　□傳播業　□自由業
　　　□服務業　□公務員　□教職　　□學生　□家管　　□其它＿＿＿

購書地點：□網路書店　□實體書店　□書展　□郵購　□贈閱　□其他

您從何得知本書的消息？

　　□網路書店　　□實體書店　　□網路搜尋　□電子報　□書訊　□雜誌

　　□傳播媒體　　□親友推薦　　□網站推薦　□部落格　□其他＿＿＿＿＿

您對本書的評價：(請填代號　1.非常滿意　2.滿意　3.尚可　4.再改進)

　　封面設計＿＿＿　版面編排＿＿＿　內容＿＿＿　文／譯筆＿＿＿　價格＿＿＿

讀完書後您覺得：

　　□很有收穫　□有收穫　□收穫不多　□沒收穫

對我們的建議：＿＿＿＿＿＿＿＿＿＿＿＿＿＿＿＿＿＿＿＿＿＿

＿＿＿＿＿＿＿＿＿＿＿＿＿＿＿＿＿＿＿＿＿＿＿＿＿＿＿＿＿＿＿

＿＿＿＿＿＿＿＿＿＿＿＿＿＿＿＿＿＿＿＿＿＿＿＿＿＿＿＿＿＿＿

＿＿＿＿＿＿＿＿＿＿＿＿＿＿＿＿＿＿＿＿＿＿＿＿＿＿＿＿＿＿＿

11466
台北市內湖區瑞光路 76 巷 65 號 1 樓

秀威資訊科技股份有限公司 　　收

BOD 數位出版事業部

..

（請沿線對折寄回，謝謝！）

姓　　名：＿＿＿＿＿＿＿＿＿　年齡：＿＿＿＿　性別：□女　□男

郵遞區號：□□□□□

地　　址：＿＿＿＿＿＿＿＿＿＿＿＿＿＿＿＿＿＿＿

聯絡電話：(日) ＿＿＿＿＿＿＿＿＿　(夜) ＿＿＿＿＿＿＿＿＿

E-mail：＿＿＿＿＿＿＿＿＿＿＿＿＿＿＿＿＿＿＿